KB096880

오늘의 좋아하는 것들

오늘의 좋아하는 것들

—

2019년 10월 7일 1판 1쇄 발행
2021년 8월 10일 1판 3쇄 발행

—

지은이 김이랑
펴낸이 이상훈
펴낸곳 책밥
주소 03986 서울시 마포구 동교로23길 116 3층
전화 번호 02-582-6707
팩스 번호 02-335-6702
홈페이지 www.bookisbab.co.kr
등록 2007. 1. 31. 제313-2007-126호.

—

기획·진행 김난아
디자인 프롬디자인

—

ISBN 979-11-86925-91-1 (03650)
정가 18,800원

—

ⓒ 김이랑, 2019

이 책은 저작권법에 따라 보호받는 저작물이므로 무단전재와 무단복제를 금합니다.
이 책 내용의 전부 또는 일부를 사용하려면 반드시 저작권자와 출판사에 동의를 받
아야 합니다.

책밥은 (주)오렌지페이퍼의 출판 브랜드입니다.

―――――――――――――――――――――――――――――――――――――――

이 도서의 국립중앙도서관 출판예정도서목록(CIP)은 서지정보유통지원시스템 홈페이지
(http://seoji.nl.go.kr)와 국가자료종합목록 구축시스템(http://kolis-net.nl.go.kr)에서
이용하실 수 있습니다. (CIP제어번호 : CIP2019031834)

작고 소중한 수채화 관찰일기

오늘의 좋아하는 것들

글·그림 김이랑

책밥

일기 쓰는 것을 좋아합니다!

초등학교 다니던 시절, 저는 그림일기를 매우 열심히 쓰는 학생이었고 친구들과 교환일기를 쓰기도 했어요. 5학년 때는 저만의 캐릭터를 만들어서 일기를 썼고, 그 캐릭터에게 말하듯이 재밌는 코멘트를 달아 주시는 담임 선생님과 대화하듯 썼던 일기장은 아직도 간직하고 있어요. 대학생 때 매일 가지고 다니면서 콜라주처럼 이것저것 덕지덕지 붙여 꾸며 놓았던 다이어리들 역시 아직도 침대 밑 작은 상자에 가득 담겨 있습니다. 다 채우지도 못하면서 매년 다이어리를 여러 개 구입하고 낙서용, 메모용, 그림용 등 여러 용도의 수첩을 챙겨 다니는 저는, 기록광입니다.

주변의 어떤 것들을 관찰하며 쓴 '관찰일기'를 시작한 것은 2017년입니다. 예쁜 만년필을 하나 구입하고 그걸로 무언가를 시작해 보고 싶어서 고민하다가 스케치북을 한 권 구입했어요. 그 스케치북에 산책하다 발견한 귀여운 모양의 잡초나 오늘 사 먹었던 예쁜 패키지의 음료수, 서점에서 고른 책, 가방에 들어 있는 잡동사니 같은 것들을 가볍게 그려 넣기 시작했습니다. 그리고 주변의 사물을 유심히 바라보는 버릇이 생겼죠. 지금도, 일기는 잠시 쉬고 있지만 이 버릇은 없어지지 않았어요. 모든 것을 궁금해하고 작은 것에서 귀여움을 찾는 일이 중요하다고 생각합니다. 어제 산책길에 봤던 잡초가 오늘은 요만큼 더 자라 잎사귀가 세 개가 되었네, 오늘 산 음료수는 맛은 없었지만 병이 예쁘니 책꽂이 위에 올려 둬야지, 내일은 오늘 가보지 못했던 다른 길로 산책해 봐야지, 이런 작은 생각들이 일상 속 행복이 되어 줄 거예요. 큰 행복은 아니더라도, 매일매일 요만큼씩만 행복하면 됩니다.

이번 일기를 쓰면서 스트라스모어 500 시리즈 스케치북 12권과 Marvy 0.3mm 드로잉펜 12자루를 사용했습니다. 드로잉펜으로 그림을 그리고 일기를 쓴 후 수채화 물감으로 채색했습니다. 집과 작업실만 왕복하는 단조로운 일상에서 매일 일기 소재를 찾느라 힘들기도 했지만, 원고를 끝내고 남은 스케치북 12권과 촉이 다 닳은 펜 12자루를 보니 내심 뿌듯하기도 합니다. 매일이 아니더라도 작은 수첩 하나에 소소한 기록을 시작해 보길 권합니다. 맨 처음 날짜를 쓴 다음 글을 적어도 좋고 의미 없는 낙서를 끄적여도 좋아요. 한 권을 다 채우는 순간, 기록의 재미를 알게 될 테니까요.

마지막 일기에도 썼듯이 제 인생의 한가운데를 툭 잘라 담아낸 일기들입니다. 2018년과 2019년 현재, 바로 지금의 나를 기록할 수 있어서 기쁩니다. 그림을 시작하기 전, 오래 다니던 회사를 그만두고 이곳저곳 면접을 보러 다니던 취업준비생 시절이 있었어요. 우울할 때면 기형도의 시집을 꺼내 다이어리에 필사하곤 했습니다. 그중에서도 <오래 된 서적書籍>이라는 시를 좋아합니다. "나의 영혼은 검은 페이지가 대부분이다, 그러니 누가 나를 펼쳐볼 것인가,"라는 구절을 다이어리에 여러 번 반복해서 써 내려갔던 기억이 납니다. 아무도 나를 궁금해하지 않아 슬펐던 취업준비생은 그림을 시작하고 5년 후, 카페에 앉아 열 번째 책의 머리말을 쓰고 있는 작가가 되었습니다. 이제 저의 페이지는 더 이상 검지만은 않아요. 물론 검은 페이지도 있지만, 예쁜 페이지도 많습니다.

저의 페이지를 궁금해 주시고, 펼쳐 주셔서 정말 고맙습니다.

일러
두기

본문에 등장하는 일부 표현은
작가가 의도한 느낌을 잘 전달하기 위해
한글맞춤법을 따르지 않고
입말을 그대로 살렸습니다.

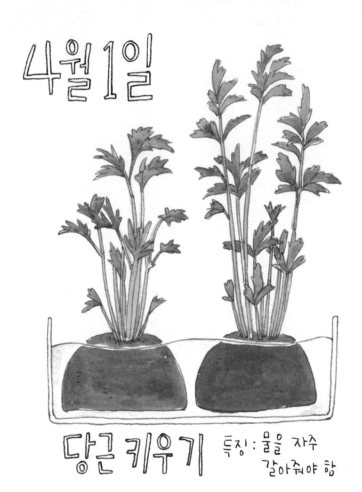

4월 1일

당근 키우기 특징: 물을 자주 갈아줘야 함

집에서 데려온 당근을 수경 재배 중.
주황색 작은 섬에 야자나무가 심어져 있는 것 같이 생겼다.
작업실로 가져온 지 이틀도 안 되었는데 3센티도
더 자란 듯. 놀라운 성장 속도입니다. 당근은 어쩜
이름도 당근인가. 너무 귀엽게. 당근당근.

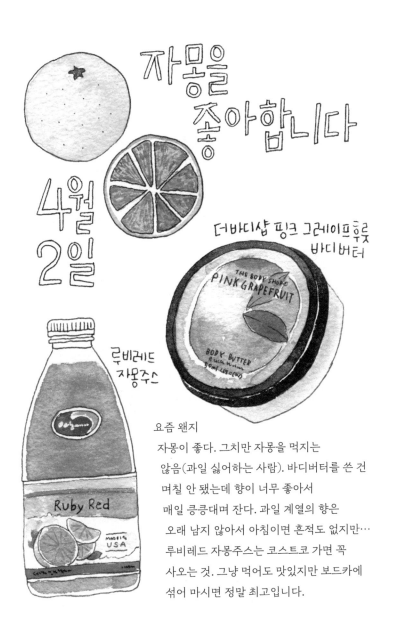

자몽을
좋아합니다

4월
2일

더바디샵 핑크 그레이프후룻
바디버터

THE BODY SHOP
PINK GRAPEFRUIT

BODY BUTTER

루비레드
자몽주스

Ruby Red

MADE IN
USA

요즘 왠지
자몽이 좋다. 그치만 자몽을 먹지는
않음(과일 싫어하는 사람). 바디버터를 쓴 건
며칠 안 됐는데 향이 너무 좋아서
매일 킁킁대며 잔다. 과일 계열의 향은
오래 남지 않아서 아침이면 흔적도 없지만…
루비레드 자몽주스는 코스트코 가면 꼭
사오는 것. 그냥 먹어도 맛있지만 보드카에
섞어 마시면 정말 최고입니다.

4월 3일
요즘 좋아하는
디저트 조합

바닐라 아이스크림 1스쿱

파운드케이크 1조각 ✛

샷 하나 들어간
아메리카노
✛
우유 조금
⬇

〈아이스크림 올린 파운드케이크〉

〈싱겁고 미지근한 커피〉

요즘 작업실에서 자주
만들어 먹는 디저트 조합.
파운드케이크에 아이스크림을 올리면
퍽퍽하지도 않고 시원해서 맛있다. 그리고 당연하지만
무척이나 달다. 그래서 싱겁고 미지근한 커피와
엄청나게 잘 어울림. 저 커피는 다들 무슨 맛으로 먹냐지만
밍밍한 맛에 중독되면 답도 없음. 하루에 세 잔씩 마신다.

연어덮밥이 맛있는 동네 맛집.
연어는 느끼해서 이렇게 잔뜩 먹으면
다 먹을 때쯤에는 완전히 물리는데 이 가게 연어덮밥은
끝까지 맛있다. 오늘은 일찍 가서 그랬는지 유난히 싱싱하고
더 맛있었다. 연어 아래에 뿌려져 있는 부스러기도 좋고
코 찡해지는 와사비도 너무 좋음.
하지만 연어 알레르기가 생겼는지
미세하게 목구멍이 붓는 느낌…
으앙 안 돼!

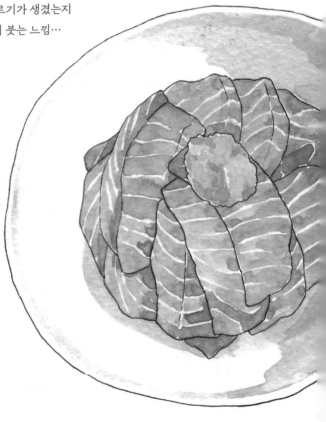

연어
덮밥
4월
4일

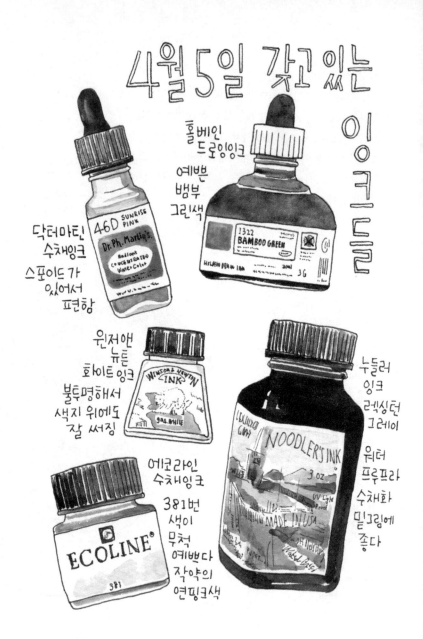

4월 5일 갖고 있는 잉커드를

닥터마틴
수채잉크
스포이드가
있어서
편함

46D SUNRISE PINK
Dr. Ph. Martig's.
Radiant
C+NCENTRATED
Water Color

홀베인
드로잉잉크
예쁜
뱀부
그린색

1322
BAMBOO GREEN
30ml
3G

윈저앤
뉴튼
화이트잉크
불투명해서
색지 위에도
잘 써짐

WINSOR&NEWTON
INK
984 WHITE

에코라인
수채잉크

381번
색이
무척
예쁘다
작약의
연핑크색

ECOLINE
381

누들러
잉크
렉싱턴
그레이

워터
프루프라
수채화
밑그림에
좋다

NOODLER'S INK
3 OZ
UV Light
Proof
MADE IN USA

014

4월 6일

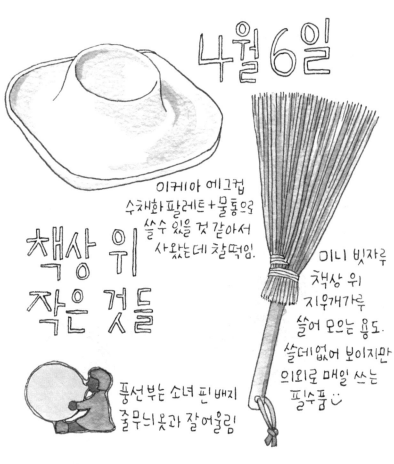

이케아 에그컵
수채화팔레트+물통으로
쓸 수 있을 것 같아서
사왔는데 찰떡임.

책상 위
작은 것들

미니 빗자루
책상 위
지우개가루
쓸어 모으는 용도.
쓸데없어 보이지만
의외로 매일 쓰는
필수품 :)

풍선 부는 소녀 핀 배지
줄무늬 옷과 잘 어울림

대왕클립(실물 크기임), 용도가 없음, 귀여움으로 제 할 일을
다했다.

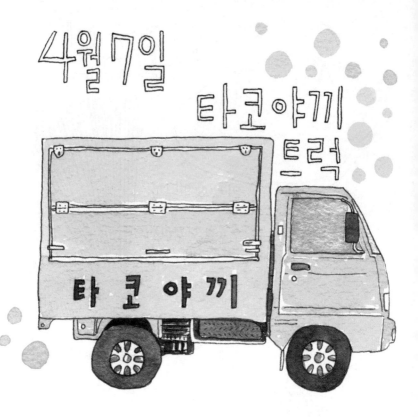

작업실 근처에 자주 주차되어 있는 타코야끼 트럭.

겨울에 타코야끼 먹는 것을 너무 좋아하는데

이 동네에 이사 오고 나서는 한 번도 못 먹었다. 근데 주변에 트럭이

자꾸 보이니 너무 먹고 싶고… 트럭은 주차만 되어 있고 열진 않는다.

아마 사장님이 이 근처 사시는 듯. 차에 포스트잇을 붙여서

장사하시는 위치를 여쭤 볼까 생각도 해봤다.

올해는 먹어 볼 수 있을까 그리운 타코야끼…

봄이 오면 꼭 그리는 벚꽃. 벌써 3~4년째 꾸준히 벚꽃을 그립니다.
매년 비슷한 시기에 그때 막 피어나서 만발하는 꽃을 그리는 것은
정말 재미있는 일이다. 작년의 그림과 비교했을 때 올해는
그림이 얼마나 늘었는지 확인할 수도 있고. 또 그 꽃이 가장 예쁠 때
실물을 보고 그릴 수 있는 것도 좋다. 매년 그린 벚꽃 그림을 쭉 나열해서
10년의 기록을 만들고 싶다. 내 그림의 역사를 만들어 간다는
거창한 마음가짐으로! ☺

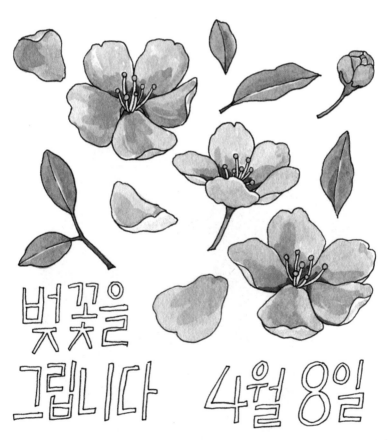

4월 9일 앙리 마티스

좋아하는 화가를 꼽자면 드가, 세잔도 있지만 마티스가 1번입니다.

추상화는 그렇게 좋아하지 않지만 마티스의 추상화는 부드러워서 좋다.

「붉은 방」이라는 그림이 있는데 8살 때 백과사전에서 이 그림을 보고

비슷하게 그려서 그림대회 상을 받은 적도 있다.

인생 최초의 모작이었습니다. ☺

배경을 빨간색 크레파스로 칠했는데 옷도 빨간색으로 칠했다가 인물이

묻혀 버려서 초록색으로 덧칠했더니 시커먼 옷이 된 것도 아직 기억이 난다.

그때부터 지금까지 가장 좋아하는 화가는

늘 마티스였다.

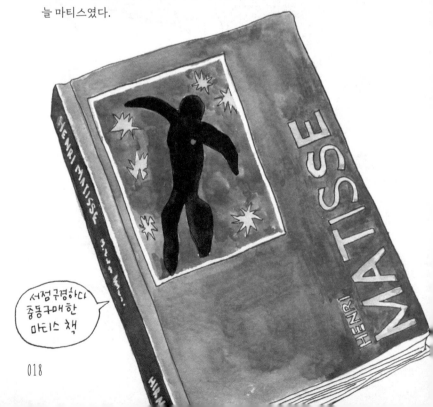

서점 구경하다
충동구매한
마티스 책

타바스코
할라피뇨
TABASCO JALAPEÑO

수입 식료품점에서 계산대 옆에
있길래 신기해서 담아 본
초록색 핫소스! 할라피뇨 맛이다.
빨간색 핫소스보다 덜 맵고
할라피뇨 향이 무척 좋다.
샐러드 드레싱처럼 그냥 뿌려 먹어도
맛있다. 풀 향기 같은 냄새가 나서 상큼함.
박스에 붙은 설명에는 해산물이나
샐러드 또는 모든 곳에
어울린다고 쓰여 있다.
타코 같은 음식에 뿌려 먹어도
좋을 것 같고 새우샐러드에 엄청
잘 어울릴 것 같다. 조만간 도전!

4월 10일

좋아하는 스니커즈

VANS THE AUTHENTIC
반스 어센틱

봄이 오면 꼭 흰색 스니커즈를 신는다. 올봄에는 아이보리색의
반스 어센틱을 골랐다. 어센틱 특유의 활동적인 느낌이 참 좋음.
적당히 묵직해서 걸을 때 탁탁 하는 느낌도 좋다.
왠지 어려진 느낌이라 걸을 때 자꾸 발을 보게 된다. 웬만한 옷이랑
다 어울려서 원피스에도 잘 신지만 제일 잘 어울리는 건
발목이 보이는 바지인 듯. 봄이라 너무 좋은 요즘. :)

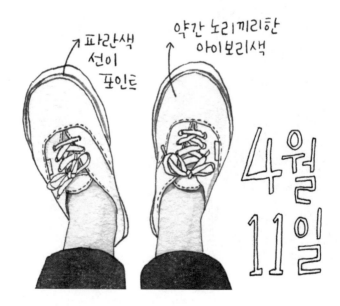

파란색
선이
포인트

약간 노리끼리한
아이보리색

4월
11일

4월 12일

좋아하는 케이크샵
바나나하루키에 오랜만에 다녀왔다.
몇 년 전, 집 근처에서 소소하게
유명해져서 가봤던 곳인데
너무 맛있어서 단골이 되었습니다.
그치만 금방 더 유명해져서 서울 한복판으로
자리를 옮김. 오랜만에 생각나서 서울구경 간 김에
다녀왔다. 레몬이 들어간 '퓨어레몬'도 상큼하니
맛있었고 영화 <리틀 포레스트>에 나온
파운드케이크와 비슷하게 만든
'포레스트'도 고소하고 맛있었다.
바나나하루키의 케이크는
크림의 향이 정말
좋다. ☺
오랜만에 맛있는
케이크 먹어서
행복했던 하루.

퓨어레몬

포레스트

바나나
하루키
BANANA HARUKI

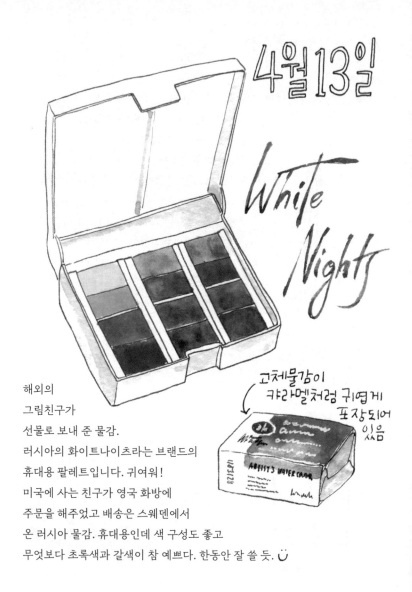

4월 13일

White
Nights

고체물감이
캬라멜처럼 귀엽게
포장되어
있음

해외의
그림친구가
선물로 보내 준 물감.
러시아의 화이트나이츠라는 브랜드의
휴대용 팔레트입니다. 귀여워!
미국에 사는 친구가 영국 화방에
주문을 해주었고 배송은 스웨덴에서
온 러시아 물감. 휴대용인데 색 구성도 좋고
무엇보다 초록색과 갈색이 참 예쁘다. 한동안 잘 쓸 듯. ☺

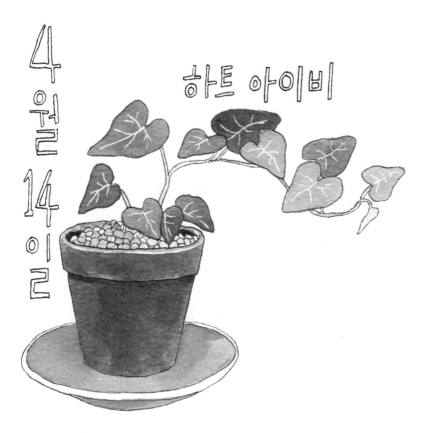

4월 14일

하트 아이비

조그마한 유리병에 수경 재배로 키우던 하트아이비를 토분에 옮겨 심었다.
잎사귀가 정말 하트 모양이라 올망졸망 너무 귀여움.
토분에 애크미 잔받침이 너무 잘 어울려서 뺄 수가 없다.
아이비보다 비싸고 화분보다도 비싼 화분받침…
그래도 예쁘니까 됐어. ☺

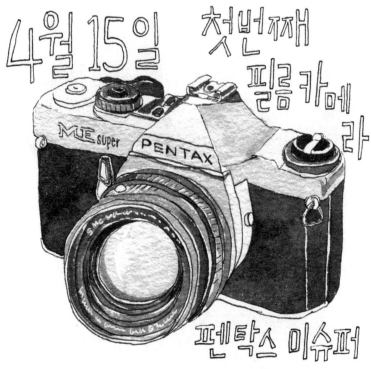

4월 15일 첫번째 필름카메라 펜탁스 미슈퍼

9년 묵은 귀한 필름을
선물 받은 기념으로 꺼내 본 필름카메라.
필름을 오래 묵히면 빛번짐이나 얼룩 등이 우연히 나타나서
신비로운 사진이 나온다고 하여 기대된다!
펜탁스 미슈퍼는 한참 사진 찍기 좋아하던 20대 초반에
중고로 구입했다. 세뱃돈 모은 봉투를 들고 직거래 나갔던
기억이 아직도 납니다. 수동 카메라 사용법까지 알려 주신 좋은 분이셨다.
돌덩이같이 무거운데도 도쿄 여행, 파리, 런던 여행,
이탈리아 여행까지 같이 다녀온 친구.
다시 열심히 찍어 봐야지.

4월 16일

세 월 호 4 주 기

4월 17일 새로운 취미생활

새로운 취미생활이
생겼다고 합니다.
갑자기 턴테이블에
꽂혀서 턴테이블도 사고,
마샬 스피커도 사고,
오늘은 LP도 사 왔다.

마샬 스피커는 2주 전에 해외 직구로
주문해서 드디어 오늘 받음. 스피커가 따로 필요한
턴테이블이지만 저렴한 스피커로 했어도 됐는데 기회 삼아 평소에
갖고 싶었던 마샬로 사버렸다.
좋은 소비였다. 앞으로는 LP를
꾸준히 모을 생각입니다.
한정판 LP도 많은 것
같은데 열심히
사 모아야지. ☺

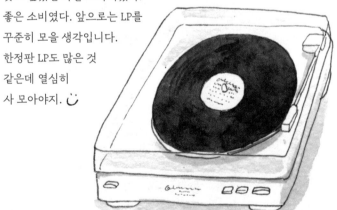

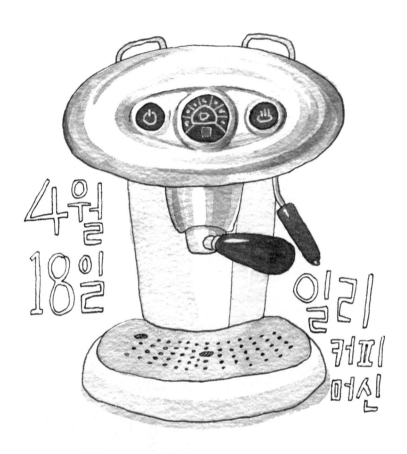

4월
18일

일리
커피
머신

우리 작업실에서 제일 열심히 일하고 계시는 커피머신.
하루에 적게는 세 잔, 많게는 열 잔도 뽑는다. 가끔 좀 힘들어하는 것 같아
미안하기도 하지만(털털거리는 소리를 낸다)
그래도 어쩌겠습니까. 커피가 없음 일을 할 수가 없는걸.
앞으로도 수고해 줘. 오래오래 잘 부탁합니다. ☺

이노다커피의
코르크
컵
받
침

4월19일

지인이
손수
떠서
선물해준
뜨개
컵받침

커바치드
바드ㅁㄹ

브라운
컵받침
실리콘 소재라 쓰기 편함.

진짜 나무로 된 컵받침
사진에
멋있게
나
옴

Duff
BEER

미국에서 직구로 산 심슨 컵받침
종이라서 실용성 제로지만
제일 좋아함 ☺

BROCCOLI

4월 20일 브로콜리 무침 레시피

브로콜리를 잘라서 소금물에 데친 후 찬물에 헹군다.
그리고 참깨, 참기름, 소금을 넣어 무치면 끝!
인터넷에서 본 레시피인데 너무 맛있다. 심지어 저는
야채 싫어해서 브로콜리 절대 안 먹고 참기름도 싫어하는데요.
이 무침으로 먹으면 브로콜리 한 그루 이틀 만에 해치울 수 있습니다.
최고의 레시피!

4월 21일

가디언즈
오브 갤럭시2
GUARDIANS
OF THE GALAXY
VOL.2

1편으로 사고 싶었
지만 표지디자인이
예쁘지않아 2편으로
샀다 1편만큼은 아니어도
2편도 노래가 꽤 신나고 좋음

킹스 오브
컨비니언스 ↑
KINGS OF CONVENIENCE
잔잔해서 편하게듣기 좋음
첫 곡이 좋아서 자주 틀게된다

최근 모은 LP들

글렌굴드의 골드베르크
변주곡. 최고의 노동
며칠 전 일 많을때
도움을 톡톡히 받음

← 더스미스
THE SMITHS
인터넷에서
품절이었는데
오프라인에서
구했다 좋아하는
노래가 가장많이
포함된 앨범

Bach
The Goldbe
Variations
Glenn Goul

4월 22일
스네이크
쿨링 파우더

뚜껑 윗부분이 예쁘다

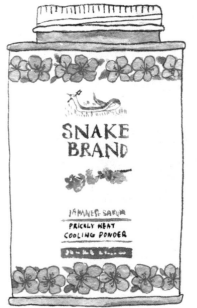

SNAKE
BRAND

JAPANESE SAKURA
PRICKLY HEAT
COOLING POWDER

태국 여행 다녀온 지인에게
선물 받은 것. 스네이크 쿨링
파우더라고 유명템인 듯!
여름에 땀이 많이 나는 부분에
톡톡 뿌려서 발라 주면 시원해지고
뽀송해진다고 합니다.
향이 여러 가지가 있는데
내가 선물 받은 건 벚꽃 향이다.
검색해 봐도 찾기 어려운 것을
보니 귀한 것인가 보다…!

APPLE CIDER라고
써 있어서, 사이다면
음료수인가? 했는데
유럽에서는 사과를
발효시켜 만든 과일주를
사이다라고 부른단다.
4.5의 도수가 있습니다.
달달하고 상큼해서
안주 없이 먹어도
맛있다. ⌣
그래도 저는
치킨과 먹는 것을
좋아합니다.
후라이드 치킨과
철떡이라오!

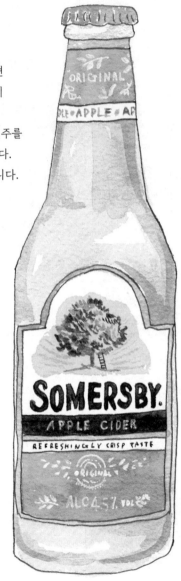

4월
23일
써머
스비

LOMO LC-A

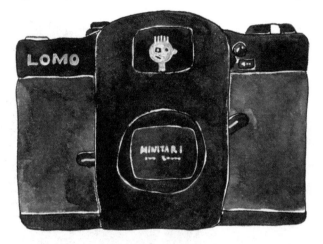

대학생 때쯤 꽤 유행했던 카메라 로모.
작고 귀여운 필름카메라인 데다 결과물도 특이하고
예쁘게 나온다. 이것도 중고로 꽤 어렵게 구입했는데
광화문 교보문고에서 만나 1분 만에 교환했던 기억.
휠을 돌려 초점을 맞출 수 있는 수동 카메라가 아니고
대충 눈대중으로 거리를 짐작하는 목측식 카메라여서
항상 카메라에 눈을 대고 왼손을 앞으로 뻗어
거리를 재고 찍었었다.
이걸로 필름 수십 통쯤은 갈았던 것
같다. 아, 뷰파인더 안에 벌레가
들어 있었던 것도 기억나네.

4월24일

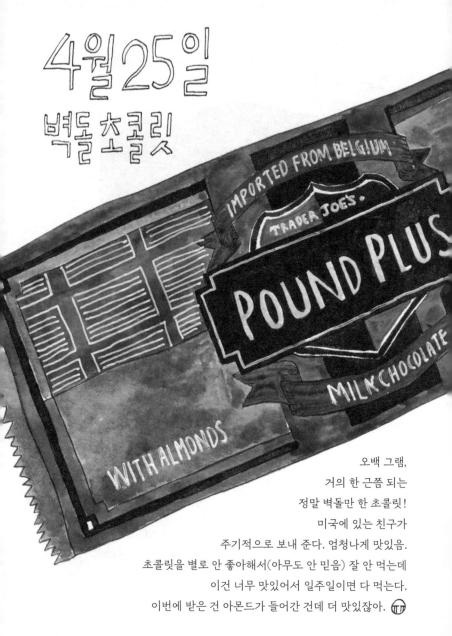

4월 25일
벽돌 초콜릿

오백 그램,
거의 한 근쯤 되는
정말 벽돌만 한 초콜릿!
미국에 있는 친구가
주기적으로 보내 준다. 엄청나게 맛있음.
초콜릿을 별로 안 좋아해서(아무도 안 믿음) 잘 안 먹는데
이건 너무 맛있어서 일주일이면 다 먹는다.
이번에 받은 건 아몬드가 들어간 건데 더 맛있잖아.

In my Bag

4월 26일

버건디색의
미니백.
어두운 색 옷이
많은 나에게
잘 어울리는 색이다
모서리에 빠방꾸가
나도록 메고 다니는
유일한 가방.

체력
딸릴 때
먹으려고
항시 상비하는
홍삼.

에어팟. 외출할때 없으면
죽을 것 같다. 잘때도 끼고 잠...

가죽 카드지갑
예쁘고, 예쁘며, 너무 예쁘다
피렌체 브랜드 일비종떼의
제품이고 실제로 피렌체 다녀온
친구에게 선물 받음 ☺

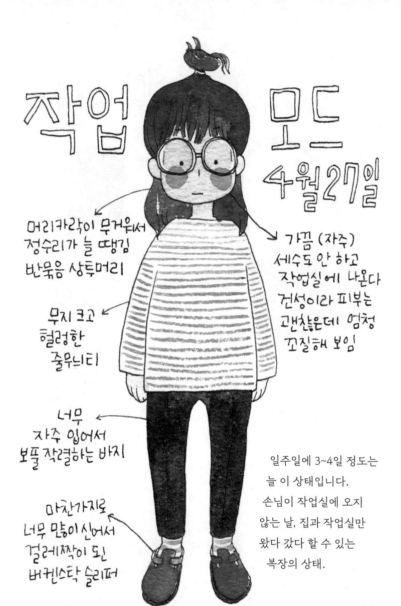

작업 모드
4월 27일

머리카락이 무거워서
정수리가 늘 땡김
반묶음 상투머리

가끔 (자주)
세수도 안 하고
작업실에 나온다
건성이라 피부는
괜찮은데 엄청
꼬질해 보임

무지 크고
헐렁한
줄무늬티

너무
자주 입어서
보풀 작렬하는 바지

마찬가지로
너무 많이 신어서
걸레짝이 된
버킨스탁 슬리퍼

일주일에 3~4일 정도는
늘 이 상태입니다.
손님이 작업실에 오지
않는 날, 집과 작업실만
왔다 갔다 할 수 있는
복장의 상태.

초록버스 4월 28일

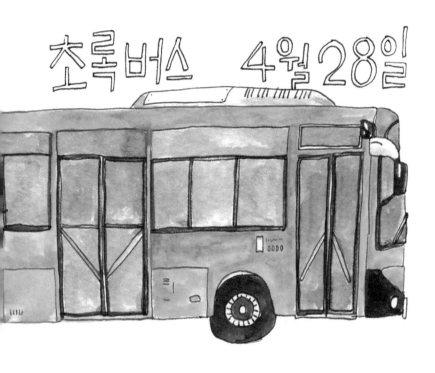

요즘 버스 타는 게 좋다. 맨 뒷자리 앉아서 음악 들으며
창밖 구경하는 게 재미있음. 버스 타기 전에 플레이리스트를 꼭
정리한다. 비 오는 날에 듣는 음악이 있고, 날씨 좋은 날에는 또 다른
음악을 들어 줘야 한다. 집 앞에서 출발하는 초록 버스를 특히 좋아하는데
중간에 내리면 2호선 역도 있고 한 정거장 더 가면 좋아하는
장어집도 갈 수 있고 종점까지 가면 여의도한강공원도 갈 수 있다.
돌아 돌아 가느라 오래 걸리지만 음악 듣는 시간이 길어지니
더 좋음입니다. ☺

4월 29일 집게(클립) 수집가

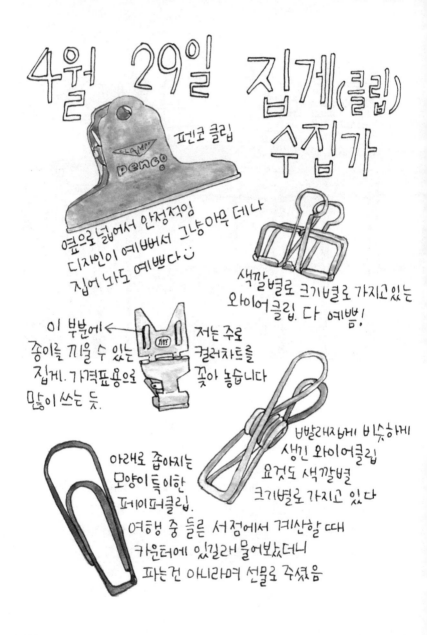

펜코 클립

옆으로 넓어서 안정적임
디자인이 예뻐서 그냥 아무 데나
집어 놔도 예쁘다 ☺

색깔별로 크기별로 가지고있는
와이어클립. 다 예쁨!

이 부분에 →
종이를 끼울 수 있는
집게. 가격표용으로
많이 쓰는 듯.

저는 주로
컬러차트를
꽂아 놓습니다

빨래집게비슷하게 비슷하게
생긴 와이어클립
요것도 색깔별
크기별로 가지고 있다

아래로 좁아지는
모양이 특이한
페이퍼클립.

여행 중 들른 서점에서 계산할 때
카운터에 있길래 물어봤더니
파는 건 아니라며 선물로 주셨음

4월 30일

아빠가 가져다주신 배꽃.

벚꽃이랑 비슷하게 생겼지 뭐, 했는데 자세히 보니

다른 점도 많고 무척이나 귀엽다.

귀여운 점 ① 꽃잎이 동그랗고 숟가락처럼 오목하다.

② 수술이 무려 분홍색이다.

③ 잎사귀에 연두색과 붉은색이 섞여 있다.

오목조목 귀여운 배꽃. 모든 것이 저마다의 귀여움을

가지고 있다. 자세히 보아야 알 수 있는 것들.

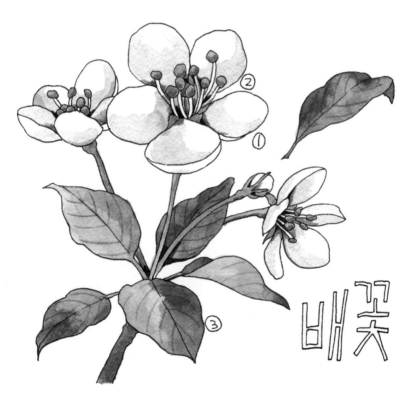

배꽃

5월

서랍 속 쓸데없는 것들

써지 않는 핸드크림
향이 좋아서 가끔 열어
냄새만 맡음

CEDAR WOOD
HAND CREAM

innisfree

5월 1일

OTP. 지문등록으로
바뀌고 나서는
거의 쓸 일이
없어져버림

LOTTE 실비아 비타C drink

STARBUCKS
VIA
COLOMBIA

먹지 않는
커피.
틴케이스
받으려고
산거라서
내용물은
찬밥신세

언제부터 있었는지도 기억 안 나는
가루 비타민. 뭔가를 사고
사은품으로 받았던 것 같다
늘 버리는데 하나 남아있는 것.

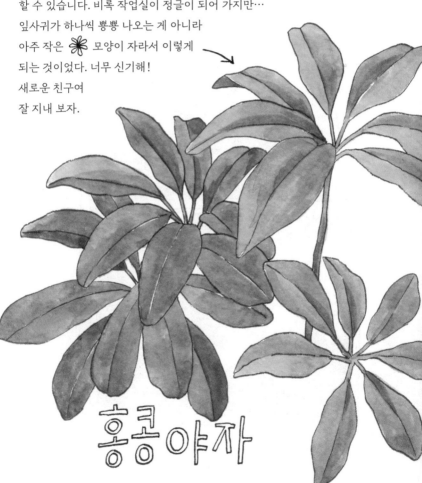

산책길에 화원에 들렀다가
사 온 홍콩야자. 화원은 들어가면
빈손으로 나올 수가 없다.
단돈 이천 원에 구입했으니
매우 합리적인 소비였다고
할 수 있습니다. 비록 작업실이 정글이 되어 가지만…
잎사귀가 하나씩 뿅뿅 나오는 게 아니라
아주 작은 ❀ 모양이 자라서 이렇게
되는 것이었다. 너무 신기해!
새로운 친구여
잘 지내 보자.

5월 2일

홍콩야자

5월 3일

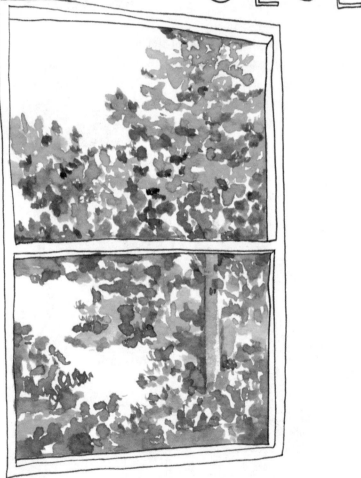

초록이 가득 담겨 있던 창문.
카페 비단콤마.

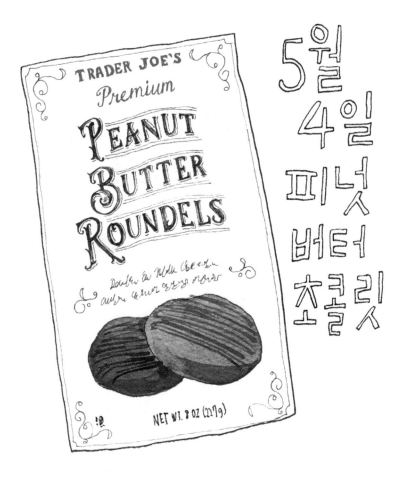

5월 4일 피넛버터 초콜릿

초콜릿 좋아하지 않는 자(아무도 안 믿지만)의
초콜릿 시식기 2탄. 크기가 꽤 커서 비스킷이라도
한 장 들어 있지 않을까 했는데 오로지 초콜릿과
피넛버터밖에 없음. 달고 짜고 꼬소하고 꾸덕하고
완전 돼지적인 미친 맛입니다.

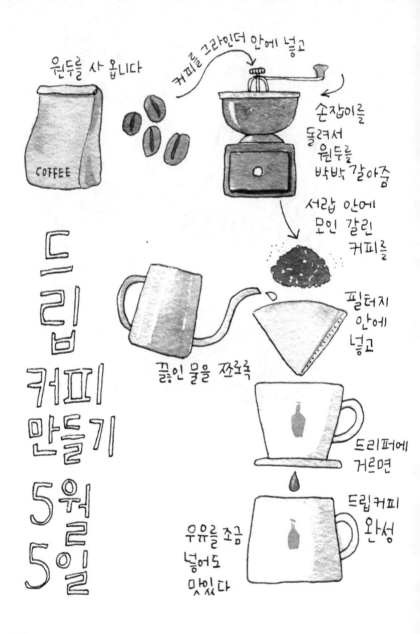

원두를 사 옵니다

커피를 그라인더 안에 넣고

손잡이를 돌려서 원두를 박박 갈아줌

서랍 안에 모인 갈린 커피를

드립 커피 만들기 5월 5일

끓인 물을 쫀쫀쫀

필터지 안에 넣고

드리퍼에 거르면

우유를 조금 넣어도 맛있다

드립커피 완성

EVERYDAY
IS LIKE
SUNDAY

MORRISSEY

5월 6일

일차원적이지만
요일에 맞추어 노래를 듣는 걸 좋아한다.
금요일에는 더 큐어의 Friday I'm in love를 듣고
수요일에는 영화 <혐오스런 마츠코의 일생>의
Happy wednesday를 듣는다.
그중에 제일 좋아하는 것은 일요일에 모리세이의
Everyday is like sunday를 듣는 것입니다.
멜로디도 제목도 되게 상쾌한데 가사는 또
엄청나게 비관적이라 재밌다. 처음 이 노래에
꽂혔을 때는 가사가 이렇게 우울한지 모르고 참 밝고
상큼한 노래구나 하면서 한 달 내내 이 곡만 들었음.
나중에 가사 내용을 알고 소소하게 충격을 받았던 기억.
해가 좋은 일요일 오후, 오늘도 한 곡 무한 반복 중입니다.

5월 7일 동네고양이들

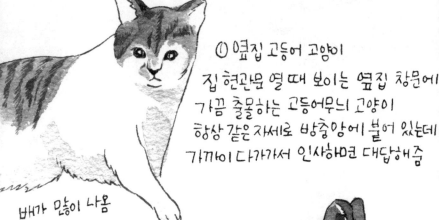

① 옆집 고등어 고양이

집 현관문 열 때 보이는 옆집 창문에
가끔 출몰하는 고등어무늬 고양이
항상 같은 자세로 방중앙에 붙어 있는데
가까이 다가가서 인사해도 대담해즘

배가 많이 나옴

② 흰점이

작업실 근처에 왔다 갔다
하는 고양이. 코 옆에
흰 점이 있다. 목소리가
매우 우렁참.

③흰검이 : 흰색+검은색 무늬라서 흰검이.
흰점이와 혼동주의.
얼굴에 검은 얼룩이
있는 고양이들은
눈을 감으면
눈이 없어지는 것이
매우 귀엽다.

특기
식빵굽기

④콩이
이 동네 유일한 산책냥이.
목걸이에 이름이 써있다
털결이 아주 보드랍고 예쁜
러시안블루

에휴

⑤회색이
회색빛 고등어 무늬라서
회색이(1차원적 작명)
세상 다 산 듯이 심드렁한
표정이 예술.

5월 8일

산책길에 잔뜩 피어 있는 애기똥풀.
노오란 것이 팔랑팔랑하여 너무 귀엽다.
이름도 귀엽네. 여기까지 써놓고 이름의 뜻을
검색해 보니 줄기를 자르면 나오는
액체가 노랗게 애기똥색이라
애기똥풀이라고 한답니다…
4월 중순쯤 산책할 때는
딱 하나 피어 있어서
신기하다 했었는데
보름 만에 온 들판을 덮어
버렸다. 자연의 신비!
비도 자주 오고 햇빛도 좋은
요즘, 하루가 다르게 꽃들이
자라는 것이 느껴진다.
산책길이 온통 싱그럽고
촉촉한 매일매일.

애기똥풀

날씨가 너무 좋아서
그림도구를 싸 들고 나왔다.
미세먼지 없어서 너무 좋은 요즘.
삶의 질 수직 상승 중. 작업실
근처에 큰 공원이 있어서 참 좋다.
그림 그릴 탁자가 딸린 벤치도 있다니!
밖에서 그림 그리고 있으니
초등학생 때 사생대회 생각도 나고
그렇습니다. 그러고 보니 그때도
이 공원에서 그렸었구나.
(한동네에서 평생 살고 있습니다)

5월 9일
야외그림

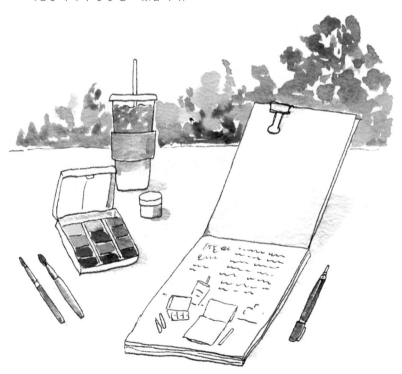

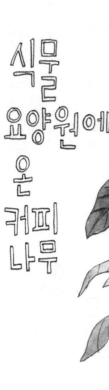

식물요양원에 온 커피나무

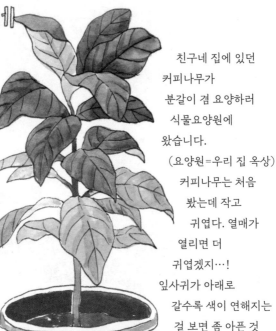

5월 10일

친구네 집에 있던 커피나무가 분갈이 겸 요양하러 식물요양원에 왔습니다. (요양원=우리 집 옥상) 커피나무는 처음 봤는데 작고 귀엽다. 열매가 열리면 더 귀엽겠지…! 잎사귀가 아래로 갈수록 색이 연해지는 걸 보면 좀 아픈 것 같은데 친구는 절대 아니라고 한다. ㅋㅋㅋ 어쨌든 요양원에 있는 동안 건강해지도록 합시다. ☺

5월 11일
과일 젤리

몰랑몰랑해서 좋아하는 젤리(악관절 안 좋음).
편의점 계산대에 보일 때마다 하나씩 사서
가방이나 주머니, 서랍에 쑤셔 넣어 놓는다. 잊고 있다가
갑자기 발견하면 그렇게 기쁠 수가 없음.

Jeonju Intl. Film Festival

5월 12일 전주국제영화제

영화제 기념품에 왜
성냥이 있는지는 알 수 없지만는
파니까 걍 샀다

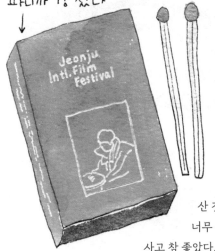

Jeonju
Intl. Film
Festival

비가 주룩주룩 오는 토요일,
당일치기로 전주에 다녀왔다.
한참 전에 정해 놓은 날짜인데
내내 날씨 좋다가 갑자기
비 오는 것은 무엇인가.
원통합니다 진짜.
전주영화제는 3~4번째인데
그중 절반은 비가 왔던 것 같다.
영화 한 편 보고 기념품
산 것이 전부지만 영화도
너무 좋았고 귀여운 기념품도
사고 참 좋았다. 내년에도 또 오고 싶어요.
그때는 제발 비 안 왔으면…

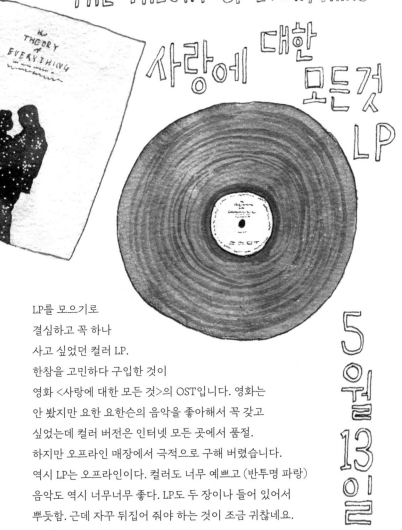

THE THEORY OF EVERYTHING

사랑에 대한 모든것 LP

5월 13일

LP를 모으기로
결심하고 꼭 하나
사고 싶었던 컬러 LP.
한참을 고민하다 구입한 것이
영화 <사랑에 대한 모든 것>의 OST입니다. 영화는
안 봤지만 요한 요한슨의 음악을 좋아해서 꼭 갖고
싶었는데 컬러 버전은 인터넷 모든 곳에서 품절.
하지만 오프라인 매장에서 극적으로 구해 버렸습니다.
역시 LP는 오프라인이다. 컬러도 너무 예쁘고 (반투명 파랑)
음악도 역시 너무너무 좋다. LP도 두 장이나 들어 있어서
뿌듯함. 근데 자꾸 뒤집어 줘야 하는 것이 조금 귀찮네요.

여러가지 멘톨 오일들 ☆

머리 아플 때나 뒷목 뻐근할 때, 어깨근육 뭉쳤을 때
바르면 파스처럼 시원한 멘톨 오일들. 홍콩 드럭스토어에는
종류도 많아서 한 시간 넘게 오일만 구경하기도 함.
모기 물렸을 때 물파스처럼 발라도 된다고 한다.

홍콩에서 산
그린오일

악세브랜드
유니버셜 오일
요것도 홍콩에서
샀음

아베다
블루오일
롤온 타입이라
쓰기
편함
아침에 일어나서
귀 뒤에 문질문질
해주면 상쾌

박스가
참 예뻠
(자리가
없어서
생략)

대만여행
다녀온 친구가 준
백화유

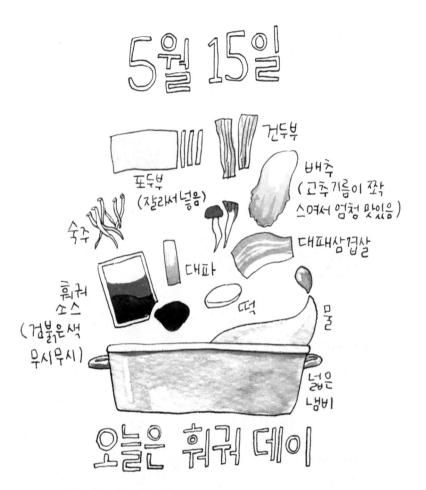

5월 15일

건두부

포두부
(잘라서넣음)

배추
(고추기름이 쫙
스며서 엄청 맛있음)

숙주

대패삼겹살

훠궈
소스
(검붉은색
무시무시)

대파

떡

물

넓은
냄비

오늘은 훠궈 데이

집에서 종종 해 먹는 훠궈. 오랜만에 먹었다!
살짝 감기 기운 있을 때 먹으면 칼칼한 고추기름이
목구멍을 지져 초기 감기가 잡히는 느낌적 느낌.
포두부, 건두부는 꼭 넣어야 합니다. 짱 맛있으니까…

바느질하는 진메 5월16일

며칠 전 전주 다녀오면서 들른
초록초록한 고모네 공방.

바느질하는
진메

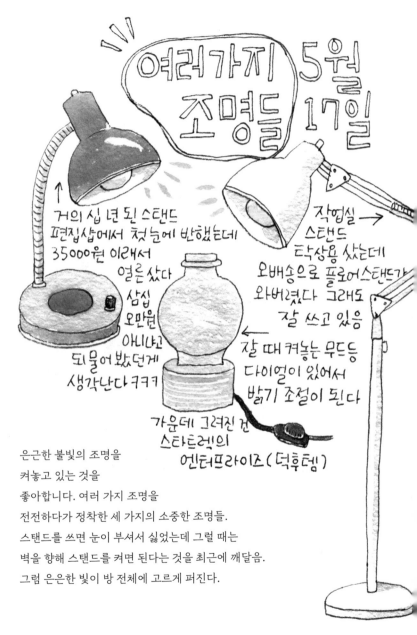

여러가지 조명들 5월 17일

거의 십 년 된 스탠드 편집샵에서 첫눈에 반했는데 35000원 이래서 얼른 샀다

삼십 오만원 아니냐고 되물어 봤던게 생각난다ㅋㅋㅋ

↑ 작업실 스탠드 탁상용 샀는데 오배송으로 플로어스탠드가 와버렸다 그래도 잘 쓰고 있음 →

잘 때 켜놓는 무드등 다이얼이 있어서 밝기 조절이 된다

가운데 그려진 건 스타트렉의 엔터프라이즈 (덕후템)

은근한 불빛의 조명을
켜놓고 있는 것을
좋아합니다. 여러 가지 조명을
전전하다가 정착한 세 가지의 소중한 조명들.
스탠드를 쓰면 눈이 부셔서 싫었는데 그럴 때는
벽을 향해 스탠드를 켜면 된다는 것을 최근에 깨달음.
그럼 은은한 빛이 방 전체에 고르게 퍼진다.

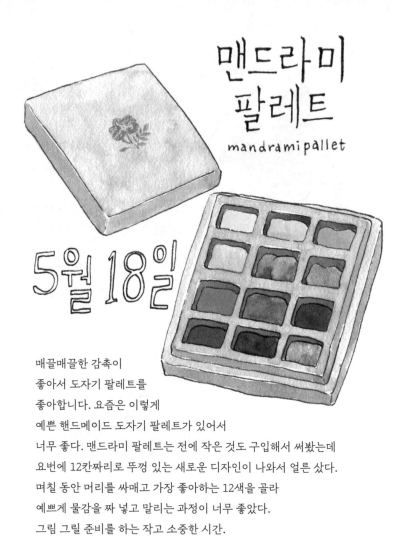

맨드라미 팔레트
mandrami pallet

5월 18일

매끌매끌한 감촉이
좋아서 도자기 팔레트를
좋아합니다. 요즘은 이렇게
예쁜 핸드메이드 도자기 팔레트가 있어서
너무 좋다. 맨드라미 팔레트는 전에 작은 것도 구입해서 써봤는데
요번에 12칸짜리로 뚜껑 있는 새로운 디자인이 나와서 얼른 샀다.
며칠 동안 머리를 싸매고 가장 좋아하는 12색을 골라
예쁘게 물감을 짜 넣고 말리는 과정이 너무 좋았다.
그림 그릴 준비를 하는 작고 소중한 시간.

아이스 밀크티 대충 만들기 5월 19일

끓는물 조금

홍차 티백

설탕

홍차 티백에 끓는물을 조금 부어 진하게 우린 뒤 설탕을 넣는다

진하게 우린 홍차

우유 조금

원래는 거름망도 사용하고 밀크팬도 사용해야 하지만, 티백으로 간단하게 대충 만드는 레시피를 더 좋아한다. 찐하게 우리고 설탕 잔뜩 넣어서 시원하게 마시면 여름에 최고입니다. ͝

얼음 조금

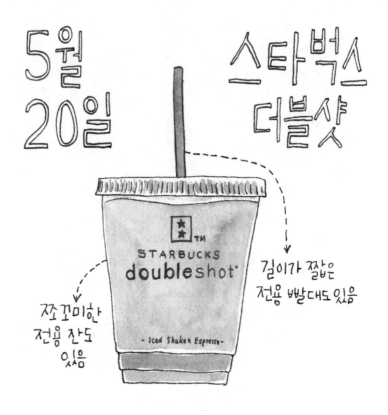

5월
20일

스타벅스
더블샷

길이가 짧은
전용 빨대도 있음

쪼꼬미한
전용 잔도
있음

STARBUCKS
doubleshot°

- Iced Shaken Espresso -

스타벅스에서 제일 좋아하는 더블샷. 엄청 진하고 달달해서
입에 착착 붙는다. 시럽은 꼭 바닐라로! 쪼꼬미한 전용 컵에 든 것을
아껴 먹어도 좋지만 톨 사이즈 컵에 얼음이랑 같이 넣어 주세요, 해도 된다.
그냥 느낌상 양이 늘어난 것같이 마실 수 있습니다. 늘 양이 부족해서
벤티 사이즈로 먹고 싶다고 생각하는데 그렇게 하면
샷이 8잔쯤 들어가려나? 생명의 위협이 느껴진다.

머리맡에 두는 것들
5월 21일

늘 쓰는 토너를
특대형으로 사고 받은
미스트 공용기에
토너를 넣어 쓴다
손에 덜어 쓰는 것조차
귀찮았는데
너무나 편함...

죽자 사자
갖고 다니는
에어팟
집에 오자마자
침대 머리맡에
올려둔다

최근에
장식도 달아줌 😊

Bepanthol

립밤 두 가지. 평소에는
찐득거리지않는 비판톨을 쓰고
건조해서 죽을 것 같을 때 요걸 → 쓴다.

룸스프레이
자고 일어나서
이불 정리하고
두 번 정도
뿌려 놓으면
밤에는
은은하게 남아서
딱 좋다

젖은 머리도
빗을수 있는 머리빗

Aug + Fresh

싱그러운
풀 냄새라서
좋아하는 것.

5월
22일

올리브나무

일리커피 깡통에
심어진 깜찍한
올리브나무를
선물 받았다.
올리브나무는
비싸기도 하고
키우기 까다롭다고
해서 망설였었는데
키가 20cm 정도 되는
미니 사이즈라
부담 없이 키울 수
있을 듯.
히히 신난다!

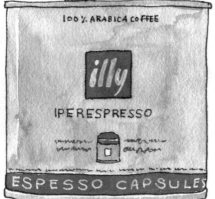

100 % ARABICA COFFEE

illy

IPERESPRESSO

ESPESSO CAPSULES

간절기
작업
모드

5월 23일

여전한
반묶음 상투머리
머리가
좀 더 길었음

검은색
무지티셔츠
가끔 배지를
달기도한다

엄청 시원한
소재의
밴딩와이드팬츠
너무너무
포근함

간절기가 되어
조금 얇아진 작업복.
역시 일주일에
3~4일은 이 상태
입니다.

늘 레깅스를 신어서
발목 위로는 피부가
하얗다 못해 푸르딩딩함

반쓰 어센틱
스니커즈

065 ✧

동글동글 잎사귀도 귀엽고 이름도 귀여운 워터코인.
이름답게 물을 엄청 먹는다. 실내에서 키울 때는
시들시들했는데 옥상으로 올려 보냈더니
어마무시하게 자라서 화분 두 개에 나누어 심었다.
물도 중요하지만 바람과 햇빛도 매우 중요한 것 같다.
겨울이 되면 싹 말라 죽었다가 봄이 오면
다시 무성한 잎사귀로 뒤덮이는 신기한 식물.

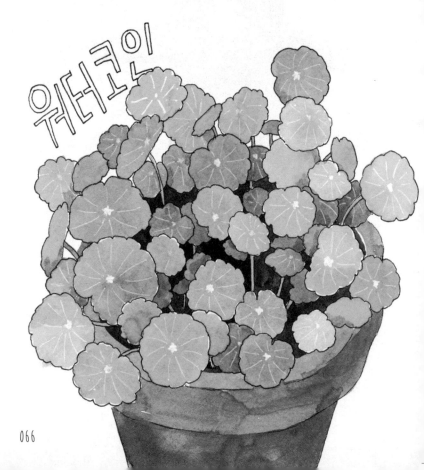

워터코인

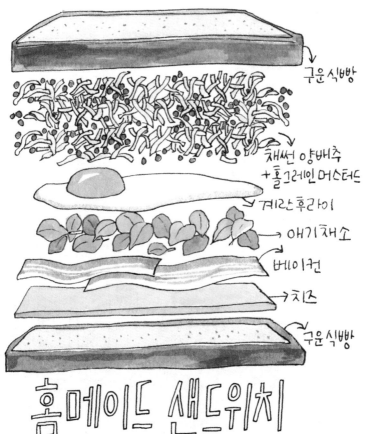

5월 25일

구운 식빵

채썬 양배추
+홀그레인 머스터드

계란후라이

애기채소

베이컨

치즈

구운 식빵

홈메이드 샌드위치

인터넷 유명 레시피로 만들어 본 샌드위치!
애기채소는 집에 있어서 그냥 넣음. 포인트는 이래도 되나 싶을 정도로
양배추를 많이 넣는 것. 탑처럼 쌓고 맨 위에 식빵을 올린 후
랩으로 단단히 감아서 꾸욱 눌러 먹으면 된다. 굿. ☺

5월 26일 피규어들 1탄

평생을 이런 쓸데없고 귀여운 것들을
모으는 것에 몰두해 왔고, 멋진 장식장이
있는 작업실이 생기면서
이제야 빛을 보고
있습니다. 좀 더
열심히 모아서
장식장을
꽉 채우자.

베어브릭
중에 제일 예쁜애.
투명한 젤리같이 생김

베르메르의
우유 따르는 여인
플레이모빌.
명화를
재현한 너무
귀여운 피규어.
구하기 어려운 걸로
알고 있는데 선물로
받았다. 그림과 똑같이
빵, 우유병, 테이블도 모두 포함임

서커스 보이
밴드의
한정 피규어
50개 한정
선착순으로
샀습니다
50개 중 47번이 왔음.
가장 아끼는 피규어!

오늘은 폴바셋

→ 1차 밀크아이스크림
메론맛이 새로 나왔다지만
우유맛을 포기할수 없어서...

MILK Ice-cream 상하목장

→ 2차 아이스라떼
폴바셋은 역시 아이스라떼!

욕심만 많아서
큰 사이즈로 시켜서 다마심

5월
27일

Paul Bassett

→ 3차 맥주
카페에서 맥주를 마실수
있다니 너무 아름다운
세상입니다
견과류안주도 줍니다

집에서 제일
가까운 폴바셋은
오피스 단지 안에
있어서 주말에 비교적 한산한 편.
카페에서 1, 2, 3차를 달리는
주말이라니, 너무 좋음이네요.

Draught Beer SAPPORO

→ 근데
이 프린팅을
왜 가운데
정렬하지않은
것인지 너무
궁금하다

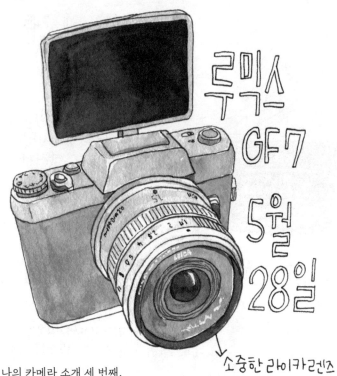

루믹스
GF7

5월
28일

소중한 라이카렌즈

나의 카메라 소개 세 번째.

제일 많이 쓰는 미러리스 디카입니다.

필름카메라 느낌이 난다는 후지 제품을 사고 싶었는데

후지는 동영상 기능이 별로라, 비슷한 사양의 루믹스를 골랐다.

번들렌즈로 처음 찍어 봤는데 너무 별로라 렌즈를 별도로 구입해

장착했다. 무려 라이카렌즈! 카메라 바디와 번들렌즈를

합친 것보다 훨씬 비쌌다. 비싼 만큼 밝기도 밝고 심도도 얕아서

사진이 정말 예쁘게 나온다. 잘 샀어. 전자 제품은 늘 흰색이나

검은색을 사는데 요건 가죽 느낌이 예뻐서 갈색으로 골랐다.

사진도 영상도 너무 많이 찍어서 벌써 너덜너덜한 느낌이지만

사진은 아직도 잘 나온다. ☺

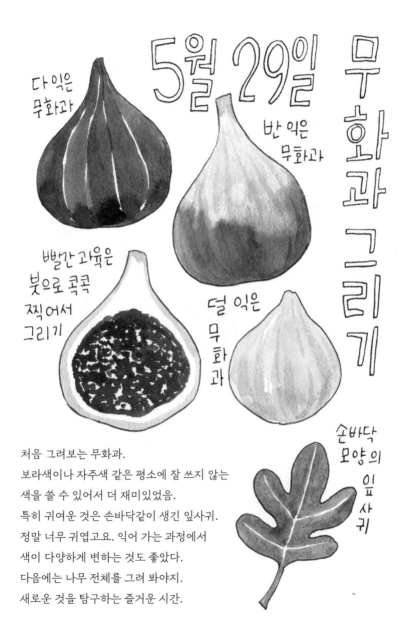

5월 29일 무화과 그리기

다 익은 무화과

반 익은 무화과

빨간 과육은 붓으로 콕콕 찍어서 그리기

덜 익은 무화과

손바닥 모양의 잎사귀

처음 그려보는 무화과.
보라색이나 자주색 같은 평소에 잘 쓰지 않는
색을 쓸 수 있어서 더 재미있었음.
특히 귀여운 것은 손바닥같이 생긴 잎사귀.
정말 너무 귀엽고요. 익어 가는 과정에서
색이 다양하게 변하는 것도 좋았다.
다음에는 나무 전체를 그려 봐야지.
새로운 것을 탐구하는 즐거운 시간.

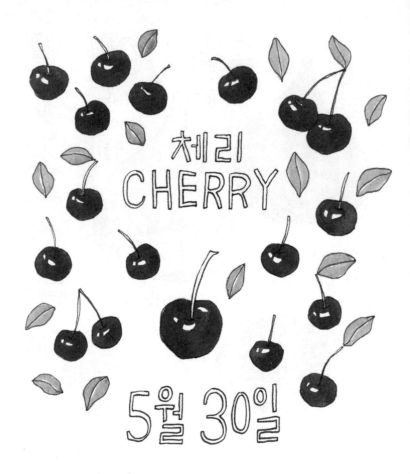

체리
CHERRY

5월 30일

과일을 정말 싫어해서 거의 입에도 안 대는데,
아주 가끔 먹는 몇 안 되는 과일 중 하나가 체리입니다.
신맛이 없는 것도 좋고 한입에 쏙 들어가서
손에 과즙이 묻지 않는 것도 좋다. (이거 중요함)
조금씩 팔아서 많이 먹지 않아도 되니까 또 좋음.
쓰고 보니 정말 이상한 이유다. 아무튼 체리 좋아.

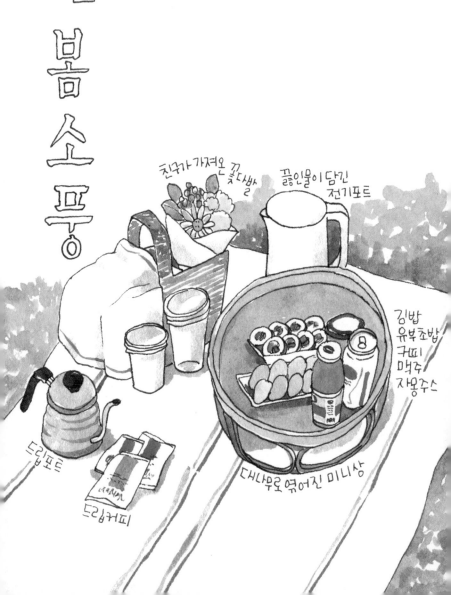

5월 31일

봄 소 풍

친구가 가져온 꽃다발

끓인물이 담긴 전기포트

김밥
유부초밥
커피
맥주
자몽주스

드립포트

드립커피

대나무로 엮어진 미니상

6월

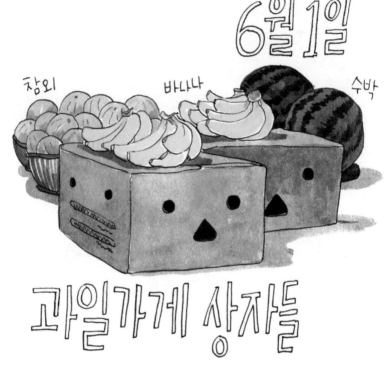

6월 1일

참외 바나나 수박

과일가게 상자들

동네 과일가게를 지날 때마다 만나는 상자들.
손잡이용으로 뚫린 구멍 때문에 꼭 얼굴처럼 보인다.
맹충한 표정이 인상적입니다. 항상 같은 방향으로 놓여 있어서
멀리서부터 보이는데 이제 눈 마주치면 반갑기까지 합니다.
처음에 봤을 때는 아 귀엽다, 하고 웃고 말았는데 몇 년 동안 한결같이
저 박스를 쓰시고 계속 같은 방향으로 두시는 걸 보니 이쯤 되면
과일가게에서도 의도하신 것이 아닐까.
가게의 마스코트로 삼으신 건 아닐까?
계절이 바뀌어도 과일만 바뀌고 상자의 표정은 그대로…

나의 카메라 소개 네 번째. 이 카메라도 대학 다닐 때 중고로 구입했다.
중고 거래는 거의 하지 않는 편인데 필름카메라는 단종된 것들이 많아서
주로 중고로 사게 되는 듯. <러브레터>를 보고 폴라로이드가
갖고 싶었는데 영화에 나왔던 SX-70은 구하기가 어려웠고 대신
귀엽게 생긴 원스텝을 샀다. SX-70과 똑같은 정사각 배율이라 좋다.
그치만 한 번도 찍어 보진 않았습니다. 오로지 관상용이기 때문이죠.

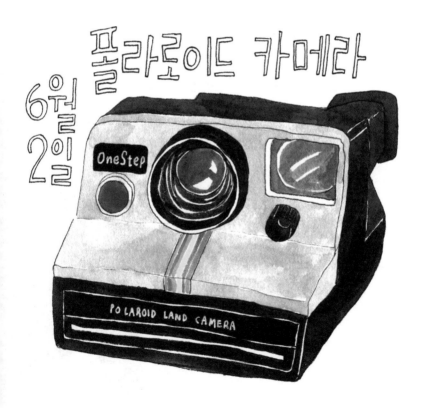

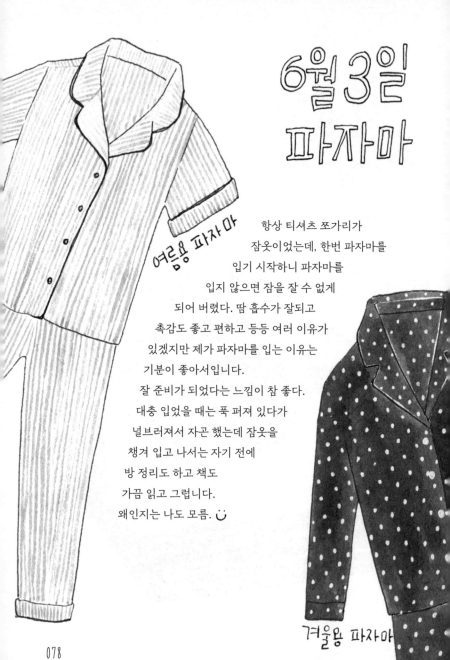

6월 3일
파자마

여름용 파자마

항상 티셔츠 쪼가리가
잠옷이었는데, 한번 파자마를
입기 시작하니 파자마를
입지 않으면 잠을 잘 수 없게
되어 버렸다. 땀 흡수가 잘되고
촉감도 좋고 편하고 등등 여러 이유가
있겠지만 제가 파자마를 입는 이유는
기분이 좋아서입니다.
잘 준비가 되었다는 느낌이 참 좋다.
대충 입었을 때는 폭 퍼져 있다가
널브러져서 자곤 했는데 잠옷을
챙겨 입고 나서는 자기 전에
방 정리도 하고 책도
가끔 읽고 그럽니다.
왜인지는 나도 모름. ツ

겨울용 파자마

오랜만에 외출했더니 길거리 풍경이 많이 바뀌어 있다.
버스 정류장 옆 화단에 꽃이 잔뜩 피어 있는데 그중 제일 신기한 것이
양귀비. 새빨간 양귀비가 엄청난 기세로 피어 있다. 분명히 작년에는
이 화단에 양귀비가 없었는데 시청에서 심어 놓은 것일까! 예쁘기도 하고
왠지 조금 징그럽기도 하다. 그래도 반투명한 빨간색 꽃잎이
나풀나풀하는 걸 보면 기분이 좋아진다. 가끔 하나씩 섞여 있는 분홍색 양귀비를
찾아보는 것도 재미집니다. 내년에도 많이 많이 피었으면.

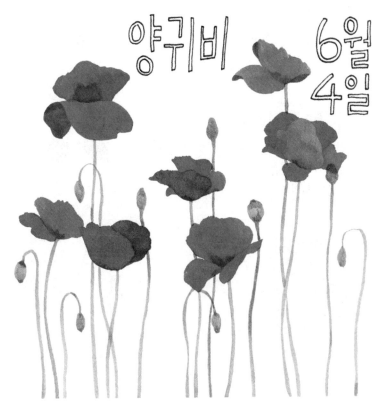

양귀비 6월 4일

6월 5일 피규어들 2탄

마담알렉산더
(미국 해피밀)
헨젤과 그레텔에서
헨젤인데, 그레텔은 왜
안 샀을까.. 원래 마담알렉산더
되게 비싼데 해피밀 버전이라
많이 비싸지 않았다. 눕히면 눈도
감는 상당히 정교한 인형입니다
연두색 옷과 모자가 귀여움

스티키몬스터
둥글둥글 문어같이 생긴 캐릭터
브랜드와 콜라보를 많이 해서 산 것보다
받은 게 더 많음

스무디킹에서 받음 그냥 산 거 파설책 사고 받음

단점은
숨만 쉬어도
넘어진다...

특기는 연필깎기

6월 6일

제일 좋아하는 연필 파브리카스텔로 602

HALF THE PRESSURE TWICE THE SPEED

뾰족

예전부터
특기란에는 꼭
연필깎기를 적어 넣습니다.
내가 생각해도 나는
연필을 정말 잘 깎는다.
왜냐하면 입시미술 하던 3년 내내
연필만 썼기 때문. 연필은 정말
주구장창 깎았다. 수능 끝나고
본격적으로 실기시험을 준비할 때는
연필을 한 다스씩 미리 깎아 두고
연습을 합니다. 실기시험은 두 시간 정도밖에
되지 않아서 연필이 부러지거나 닳으면 다른
연필로 바로바로 교체해 그림을 그려야 하기 때문.
실기시험 전날 친구에게 선물 받은
잘 깎인 연필 한 다스는 아직도 기억에 남아 있다.
친구가 깎아 준 연필로 그림 그려서 대학에 합격했습니다.
연필 깎는 건 정말 재미있다.
나무 부분 사각사각 깎는 것도 재미있고,
칼 안쪽으로 심을 뾰족하게 갈아 버리는 것도 좋고…
특기이자 취미는 연필깎기입니다.

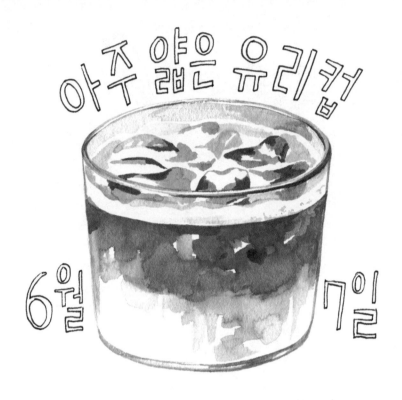

아주 얇은 유리컵
6월 7일

예전에 갔었던 카페에서 아주 얇은 유리컵에
카페오레를 주셔서 신기했던 기억이 있다. 입에 닿는
느낌이 좋아서 꼭 하나 갖고 싶었는데 우리나라에는
거의 파는 곳이 없었고 (최근에는 조금 생긴 듯)
해외여행 중에만 몇 번 봤다. 사 오고 싶었지만 거짓말 조금 보태서
콧바람 조금만 세게 불면 깨질 것같이 얇았기 때문에
들고 올 자신이 없어서 포기. 근데 한국에도 비슷한 얇은 컵이
있다 하여 사봤다. 카페에서 본 것만큼 얇지는 않아도
그래도 꽤나 괜찮다. 길이가 짧아서 더 귀여움.
널 올여름 나의 라떼 컵으로 임명한다.

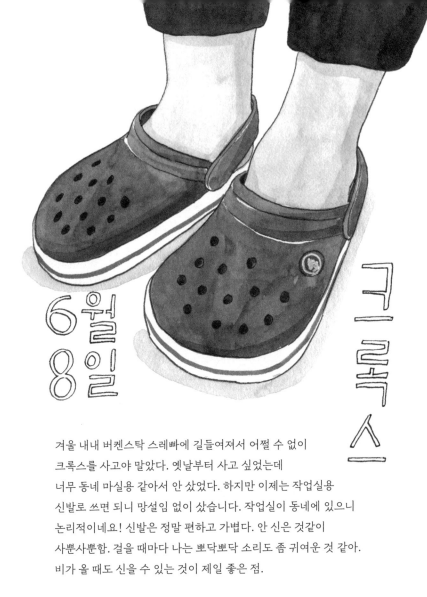

6월 8일

크록스

겨울 내내 버켄스탁 스레빠에 길들여져서 어쩔 수 없이
크록스를 사고야 말았다. 옛날부터 사고 싶었는데
너무 동네 마실용 같아서 안 샀었다. 하지만 이제는 작업실용
신발로 쓰면 되니 망설임 없이 샀습니다. 작업실이 동네에 있으니
논리적이네요! 신발은 정말 편하고 가볍다. 안 신은 것같이
사뿐사뿐함. 걸을 때마다 나는 뽀닥뽀닥 소리도 좀 귀여운 것 같아.
비가 올 때도 신을 수 있는 것이 제일 좋은 점.

6월 9일

일기에 이맘때 피는 꽃을 기록해 놓는 것이
좋겠다는 생각이 들었다. 내년 봄에
보고 싶은 꽃이 언제쯤 필까 궁금해질 때
일기를 들춰 보면 되도록.
6월 초에는 금계국이 만발하고 있습니다.
개망초와 냉이꽃이 가득 피어 있는 연둣빛 들판에
노란색 금계국이 뿍뿍 피기 시작하면 왠지
너무 신이 난다. 꽃잎도 삐죽삐죽해서 귀엽고
동그란 얼굴도 너무 귀엽다.
내년 6월에 또 만나요. ☺

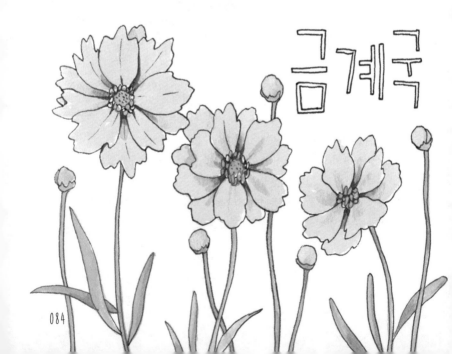

금계국

AVOCADO

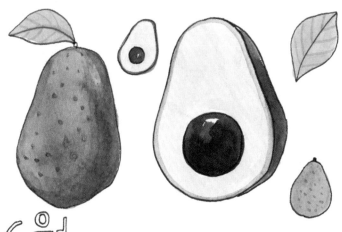

6^월
10^일

처음 먹었을 땐 무슨 맛인지도 모르겠더니
한번 맛 들이고 나서는 쟁여 놓고 먹는다.
샌드위치에 넣어 먹어도 좋고
샌드위치 재료가 부족하다면
빵＋아보카도＋올리브유＋후추만으로
먹어도 맛있다. 계란이 있다면 계란은
꼭 넣어야 합니다. 왜냐하면 엄청 잘 어울림.
밥에 얹어 먹어도 맛있다.
밥＋아보카도＋계란＋명란젓도 맛있고
명란젓이 없을 때는 그냥 간장도 괜찮다.
다 먹고 씨앗을 수경 재배하면 집에서
키울 수도 있습니다. 아보카도가 열리기까지는
십 년도 더 걸리겠지만…

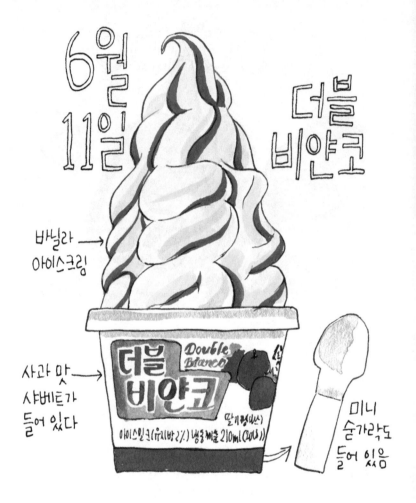

6월 11일

더블 비얀코

바닐라 아이스크림 →

사과 맛 샤베트가 들어 있다 →

더블 비얀코

Double Bianco

아이스밀크(유지방 2%) 냉동체출 210ml (30개)

미니 숟가락도 들어 있음

오랜만에 추억의 아이스크림을 먹어 보았습니다.
나는 빵빠레가 조금 더 좋지만 없어서 더블비얀코를 샀다.
바닐라아이스크림만 먹으면 느끼하니까 밑에 상큼한 샤베트도 깔아 주고
고이 접은 숟가락도 들어 있는 것이 여간 잔망스럽지가 않아.

6월 12일
날씨가 좋았던 날

6월13일
선거날 일상

2018 지방선거날입니다.
프리랜서라 휴일은 의미가 없지만
왠지 휴일에는 거하게 늦잠을 잔다.
느지막이 일어나서 투표를 했다.
인증샷을 위해서 손등에도 도장을
찍었는데 투표 경력 십 년 넘어서야
손등 도장 예쁘게 찍는 법을 터득했다.
잘 찍으려고 꾹 누르면 다 번지니까 산뜻하게
톡 누르는 것임. 쓸데없는 스킬을 획득하고
신나서 마트에 놀러 갔다. 가는 길에 예쁜
나팔꽃도 봤고요. 마트에서 빗자루와
망고아이스크림을 사고 콩나물국밥 맛집에서
돈가스를 먹었습니다(도대체 왜).
그러고는 작업실로 돌아와서
열심히 일했다. 선거날 일기 끝.

길에서 본
나팔꽃

레고 머리

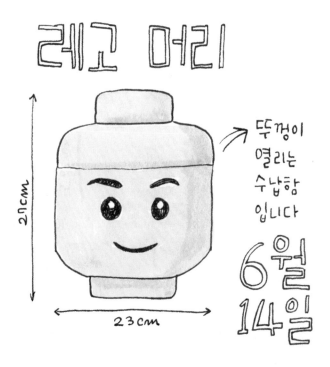

20cm

뚜껑이
열리는
수납함
입니다

23cm

6월
14일

집 한편에 계속 처박혀 있던 왕레고머리를 작업실로 데려왔다.
안에 뭐가 들어 있는지 열어 보니 찾을 생각도 안 했던 온갖 피규어들과
장난감이 꽉 차 있어서 뜻밖의 선물을 받은 느낌!
내가 사놓고는 까먹고 있던 거라, 당연하지만 모두 제 취향입니다.
과거의 나에게 선물을 받은 거라 칩시다. 맥도날드에서 해피밀
먹고 받은 슈퍼마리오, 플레이모빌, 레고 미니 피규어,
찰리브라운, 스누피 등등 다양하게 들어 있었다. 피규어들은 시리즈로
종종 그려야지. ☺ 그나저나 왕레고머리는 항상
날 지그시 쳐다보고 있는 것 같아 약간 등골이 서늘합니다.
그래서 창고방 안에 모셨다.

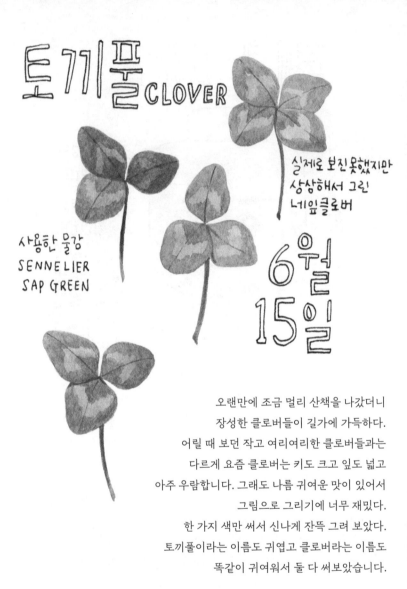

토끼풀 CLOVER

실제로 보진 못했지만
상상해서 그린
네잎클로버

사용한 물감
SENNELIER
SAP GREEN

6월
15일

오랜만에 조금 멀리 산책을 나갔더니
장성한 클로버들이 길가에 가득하다.
어릴 때 보던 작고 여리여리한 클로버들과는
다르게 요즘 클로버는 키도 크고 잎도 넓고
아주 우람합니다. 그래도 나름 귀여운 맛이 있어서
그림으로 그리기에 너무 재밌다.
한 가지 색만 써서 신나게 잔뜩 그려 보았다.
토끼풀이라는 이름도 귀엽고 클로버라는 이름도
똑같이 귀여워서 둘 다 써보았습니다.

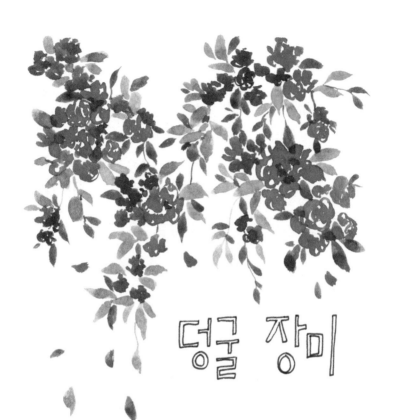

덩굴 장미

요즘 산책이 잦아서 식물 이야기도 많다.
더워지면 산책도 힘들 테니 많이 많이 해둬야지.
길가에 덩굴장미가 무성하다.
활짝 피어서 묵직하게 주렁주렁 달려 있는 것이
너무나 장관입니다. 예전에는 이런 색감 좋아하지
않았는데 요즘은 그냥 다 좋다. 지면서 바닥에 호도독
떨어지는 것도 예쁨. 포근포근 밟으며 지나갑니다.

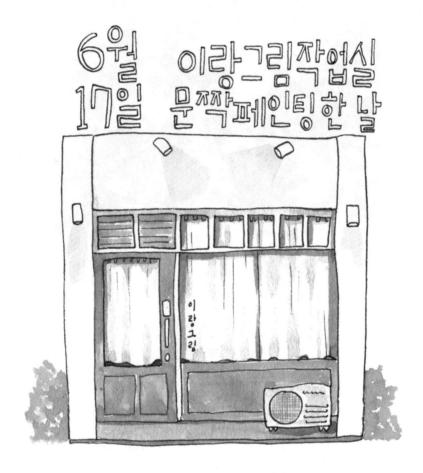

작업실 들어온 지 8개월 만에 문짝을 페인팅했다.

이전의 쨍한 민트색도 시원해 보여서 그냥 있었는데

더 더워지기 전에 좋아하는 색으로 바꾸고 싶어서 얼른 실시하였습니다.

원했던 색은 차분하게 채도가 낮은 인디언핑크였는데

칠해 보니 생각보다 채도가 있는 분홍이라서

의도와는 다르게 러블리해져 버림 ☆

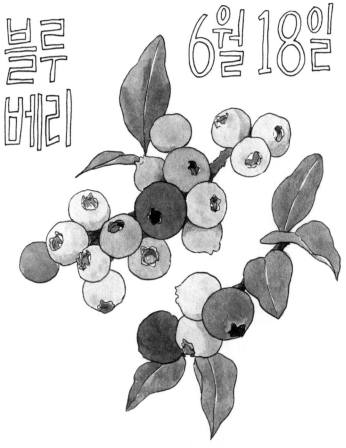

블루
베리

6월 18일

옥상에서 키우는 블루베리가 드디어 열매를 맺었다.

열매마다 익는 속도가 달라서 연두색, 분홍색, 보라색, 남색 등등

여러 가지 색의 열매가 올망졸망 열림. 너무 예뻐서 살짝 충격을 받았다.

조그마한 토끼 똥 같은 새카만 블루베리가 이렇게 예쁘리라고는

생각을 못해본 것 같아. 심지어 그림으로 그렸더니 더 예쁨.

덜 익은 블루베리의 예쁨을 알게 된 2018년을 오래도록 기억합시다.

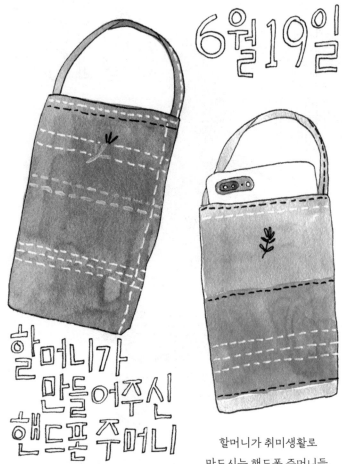

6월19일

할머니가 만들어주신 핸드폰 주머니

할머니가 취미생활로
만드시는 핸드폰 주머니들.
손바느질해 되는대로 막 만드신 거라 바느질이 삐뚤고
모서리도 접혀 있고 난리지만 그 지점이 챠밍포인트☆
의외로 모든 핸드폰에 사이즈도 얼추 맞고 손목에 걸고 다니면
너무 편하다. 전국에 흩어져 있는 친척들 다 하나씩 소장 중.
우리 할모니의 창작 활동을 응원합니다!

과일HATER가 좋아하는 (사실 그렇게 좋아하진 않고 먹을수는 있는) 몇 안되는 과일들

6월 20일

<블루베리>
잘 익으면 신맛이 없어서 맛있음. 생각 없이 뽐뽐뽐 먹기 좋다. 왠지 블루베리는 뽐뽐뽐이 잘 어울려.

<딸기>
그냥 좋아함
안 익은건 안 먹고
잘 익어서 물렁거리는 것
만 잘 먹습니다

<멜론>
달아서 좋아하는 멜론.
수박은 별로인데 멜론은 좋다.

보통 이런 모양으로
← 잘라 먹는데
← 껍질에 가까운
부분은 맛이 없어서
이빨로 잘라 남기고 먹는다
주변인들이 매우 싫어하는
나쁜 버릇😁

<번외-토마토>
과일은 아니지만...
밥반찬으로 토마토
먹는 걸 좋아합니다
이상할 것 같지만 아닙니다
고기+밥+토마토 도 맛있고
김치랑도 잘 어울리고
고추장 찍어 먹어도 맛있다!

6월21일 여행과 향수

여행 갈 때 면세점에서 왠지 꼭 사게 되는 향수.
평소에 향수를 잘 뿌리지도 않는데 '여행=향수'라는 공식이
생긴 것 같다. 여행지에 도착해서 숙소에 짐을 풀고
새로 산 향수를 뿌리고 나가면 그 도시의 향으로 기억된다.

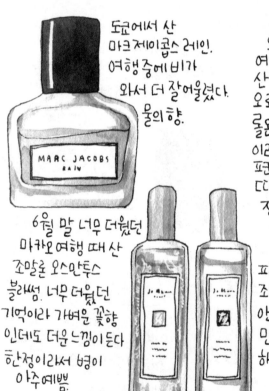

도쿄에서 산
마크제이콥스 레인.
여행중에비가
와서 더 잘어울렸다.
물의 향.

오사카
여행 때
산 딥디크
오 로즈.
롤온 타입
이라서
편하다
따뜻한
장미향

6월 말 너무 더웠던
마카오여행 때 산
조말론 오스만투스
블라썸. 너무 더웠던
기억이라 가벼운 꽃향
인데도 더운 느낌이 든다
한정이라서 병이
아주예쁨.

파리여행 때 산
조말론 화이트 자스민
앤 민트.
민트향이 쌉싸름
해서 특이하다.

접시꽃

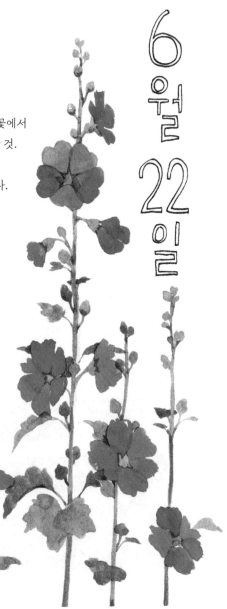

지난 가을, 엄마가 길에 있던 접시꽃에서
가져오신 씨앗을 심어 올해 피어난 것.
무슨 색 접시꽃이 필까
궁금했었는데 빨간색이 당첨되었다.
분홍색 접시꽃도 예쁘고
흰색 접시꽃도 예쁘지만 역시
접시꽃은 빨간색이 예쁜 것 같아.
무궁화같이 생긴 것 같기도 함.
길에 피어 있는 걸 보고 늘 예쁘다
생각했는데 우리 집 옥상에도
접시꽃이 있다니!
소소하게 행복해진다.
키가 정말 믿을 수
없을 만큼 크게 큰다.
너무 길어서
맨날 바람에 팔랑팔랑…

6월
22일

팔찌가게 고양이

지나가다 발견한 팔찌가게 앞의 고양이.
마치 주인처럼 적절한 위치에 앉아서 자리를 지키고 있는 게 신기하고
기특하다. 판매하고 있는 팔찌들과 비슷한 디자인의 목걸이를 하고
있는 걸 보니 정말로 주인인 건 아닐까 하는 합리적 의심이 듭니다.
고양이가 앉아서 팔찌 땋는 모습까지 상상하고 있다.
쓸데없는 상상 2절 3절까지 하는 것이 취미.

6월 24일 맛있는 햄버거

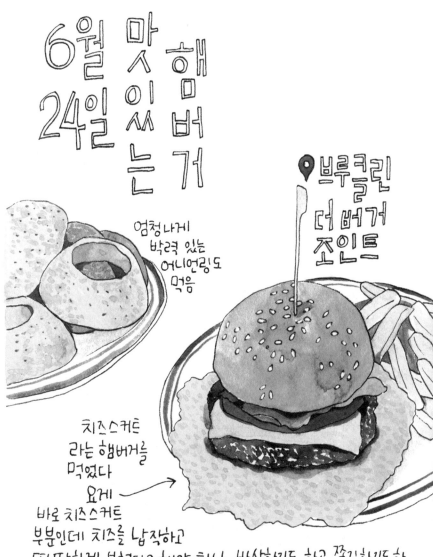

📍브루클린
더 버거
조인트

엄청나게
박력 있는
어니언링도
먹음

치즈스커트
라는 햄버거를
먹었다

요게 →

바로 치즈스커트
부분인데 치즈를 납작하고
딱딱하게 부쳤다고 해야 하나. 바삭하기도 하고 쫄깃하기도 함
나도 치즈로 치마 만들어 입고 다니고 또다
배고플 때 뜯어 먹을 수 있도록

6월 25일

에코백 모으기

가볍고 편해서 좋아하는 에코백.
세상엔 예쁜 에코백이 너무 많다.
모으면 모을수록 에코와는
멀어지는 에코백.

친구가 사다 준
뉴욕 스트랜드 서점의 에코백

블루보틀 에코백

친구가 사다 준
파리
셰익스피어 앤
컴퍼니
에코백

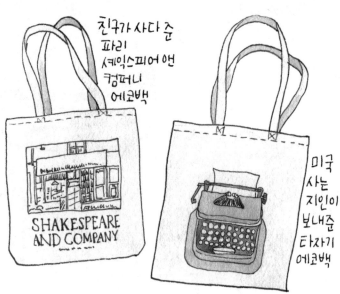

미국
사는
지인이
보내준
타자기
에코백

100

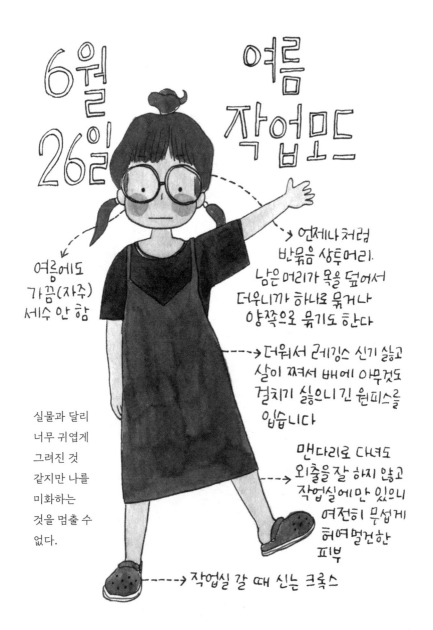

6월 26일

여름 작업모드

여름에도 가끔(자주) 세수 안 함

→ 언제나 처럼 반묶음 상투머리. 남은 머리가 목을 덮어서 더우니까 하나로 묶거나 양쪽으로 묶기도 한다

→ 더워서 레깅스 신기 싫고 살이 쪄서 배에 아무것도 걸치기 싫으니 긴 원피스를 입습니다

맨다리로 다녀도 외출을 잘 하지 않고 작업실에만 있으니 여전히 무섭게 허여멀건한 피부

실물과 달리 너무 귀엽게 그려진 것 같지만 나를 미화하는 것을 멈출 수 없다.

----→ 작업실 갈 때 신는 크록스

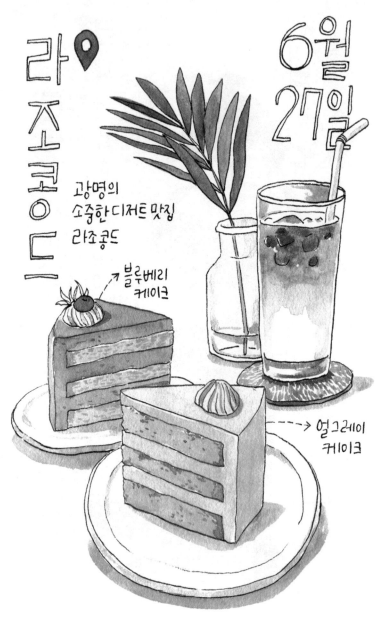

라조콩드

광명의
소중한 디저트 맛집
라조콩드

6월
27일

블루베리
케이크

얼그레이
케이크

6월28일

좋아하는 물감들

이자로
ISARO GREEN LIGHT

벨기에 브랜드
이자로의 연두색
햇빛을 받은
어린잎의 색과
가까워서
좋아하는 색

DANIEL SMITH
다니엘 스미스
CASCADE GREEN

푸른빛이 도는
예쁜 그린색
유칼립투스 그리먼
예쁘다.
두톤이라
신기한 색

겟코소 GEKKOSO
CORAL RED

떨어지지 않게 늘
쟁여두는 물감.
찾기 힘든 예쁜
코랄색인 데다
맑아서 얼룩지지
않고 예쁘게
칠해진다

올드홀란드
OLD HOLLAND
BRILLIANT PINK

노란빛이 없는
뽀송한 파스텔핑크
좀 촌스러우려나 싶었는데
의외로 손이 많이 가는 색

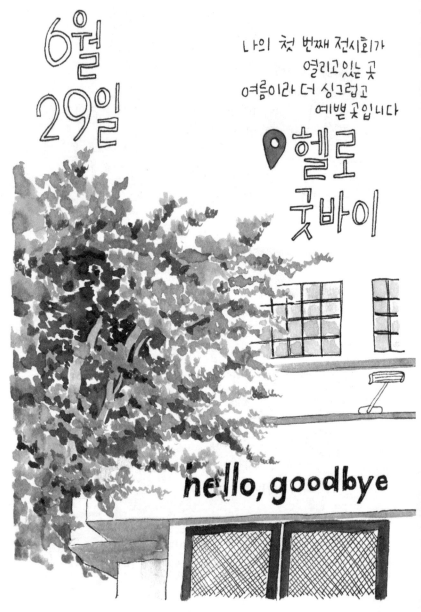

6월
29일

나의 첫 번째 전시회가
열리고있는 곳
여름이라 더 싱그럽고
예쁜곳입니다

헬로
굿바이

hello, goodbye

나의 카메라 소개 다섯 번째. 하프 카메라 아가트18K입니다.

올림푸스 펜이라는 하프 카메라가 유행하던 때 샀다.

하프 카메라라는 한 컷 사이즈에 사진 두 컷이 반으로 나뉘어 나오는

카메라라서 24컷 필름을 쓰면 무려 48컷을 찍을 수 있다는 점이 좋았다.

아가트는 크기도 너무 귀엽고(명함 크기) 가벼워서 목에 걸고

다니기도 했다. 그래도 가장 좋았던 건 노란색 렌즈 테두리가

너무 귀엽다는 것.

오랜만에 꺼냈으니 몇 장

찍어 봐야지.

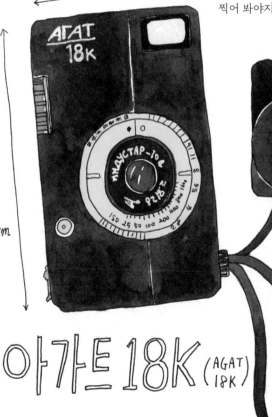

5.5cm

9cm

렌즈캡

6월
30일

아가트18K (AGAT)
 18K

우리 집 능소화

7월 1일

지난 겨울 화원에서
사 온 능소화. 겨울에 잎사귀
하나 없는 앙상한 나뭇가지를
3만 원 주고 사 왔는데 심어
놓으니 정말 거짓말같이 능소화가
폈다. 꽃이 피긴 하는 걸까,
중국 능소화가 아닌 미국 능소화면
어떡하지(중국 능소화가 예쁨)
전전긍긍했는데
신기하게도 잎사귀가
뽁뽁 올라오더니 마침내
이렇게나 어여쁜 능소화가
피었다. 믿음이 중요합니다.
믿음의 식물 키우기.

7월 2일 7년 만에 보러 간 능소화

우리 집 능소화가 핀 기념으로 7년 전 살았던 아파트에
엄마 아빠가 심어 놓으셨던 능소화나무를 구경하러 갔다.
처음 심었을 때는 앙상한 가지밖에 없었는데 7년 만에
와서 보니 꽃이 흐드러지게 피어 있었다.
오래된 아파트 단지는 나무들도 크고 화단도 풍성하다.
한 줄기의 가지가 무럭무럭 자라서 울타리를 잔뜩 채워
놓은 걸 보니 감개무량하네요. 우리 집 옥상의 능소화나무도
이 능소화만큼 잘 컸으면 참 좋겠다.

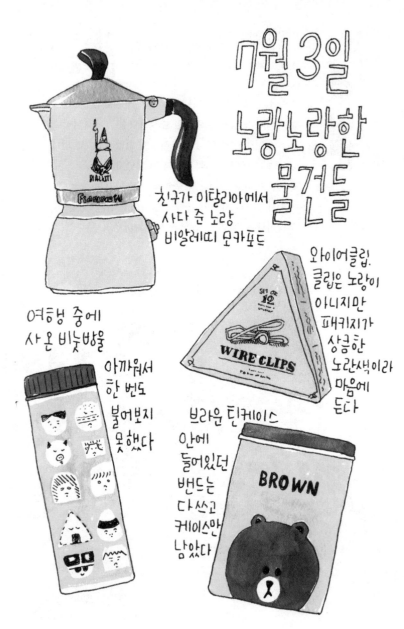

7월 3일
노랑노랑한
물건들

친구가 이탈리아에서
사다 준 노랑
비알레띠 모카포트

BIALETTI
Fiammetta

와이어클립.
클립은 노랑이
아니지만
패키지가
상큼한
노란색이라
마음에
든다

SET OF
12
WIRE CLIPS

여행 중에
사온 비눗방울

아까워서
한 번도
불어보지
못했다

브라운 틴케이스
안에
들어있던
밴드는
다쓰고
케이스만
남았다

BROWN

110

7월 4일

알 수 없는 물건

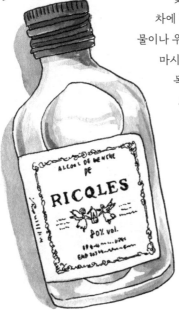

RICQLES

홍콩에서 드럭스토어
구경하다가 조그마한 병이
예뻐서 사 온 건데
정체를 알 수가 없다.
검색해 보니 각설탕에
몇 방울 떨어뜨려서
차에 넣어 마시거나
물이나 우유에 넣어
마시면 상쾌해지고
목감기 초기에도 좋다고 한다.
그래서 약인가 했는데
자세히 보니
알코올이 80%잖아요?
먹어도 괜찮은 것일까…
술 좋아하는 저이지만
왠지 선뜻 용기가
나지 않아서
2년쯤 장식용으로
쓰고 있습니다.
예쁘면 됐지 뭐.

낮술

오전부터 약속이 있어서 나갔다가 볼일도 보고
작업실에 손님도 오시고 내내 종종거렸더니
넋이 나가 버림. 물 사러 편의점 갔다가
에라 모르겠다 하고 맥주랑 얼음컵을 사 왔다.
낮맥은 사랑입니다! 시원하고 너무 행복했다.
비록 취해서 할 일을 다 못 했지만
그래도 맛있었으니까! 좋은 선택이었어.

7월 5일

7월
6일

좋아하는 카페에서
파르페 판매를
시작한다고 하여
얼른 먹으러 갔다.
모양이 너무 예뻐서
친구들과 한 명씩
돌아가며 사진을
찍느라 아이스크림이
줄줄 녹아내렸다고
합니다… 프랜차이즈
카페가 많이 없던
시절에 커피숍에서 먹던
파르페를 추억하며
재미있었다. 😁

하이파이브
커피웍스
파르페
PARFAIT

7월 7일 분홍구름

해 질 무렵 저 멀리 보이던 분홍구름.
아직도 풍경화가 어렵다...

영국 밴드 더 스미스의 음악을 참 좋아합니다.
1982년에 결성해서 5년 뒤에 해체했는데 5년 동안
무지 열심히 일하셨는지 노래가 아주 많다.
더 스미스의 보컬 모리세이도 좋아하고요.(5월 6일 일기 참고)
이 영화는 더 스미스가 결성되기 전 모리세이의 우울했던
시절의 이야기인데 모리세이 특유의 염세적이고 부정적인
가사를 좋아했던 터라 특별히 더 재미있었던 것 같다.
더 스미스의 탄생을 알리듯 결성 직전에
끝나 버리는 엔딩도 너무 좋았음.
가슴이 막 벅차올랐다.

2D 12세이상관람가

잉글랜드 이즈 마인 (시네마…
England Is Mine

CGV압구정 2018.07.06(금)
5회 07 : 30(오후) ~ 09 : 14(오후)

ART 2관 신관 B2층
X열 X번

일반 1명

2018-000-0-9513-

CULTUREPLEX CGV

잉글랜드
이즈
마인

ENGLAND IS MINE

7월 8일

이것은 포토티켓 뒷면

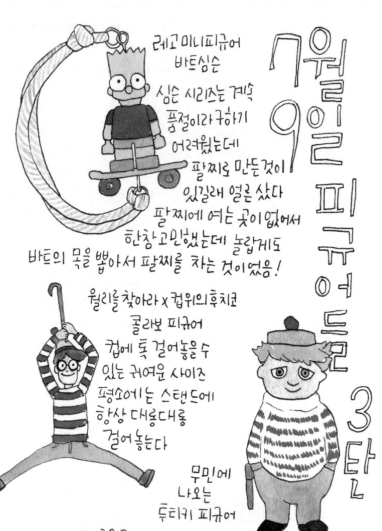

레고 미니피규어
바트심슨

심슨 시리즈는 계속
품절이라 구하기
어려웠는데
팔찌로 만든 것이
있길래 얼른 샀다
팔찌에 여는 곳이 없어서
한창 고민했는데 놀랍게도
바트의 목을 뽑아서 팔찌를 차는 것이었음!

7월의 피규어들 3탄

월리를 찾아라 x 컵위의후치코
콜라보 피규어
컵에 톡 걸어놓을 수
있는 귀여운 사이즈
평소에는 스탠드에
항상 대롱대롱
걸어놓는다

무민에
나오는
투티키 피규어

이름을 몰라서 검색해봤음
무민 가족의 사랑을 한 몸에 받는 친구라고 합니다
빠발간 줄무늬 티랑 모자가 귀여워

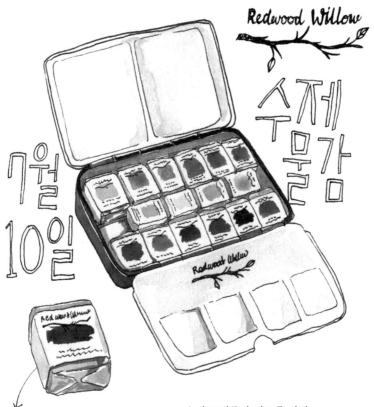

Redwood Willow

수제
물감

7월
10일

물감을 꾹꾹 눌러 담아
말린 후에 은박지로
예쁘게 싸고
수채화용지를 잘라
두른 후에 물감발색을
올린 포장지

수제 고체물감 세트를 샀다.
물감은 이제 그만 사려고 했지만 색 구성이
마음에 쏙 들어 안 살 수가 없었나.
가을에 가는 여행지와 색이 너무 잘 어울릴 것
같아서 여행용 장비 장만이라 생각하고
합리화하며 질러 버렸습니다.
생각보다 발색도 훌륭하여 좋은 지름이
되었다. 잘 써야지!

7월 11일

본격적인 백일홍의
계절인가 보다.
우리 집 옥상의
백일홍들도 하나씩
뿍뿍 피고 동네에
백일홍이 예쁜 집 앞
에도 온갖 예쁜 색의
백일홍이 다 피었다.
자세히 보면 수술
부분에 노랗고
작은 꽃들이 피어 있어서
요정들 노는 꽃동산 같기도
합니다. 너무 귀여워!
어릴 때 읽었던 백일홍 전설 같은 건
무섭기도 하고 슬픈 이야기라
백일홍에 대한 이미지가
좀 별로였는데, 실제로 꽃을 보니
너무 예쁜 것이었다.
아 예쁘다.

배롱나무 이야기

오브니
OVENY
— boulangerie —

망원동에 있는 빵집.
멀리서 보이는 "빵"을 보고 홀린 듯 빨려 들어가
한 봉지 가득 빵을 사 들고 나왔다.

7월
12일

어느 빵집을 가도
있으면 꼭 사보는
까눌레
쫀득쫀득
떡 같아서
맛있음

가눌레 없는
빵집은 많아도
크로와상은 다 있다.
꼭 먹어봅니다. 맛 비교
해보고 싶지만 다 맛있
어서 비교 불가능함

비주얼에 압도되어
홀린 듯 주문한 빵
너무 멋있게 생겼다
디종머스터드가 들어가서
씨가 톡톡 씹히는
바게뜨 입니다

7월 13일

망원동에서
거울셀카

샷

7월 14일 중고 타자기

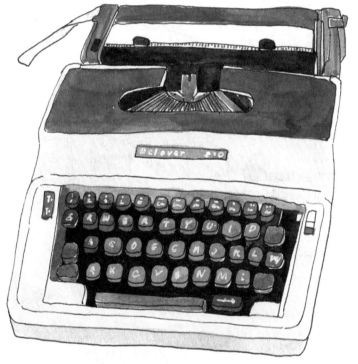

중고 타자기를 구입했습니다.

의외로 영문 타자기가 흔치 않아서 어렵게 구함.

　타닥타닥 예쁜 소리가 아니라 퍼벅퍼벅 하는 무시무시한 소리가 난다.

　　노래 가사 같은 것을 타이핑해 보고 있다. 재밌어!

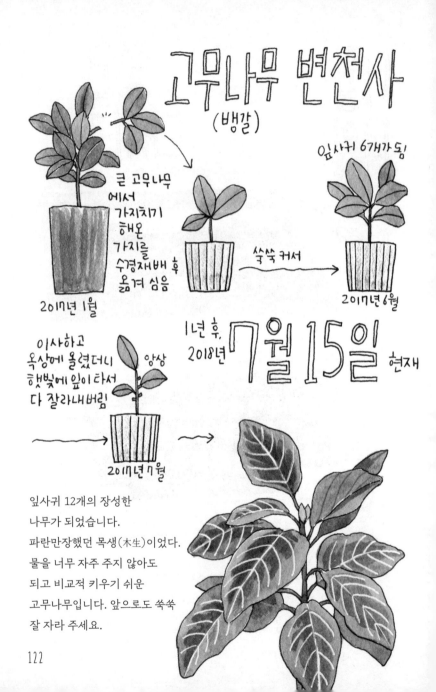

고무나무 변천사

(뱅갈)

큰 고무나무
에서
가지치기
해온
가지를
수경재배 후
옮겨 심음

2017년 1월

쑥쑥 커서

잎사귀 6개가 됨

2017년 6월

이사하고
옥상에 올렸더니 앙상
햇빛에 잎이 타서
다 잘라내버림

2017년 7월

1년 후,
2018년 7월 15일 현재

잎사귀 12개의 장성한
나무가 되었습니다.
파란만장했던 목생(木生)이었다.
물을 너무 자주 주지 않아도
되고 비교적 키우기 쉬운
고무나무입니다. 앞으로도 쑥쑥
잘 자라 주세요.

M.GRAHAM
엠그라함
물감

SHADES OF SUMMER WATERCOLOR SET
MADE WITH HONEY

7월 16일

둔한 편이라 좋다는 물감
다 써봐도 뭐가 좋은지
잘 모르는데 엠그라함은
써본 순간 아, 좋다 싶었다. 입자가 고와서
물에 톡 넣으면 물감이 쫙 퍼지는 게 남다릅니다.
색깔도 정말 예쁘다. 푸른색 계열은 잘 쓰지 않는데도
엠그라함의 코발트틸은 정말 예쁨! 단 하나의
단점은 꿀이 많이 들어 있어서 잘 굳지 않는 것…
1년이 지나도 굳지 않습니다. 굳은 줄 알고 막
만지다가 손에 묻어 닦여서 버려지는
양이 더 많은 듯. 찐득거려서 붓에 묻힐 때도
상당히 까다롭다. 아, 단점 하나 더
생각났는데 냄새… 비린내 같은 특유의 냄새가
있는데 장마철에 그림 그리다가 울 뻔했다.
그래도 색이 예쁘니 참고 씁니다.
SHADES OF SUMMER라는 세트 이름도
참 예쁘구나 ♡

This is just to say
— William Carlos Williams

I have eaten
the plum
that were in
the icebox

and which
you were probably
saving
for breakfast

Forgive me
they were delicious
so sweet
and so cold

7월
17일

예쁜 수제 종이가 몇 장
생겨서 뭘 그릴까 고민
하다가 타자기에 끼워
타이핑해 보기로 함.
친구에게 짧고 재밌는
시를 추천해 달라고
했는데 이 시를 알려
주었다. 너무 웃기고
귀여워서 마음에 쏙
들어 버렸다.

예쁜 종이에 심혈을
기울여 타이핑한 후에 책상 앞에 붙여 두었다.
어설프지만 간단하게 해석한 것을 써봅니다.

귀여운
영시

<그냥 하는 말인데>
-윌리엄 카를로스 윌리엄스

아이스박스에 있던
그 자두 내가 먹었어

그건 아마 네가
아침으로 먹으려고 남겨 두었던 것 같아

용서해 줘
정말 달고 시원하고 맛있었어

7월
18일

여행 다녀오면서 면세점
술 코너에서 구입한 베일리스.
깔루아와 비슷한데
깔루아는 커피 맛,
베일리스는 초코 맛에 가깝다.
우유에 섞어 먹는 게
제일 무난한 방법이라
늘 그렇게 먹는다.
따뜻한 우유에 섞어
먹으면 겨울에
참 좋은데 여름이라
못 먹고 있습니다.
바닐라아이스크림
위에 뿌려서 아포가토
처럼 먹어도 좋고
검색해 보니
기네스 맥주와 섞어
마셔도 좋다고 한다.
꼭 해봐야지!

베일리스

관상용 책들

책을 너무 좋아해서
자주 사는데 읽지는 않는다.
그냥 책 자체를 좋아함.
여행하면서 가끔씩 사 모은,
읽을 수 없는 관상용
책들입니다.

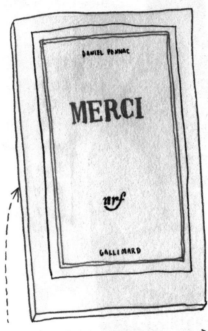

파리 편집샵 메르시에서 산 책
표지가 예뻐서 삼. 그림 하나 없는
불어로 된 책입니다 소설인지 에세이
인지도 모름.. 작가는 다니엘 페낙.
무슨 내용일까 궁금하다 구글링해봐도
영어도 아닌 온통 불어라 해석 불가

7월 19일

도쿄 투데이즈
스페셜에서 산 커피에 고관련된 책
그림이 많아서 일어 몰라도 대강
볼 수 있다. 근데 얼마 전에 우리나라에
번역되어서 출간됨....

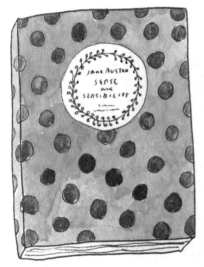

파리 셰익스피어 앤 컴퍼니 서점에서
뭐라도 하나 사고 싶어서 예쁜 표지에
아는 이름으로 고른 책.
제인 오스틴의 센스 앤 선서빌리티
땡땡이 무늬가 무려 급박!

봄베이 사파이어

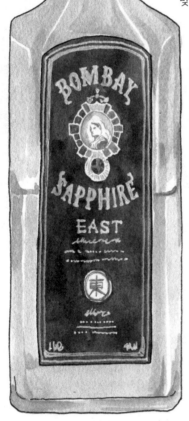

7월 20일

술 얘기 너무 자주 해서 술꾼같이
보일까 걱정이 되는데 술꾼
맞으니까 안심이 되네요.
베일리스와 같이 샀던
술이다. 면세점에서
두 병 사면 할인해
준다고 하여…
(귀 얇음)
EAST라고 써 있는
면세점 한정 제품.
기존 제품에 동양의
허브가 더해진 거라고
한다. 약간 풀 냄새가
나서 좋다. 오렌지주스에
섞어 먹는 게 제일 무난
하다. 자몽주스도 좋다.
토닉워터에 섞으면
진토닉이 됩니다.
비율은 잘 모르기 때문에
늘 대충 섞어서
싱거우면 더 넣고 더 넣고
하다가 얼큰하게
취해 버리는 것이
홈메이드 칵테일의 묘미.

랩 원피스
7월21일

늘 일자로 뚝 떨어지
는 원피스만 입는데,
색깔이 예뻐서 랩원피스라는
것을 사보았다.
허리에 끈이 있어서 끈을
둘러 둘러 묶어서 입는
스타일입니다.
입어 봤는데 정말
놀랍도록 불편합니다!
평소에 배에 힘을
하나도 주지 않고
살았구나 하는
생각이 들었다.
조금은 반성하도록
한다. 가끔은 배에 힘주는
삶을 살기 위해서 반품은 하지 않겠어요.
그리고 색이 정말 예쁘니까요…♡

내가좋아하는
쉬민케의
올리브그린색으로
색칠하니 똑같다
근데 조금
수술복 같기도…

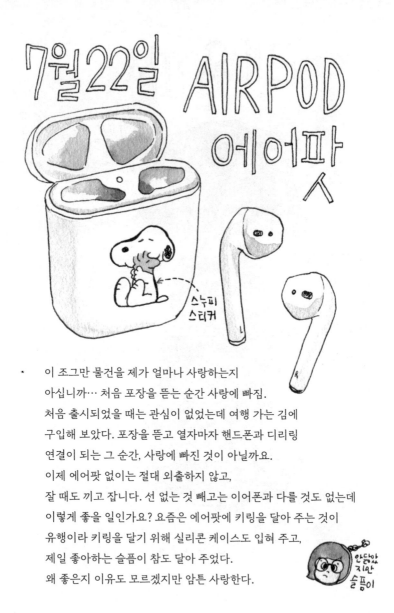

7월 22일 AIRPOD 에어팟

스누피
스티커

이 조그만 물건을 제가 얼마나 사랑하는지
아십니까… 처음 포장을 뜯는 순간 사랑에 빠짐.
처음 출시되었을 때는 관심이 없었는데 여행 가는 김에
구입해 보았다. 포장을 뜯고 열자마자 핸드폰과 디리링
연결이 되는 그 순간, 사랑에 빠진 것이 아닐까요.
이제 에어팟 없이는 절대 외출하지 않고,
잘 때도 끼고 잡니다. 선 없는 것 빼고는 이어폰과 다를 것도 없는데
이렇게 좋을 일인가요? 요즘은 에어팟에 키링을 달아 주는 것이
유행이라 키링을 달기 위해 실리콘 케이스도 입혀 주고,
제일 좋아하는 슬픔이 참도 달아 주었다.
왜 좋은지 이유도 모르겠지만 암튼 사랑한다.

안달았
지만
슬픔이

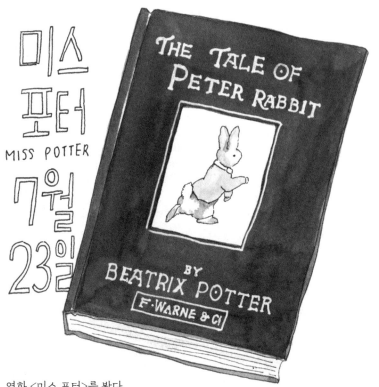

미스
포터

MISS POTTER

7월
23일

영화 <미스 포터>를 봤다.

피터래빗을 그린 베아트릭스 포터에 대한 영화입니다.

자기 전에 스탠드만 켜두고 침대에 엎드려서

아이패드로 영화를 보는데 이것이 참행복…♡

특히 오프닝이 예뻐서 좋았다.

붓에 물감을 묻히거나 물에 물감이 풀어지는 모습 등등 수채화를 쓰는

장면들이 너무 아름답게 나온다. 이것이 수채화의 맛이고나!

나도 그림을 그리고 책을 쓰는 사람이라 더 공감이 가고 좋았던 듯.

가장 처음 출판되었던 손바닥만 한 갈색 양장북이 마음에 남았다.

책을 쓰는 사람에게는 평생 잊히지 않을 첫 번째 책의 소중함.

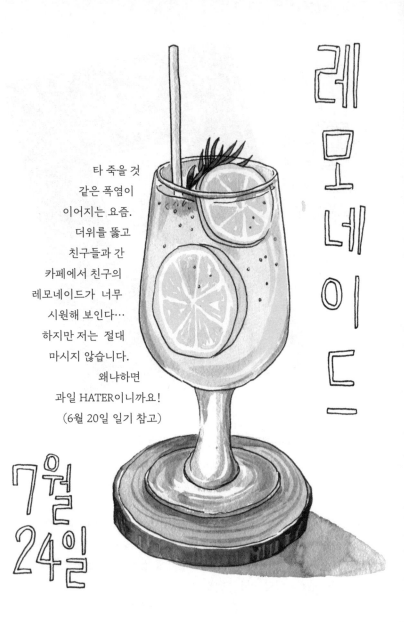

레모네이드

타 죽을 것
같은 폭염이
이어지는 요즘.
더위를 뚫고
친구들과 간
카페에서 친구의
레모네이드가 너무
시원해 보인다…
하지만 저는 절대
마시지 않습니다.
왜냐하면
과일 HATER이니까요!
(6월 20일 일기 참고)

7월
24일

132

7월 25일 세일러카라를 좋아합니다

앞모습

뒷모습

남색 리넨 원피스 (롱)
카라 외에는 디테일이 없어서
무난하게 예쁨. 같은 디자인으로
블라우스도 있음
당연히 샀다.

얼굴이 동그래서 꼭 브이넥으로 옷을
고르는데, 그러다 보니 세일러 카라
옷이 꽤 많아짐. 세일러 카라 옷은 남색
계열이 많아서 남색이 잘 어울리는
나에게는 실패가 없는 선택입니다.

팔랑거리는 흰색
블라우스쪼차도
세일러카라로
샀습니다🫥

카라와 소매 끝에 흰색 줄 장식이 있음.
무릎까지 오고 치마 부분이 살짝 플레어라 귀엽다.
이상하게 여름옷인데도 소재가 두꺼운데
몸에 전혀 붙지 않아서 의외로 시원함.

133 ✧

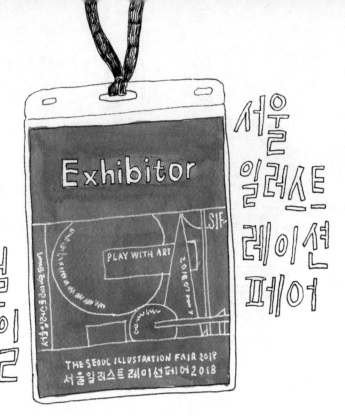

두 번째 참가하는 서울일러스트레이션페어 전날!
짐 바리바리 싸 들고 부스 설치하러 다녀왔다.
짐 몇 개 옮겼다고 녹초가 되어 버림.
늘 집과 작업실만 왔다 갔다 하다가 이렇게 큰 행사를 치르려니
체력이 정말 걱정된다. 끝나고 나면,
내년에는 체력을 좀 길러 와야지! 하겠지만
결국 내년에도 똑같은 후회를 하겠지…
운동 좀 할걸! 올해는 티켓도 핑크라 예쁘다.
4일 동안 화이팅.

코엑스 테라로사

7월 27일

2년째 오고 있는
테라로사. 작년
페어 때, 첫날 오픈
시간에 맞춰서
지하철 탔다가 압사
당할 뻔했던 이후로는
꼭 한 시간 정도 일찍
나와 테라로사에서
기다리다가 들어간다.
지옥의 출근길! 아침 8시
2호선은 되도록 피하는 것이 좋겠다. 차라리 일찍 일어나는 것이 낫다.
늘 라떼를 먹는데 페어 중에 배가 아플 수도 있으니 이 기간에는
샷 하나만 넣은 아메리카노를 물처럼 마십니다.
떨리는 시간…☆

7월 28일

엄청 맛있는 쿠키

고디바 쵸콜릿

망고 판나코타

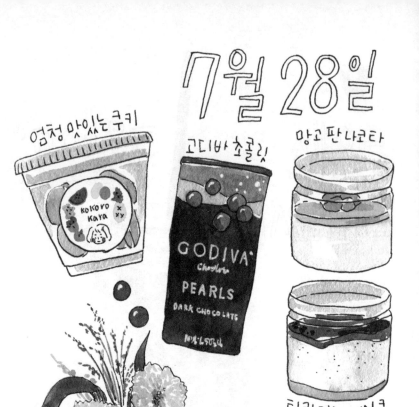

티라미수 케이크

선물 받은 것들

먹을것들과 꽃이
대부분.
나를 잘 아시는분들...

예쁜
테디베어
해바라기

분홍색 퐁퐁소국

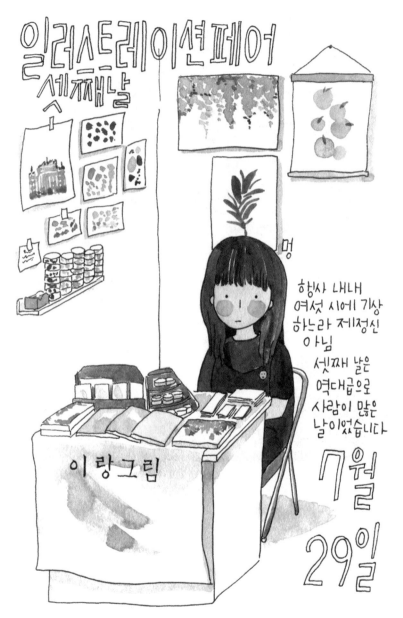

일러스트레이션페어
셋째날

멍

행사 내내
여섯 시에 기상
하느라 제정신
아님
셋째 날은
역대급으로
사람이 많은
날이었습니다

이랑그림

7월
29일

7월 30일

4일 동안의 페어가 끝났다!
시원하기도 하고 허무하기도 하여
후다닥 정리하고 뛰어가서 고기에 술을 잔뜩 먹고
아이스크림 하나 물고 근처 공원을 산책했다.
여름밤 하늘은 참 예쁘네요.
큰 행사 잘 끝낸 나 자신 칭찬해.

7월 31일

요즘 더워서
달고 사는 아이스크림.
너무 옛날 취향이네..

8월

8월 1일 버드나무

바빴던 날들이 끝나고
밀린 산책을 하는 나날들입니다.
여름 산책은 정말 최고야.
매일이 다르게 우거져 있다.
바람에 사락사락 스치는 버드나무가
좋았던 오늘의 산책.

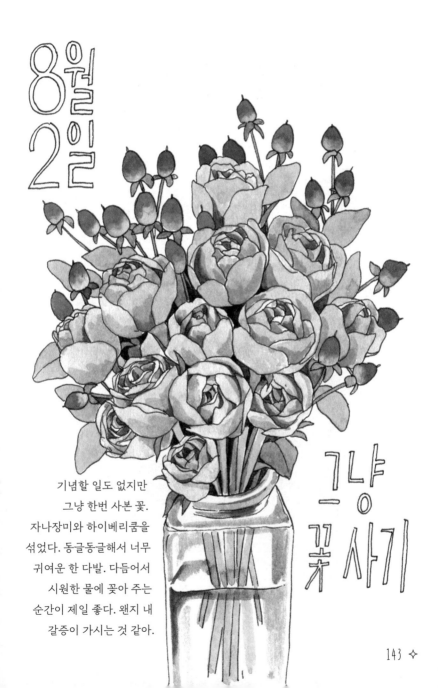

8월
2일

그냥
꽃
사기

기념할 일도 없지만
그냥 한번 사본 꽃.
자나장미와 하이베리쿰을
섞었다. 동글동글해서 너무
귀여운 한 다발. 다듬어서
시원한 물에 꽂아 주는
순간이 제일 좋다. 왠지 내
갈증이 가시는 것 같아.

143 ✧

ꗃohWoለ서

카페 오우아

8월 3일

약속이 있어서 오랜만에 시내의 카페에 간 날. 키가 큰 식물이 많고 카페 한가운데 커다랗고 멋진 테이블도 있어서 좋았다. 밖은 엄청 더워서 이글이글했는데 카페 안은 조용하고 차분해서 다른 세상 같은 느낌.

알로카시아

키가 엄청 큰 선인장

나는 비록 평범한 비주얼의 플랫화이트를 마셨지만 (맛있었음) 동행했던 분들이 엄청 멋있는 비주얼의 음료를 주문하셔서 구경할 수 있었다. 수박주스와 아인슈페너. 수박주스에 수박 한 조각 꽂아 주는 거 너무 박력 있고 멋있어.

8월
4일

외출
복장

→ 머리가
 많이 자람

새로 산 ←
원피스.
귀여운 카라에
네이비색이라
안 살 수 없었음

일러페어에서
산 강아지 그림
크로스백

큰 행사를 끝내고
작업실을 벗어나
매일 외출하는
날들.
딱 일주일만 놀고
복귀합시다.

슬리퍼 신기 좀
그럴 때 신는
스니커즈. 다섯 컬러
째 신는 것. 낡을 때쯤
미리 하나 사서 쟁여
 둔다.

145 ✧

8월 5일
아름다운
버터
프레첼

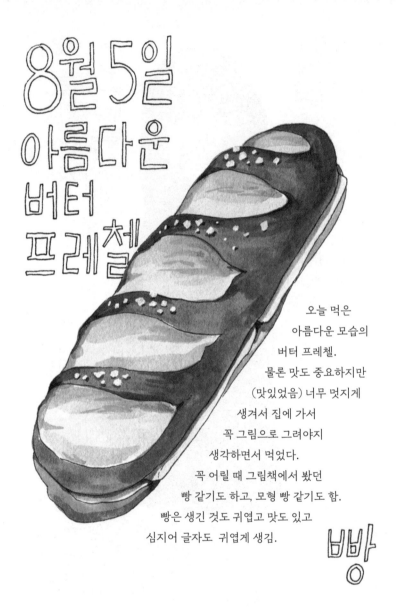

오늘 먹은
아름다운 모습의
버터 프레첼.
물론 맛도 중요하지만
(맛있었음) 너무 멋지게
생겨서 집에 가서
꼭 그림으로 그려야지
생각하면서 먹었다.
꼭 어릴 때 그림책에서 봤던
빵 같기도 하고, 모형 빵 같기도 함.
빵은 생긴 것도 귀엽고 맛도 있고
심지어 글자도 귀엽게 생김.

빵

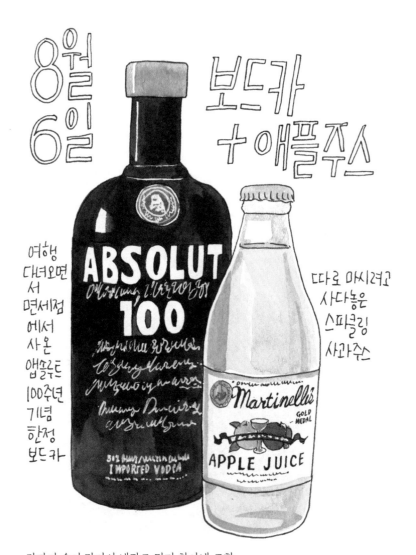

8월 6일

보드카 + 애플주스

여행 다녀오면서 면세점에서 사온 앱솔루트 100주년 기념 한정 보드카

따로 마시려고 사다놓은 스파클링 사과주스

갑자기 술이 당겨서 냉장고 뒤져 찾아낸 조합.
의외로 너무 맛있잖아? 딱 두 잔 정도 나온다. 맥주 사러 나갈까 하다가
귀찮아서 만들어 본 건데 의외의 레시피를 얻었습니다.

애기
은행
나무

8월
7일

길 가다가 만난 귀여운
애기 은행나무.
키는 꽤 크지만
가지가 적고 짧아서
어린나무구나 싶었다.
이 나무가 있던
동네는 아무것도
없던 곳에
아파트 단지가
들어선 곳이라서
새로 사다가 심은
나무인 것 같은
느낌입니다.
지금은 위로 길쭉하지만
시간이 지나면 가지가
많이 뻗어 나가 풍성해지고
동그래지겠지? 그리고
가을에는 은행을
마구 떨어뜨리고… 그리고
냄새도 마구 풍기게 되겠지요…
화이팅! 열심히 자라렴.

148

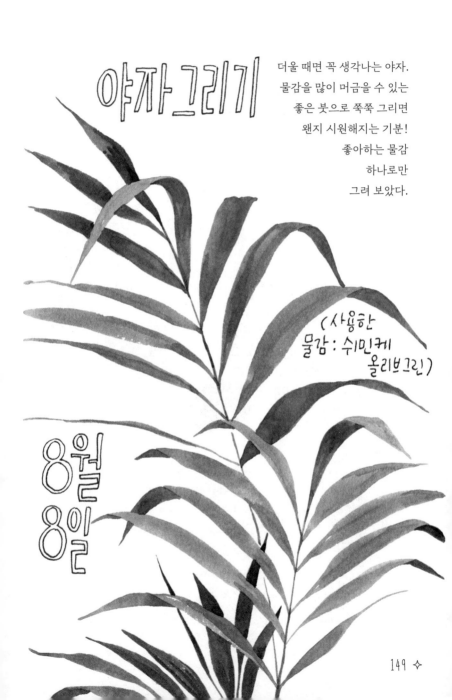

야자그리기

더울 때면 꼭 생각나는 야자.
물감을 많이 머금을 수 있는
좋은 붓으로 쭉쭉 그리면
왠지 시원해지는 기분!
좋아하는 물감
하나로만
그려 보았다.

(사용한
물감 : 쉬민케
올리브그린)

8월
8일

149 ◇

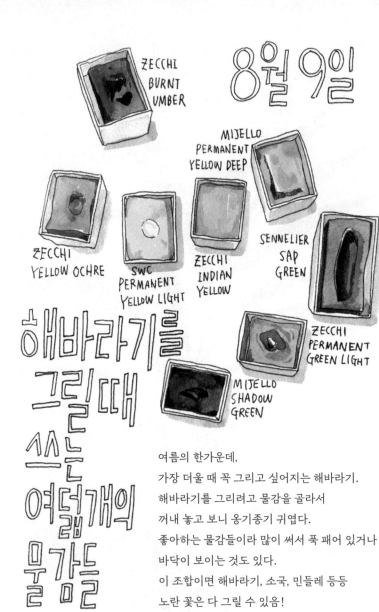

ZECCHI
BURNT
UMBER

8월 9일

MIJELLO
PERMANENT
YELLOW DEEP

ZECCHI
YELLOW OCHRE

SWC
PERMANENT
YELLOW LIGHT

ZECCHI
INDIAN
YELLOW

SENNELIER
SAP
GREEN

ZECCHI
PERMANENT
GREEN LIGHT

MIJELLO
SHADOW
GREEN

해바라기를
그릴 때
쓰는
여덟개의
물감들

여름의 한가운데,
가장 더울 때 꼭 그리고 싶어지는 해바라기.
해바라기를 그리려고 물감을 골라서
꺼내 놓고 보니 옹기종기 귀엽다.
좋아하는 물감들이라 많이 써서 푹 패어 있거나
바닥이 보이는 것도 있다.
이 조합이면 해바라기, 소국, 민들레 등등
노란 꽃은 다 그릴 수 있음!

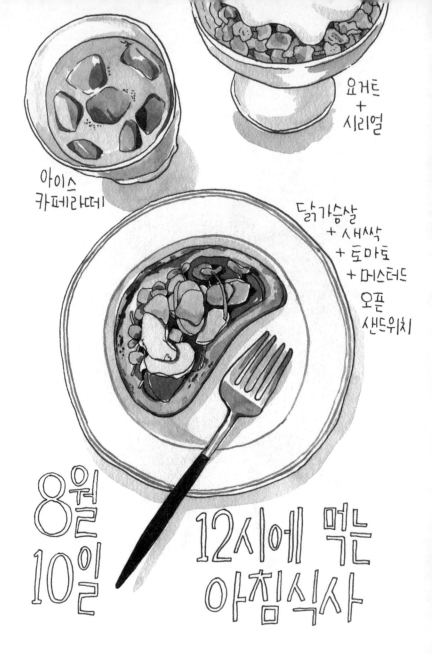

요거트
+
시리얼

아이스
카페라떼

닭가슴살
+ 새싹
+ 도마도
+ 머스터드
오픈
샌드위치

8월
10일

12시에 먹는
아침식사

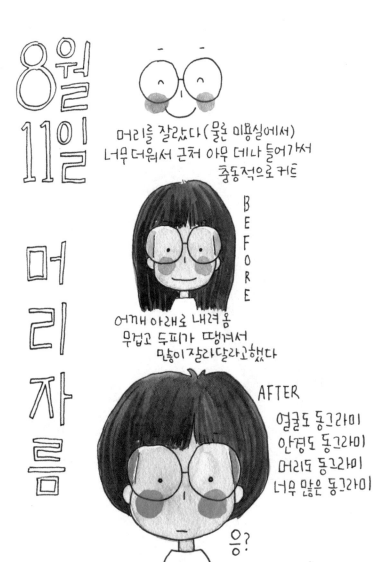

8월 11일

머리 자름

머리를 잘랐다 (물론 미용실에서)
너무 더워서 근처 아무 데나 들어가서
충동적으로 커트

BEFORE

어깨 아래로 내려옴
무겁고 두피가 땡겨서
많이 잘라달라고했다

AFTER

얼굴도 동그라미
안경도 동그라미
머리도 동그라미
너무 많은 동그라미

응?

똑단발로 잘라달랬더니 그럼 다 떠서 안 예쁘다고 하심
그럼 안 뜨게 알아서 해주세요 했더니 세상에서 제일
잘 뜨는 머리로 잘라주셨네! 눈물... (실제로 조금 움)

153 ✦

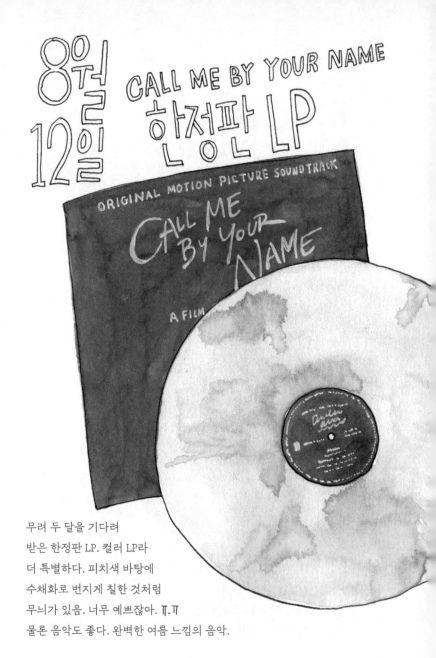

8월 12일 CALL ME BY YOUR NAME 한정판 LP

ORIGINAL MOTION PICTURE SOUNDTRACK

CALL ME BY YOUR NAME

A FILM

무려 두 달을 기다려
받은 한정판 LP. 컬러 LP라
더 특별하다. 피치색 바탕에
수채화로 번지게 칠한 것처럼
무늬가 있음. 너무 예쁘잖아. ㅠ-ㅠ
물론 음악도 좋다. 완벽한 여름 느낌의 음악.

8월 13일 배롱나무 명당

커피 한 잔 사 들고 산책 겸 돌아 돌아 장 보러 가는 길에 발견한
배롱나무 명당. 스무 그루도 넘는 것 같은 배롱나무에 꽃이 잔뜩 피어 있는데
너무 신나서 한참을 구경했다. 분홍빛 배롱나무가 새파란 하늘과 대비될 때가
최고다. 내년 여름에도 여기로 배롱나무 구경하러 와야지.
꼭 하늘이 파란 날에!

8월 14일 능소화 한 송이

산책 겸 자주 가는 화원이 있는데, 그 화원 뒷마당에는 능소화를 키운다.
높은 담벼락에 주렁주렁 달려 있어서 갈 때마다 늘 열심히 구경했는데
오늘은 한 송이가 떨어져 있어서
주워 보았다. 그러고 보니
그렇게 능소화를 좋아하고
많이 그렸지만 만져 보는
건 처음이었다.
능소화 꽃가루가 눈에
들어가면 실명한다는 소문이
있던데 찾아보니 사실이
아니라고
하네요.
다행이다(?)
어쨌든 좋은
만남이었다.

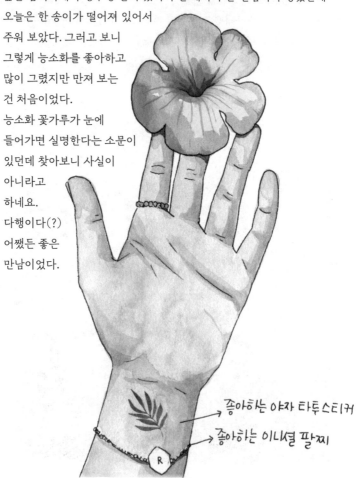

좋아하는 야자 타투스티커

좋아하는 이니셜 팔찌

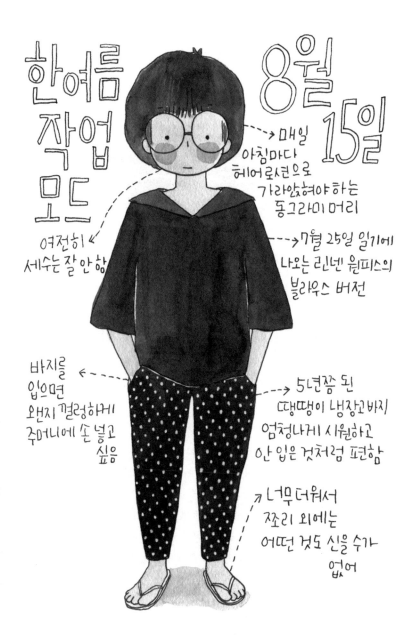

한여름
작업
모드

8월
15일

→ 매일
아침마다
헤어로션으로
가라앉혀야하는
동그라미 머리

여전히
세수는 잘 안 함

- → 7월 25일 일기에
나오는 리넨 원피스의
블라우스 버전

바지를
입으면
왠지 껄렁하게
주머니에 손 넣고
싶음

→ 5년쯤 된
땡땡이 냉장고바지
엄청나게 시원하고
안 입은 것처럼 편함

↗ 너무더워서
쪼리 외에는
어떤 것도 신을 수가
없어

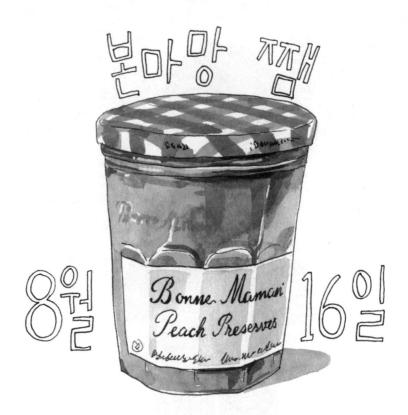

본마망 잼

8월 16일

꾸준히 사 먹는 본마망 잼.

이번에 산 건 복숭아 잼인데 블루베리보다는 조금 덜 맛있지만 괜찮은 편.

딸기도 맛있다. 그냥 구운 빵에 발라 먹어도 좋고, 크림치즈 바른 빵에

올려도 엄청 맛있음! 그리고 샌드위치 만들 때도 꼭 넣어야 합니다.

샌드위치 재료들은 짠맛이 많아서 달달한 잼이 꼭 들어가야 한다.

본마망 잼은 병이 예뻐서 수집하는 기분으로 구입하기도 합니다.

별거 없는 체크무늬인데 왜 이렇게 좋은 것일까요.

깨끗하게 씻어서 설탕 담아 둬도 참 예쁩니다!

피규어들 4탄

파도 파도 계속 나오는 피규어들..

2탄에도 있었던 마담알렉산더. 얘는 앨리스! 금발머리가 참 예쁜데 관리를 잘못해서 산발이됨. 가장 귀여운 부분은 빨간

◀----- 내복

어드벤처 타임의 레몬그랩 늘 이상한 목소리로 "UNACCEPTABLE!"을 외치는 이상한 캐릭터인데 완지 이상하게 끌린다

한때 가열차게 모았던 소니엔젤. 크리스마스 한정이 예뻐서 많이 샀었다 시크릿 디자인 뽑으려고 한 박스 통째로 사서 친구랑 나눌 적도 있음. 아랫도리를 안 입고 있어서 좀 그렇네

8월 17일

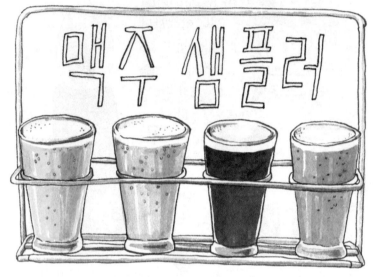

8월 18일

맥주 샘플러

친구들과 2차로 갔던 맥주집에서 시켜 본 맥주 샘플러.
맥주 맛 잘 구분하지도 못하면서 샘플러는 꼭 시켜 본다.
왠지 그냥 좋음. 잔을 담아 온 컨테이너가 멋있어서 박수를 쳤다.
저런 거에 맥주 담아 들고 소풍 가고 싶다(무리한 욕심).
보통은 왼쪽에서 오른쪽으로 갈수록 맛이 진해지기 때문에
왼쪽부터 순서대로 먹으면 됩니다. 그렇게 먹었는데도
맛이 하나도 기억나지 않는 것은 1차로 삼겹살 안주에
소주를 각자 1병씩 마셨기 때문. 후후.

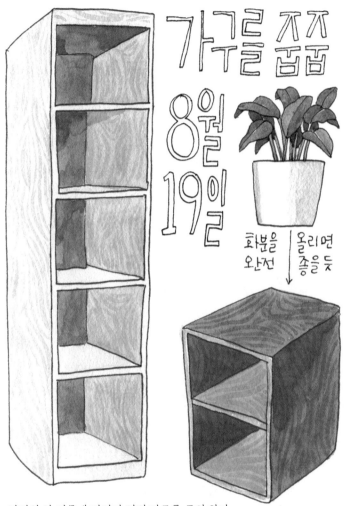

가구를 주줍

8월
19일

화분을
완전 | 올리면
좋을 듯

작업실 앞 건물에 버려져 있던 가구를 주워 왔다.

보기 드물게 깨끗하고 예뻐서 얼른 주줍.

키 큰 수납장은 작업실 창고방에 넣어서 그림과 청소도구들을 정리했고,

작은 건 화분받침으로 딱 좋을 듯. 운 좋게 득템!

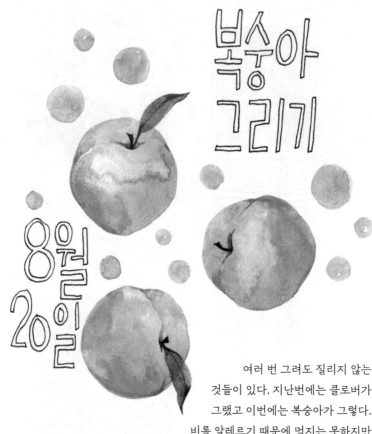

복숭아
그리기

8월
20일

여러 번 그려도 질리지 않는
것들이 있다. 지난번에는 클로버가
그랬고 이번에는 복숭아가 그렇다.
비록 알레르기 때문에 먹지는 못하지만
그림은 그릴 수 있다! 여러 가지 물감을 써보면서
가장 잘 어울리는 색을 찾고, 여러 모양을 그려 보며 예쁜 방향을 찾는
것도 재밌다. 열 알째 그렸는데 아직 질리지 않았어 신기해…!
그림 그리는 건 늘 신나고 재미있다. 모든 것을 쉽게
지겨워하는 내가 아직도 그림을 그리는 이유입니다.
할머니 될 때까지 계속 그림 그리고 싶다.

아보카도의 급성장

---→ 4일 만에
이만큼이 쑤욱 자란
아보카도

일러스트페어 기간
4일 동안 작업실 출근을
하지 못했는데,
4일 만에 와보니
아보카도가 쑤욱
자라 있었다.
쪼끄맣게 잎사귀만
올라와 있던 것이
20센티가 넘게 올라왔다.
너무 신기해! 4일 동안 에어컨도
안 켜고 통풍도 전혀 안 되었으니
마치 온실 같은 환경이 되어서
저렇게 쑤욱 자란 것 같다.
따뜻해서 좋았구나
아보카도야…
그 이후로는 매일
에어컨을 돌리고 있으니
거의 자라지 않고 있다.
새삼 좀 미안하네.

8월 21일

6월 10일 일기에
섰던 그 아보카도.
아보카도 먹고 나온
씨앗을 수경 재배
해서 화분에 옮겨
심었다.

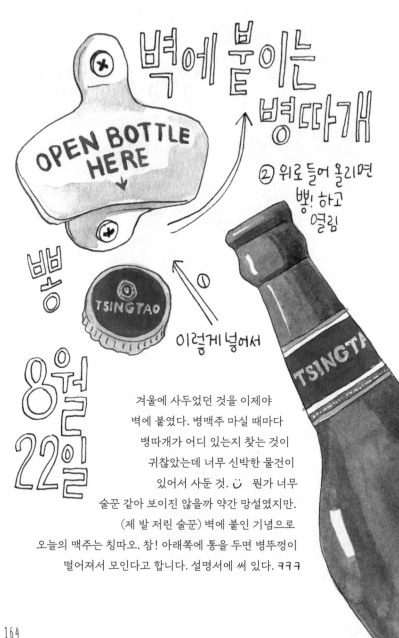

벽에 붙이는 병따개

OPEN BOTTLE HERE

② 위로 들어 올리면 뺑! 하고 열림

뺑

TSINGTAO

① 이렇게 넣어서

8월 22일

겨울에 사두었던 것을 이제야
벽에 붙였다. 병맥주 마실 때마다
병따개가 어디 있는지 찾는 것이
귀찮았는데 너무 신박한 물건이
있어서 사둔 것. ☺ 뭔가 너무
술꾼 같아 보이진 않을까 약간 망설였지만.
(제 발 저린 술꾼) 벽에 붙인 기념으로
오늘의 맥주는 칭따오. 참! 아래쪽에 통을 두면 병뚜껑이
떨어져서 모인다고 합니다. 설명서에 써 있다. ㅋㅋㅋ

8월
23일
폭풍
전야

이랑그림

태풍이 오기 전
흐리고 바람이
불어서 화분들
잠깐 바람 쐬게
두었다. 엄청난
태풍이 온다고
하여 컴퓨터도
창고로 대피
시키고 퇴근하였다.
(근데 흐지부지 지나감)

8월 24일 스리라차 소스

세상 제일 좋아하는 소스.
무슨 맛인지 정확한
설명이 어렵다.
고춧가루 맛인 것
같기도 하고 약간 시큼
하기도 함. 저는 모든
음식에 이것을 넣어
먹을 수 있습니다.
카레에도 넣고 샐러드,
샌드위치에도 넣는다.
향신료 냄새가 많이
나는 쌀국수 컵라면에
넣었더니 너무
맛있어서 놀라 버림.
훠궈 먹을 때
소스로도 좋다.
중국 향신료들과 특히
잘 어울리는 것 같음.
며칠 전에는 육개장 사발면에
뿌려 먹어 봤는데 그것조차 맛있었다.
너무 괴식가 같고 스리라차에 미친 자 같네요… (맞음)

아빠가 따다 주신 오이꽃.
수세미꽃과 비슷해서 가족들 사이에 소소한 논쟁이 있었으나
오이꽃으로 결론 났다. 결론에 근거는 없고 목소리 큰 사람이 이김.
꼬부랑한 줄기가 귀엽다. 크게 활짝 피면 아주 예쁠 것 같은
꽃인데 덜 핀 작은 꽃도 나름의 귀여움이 있다.
잎사귀의 오각형 모양도 좋고 눈이 시릴 만큼
선명한 초록색도 참 좋구나. ☺

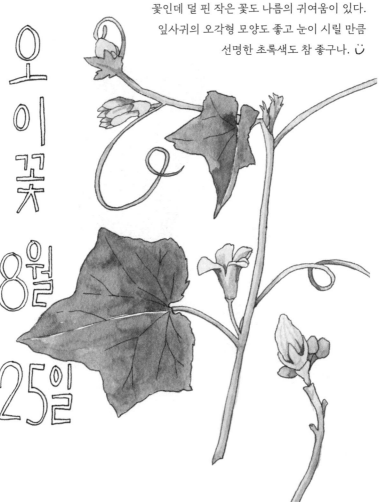

오
이
꽃

8월

25일

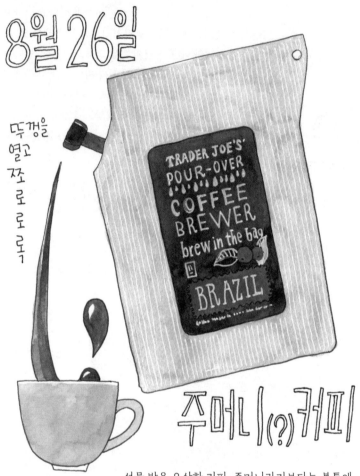

8월 26일

뚜껑을 열고 쪼로로록

TRADER JOE'S'
POUR-OVER
COFFEE
BREWER
brew in the bag
BRAZIL

주머니(?)커피

선물 받은 요상한 커피. 주머니라기보다는 봉투에
내려 먹는 드립커피입니다. 지퍼백처럼 생긴 윗부분을 열어서
뜨거운 물을 붓고 왼쪽에 달린 뚜껑을 열어서 쪼로록 따라 먹으면 된다.
맛도 구수해서 좋았음! 소풍이나 캠핑 갈 때 좋을 것 같다.
물론 저는 작업실에서 마셨습니다. 놀러 나가고 싶다…

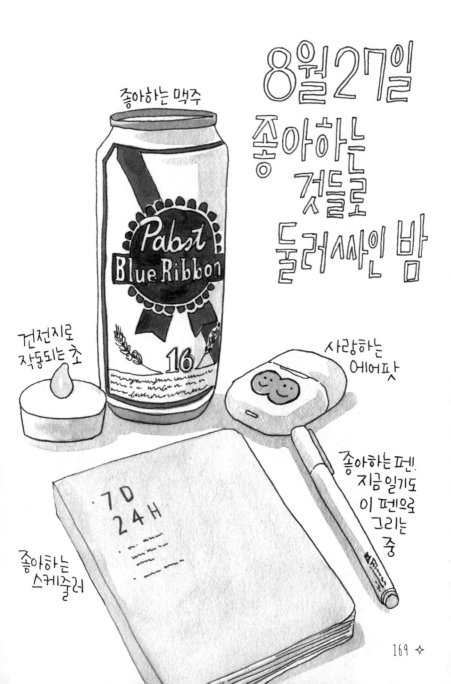

좋아하는 맥주

8월 27일
좋아하는
것들로
둘러싸인 밤

건전지로
작동되는 초

사랑하는
에어팟

좋아하는 펜.
지금 일기도
이 펜으로
그리는
중

좋아하는
스케줄러

오늘의
배지
8월
28일

늘 밋밋하고 어두운색의 옷을 즐겨 입어서
작은 포인트로 배지를 달아 주는 것을 좋아한다.
오늘은 맥주 배지를 달아 보았다!
맥주 배지도 여러 가지가 있지만
오늘은 제일 큰 더프 맥주 배지.
보통 배지는 2~3cm 정도 되는데
이건 5cm는 되는 듯. 맥주가 마시고 싶을 때
달아 주면 왠지 어느 정도 해소되는 느낌입니다.
(어제도 마셨지만)
더프 맥주는 만화 <심슨네 가족들>에서
호머 심슨이 마시는 맥주인데
호머는 늘 맥주를 벌컥벌컥 마셔서 좋았다.
가끔은 들통으로 마시기도…
* 나의 꿈 : 호머처럼 술 마시기

확대

170

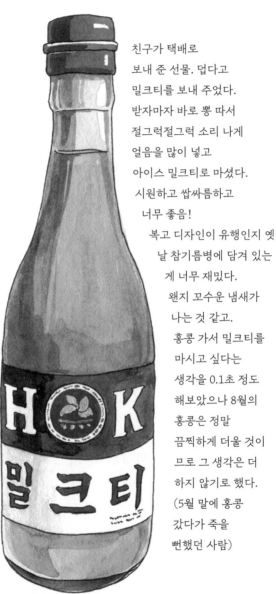

8월
29일

홍콩
밀크티

친구가 택배로
보내 준 선물. 덥다고
밀크티를 보내 주었다.
받자마자 바로 뿅 따서
절그럭절그럭 소리 나게
얼음을 많이 넣고
아이스 밀크티로 마셨다.
시원하고 쌉싸름하고
너무 좋음!
복고 디자인이 유행인지 옛
날 참기름병에 담겨 있는
게 너무 재밌다.
왠지 꼬수운 냄새가
나는 것 같고.
홍콩 가서 밀크티를
마시고 싶다는
생각을 0.1초 정도
해보았으나 8월의
홍콩은 정말
끔찍하게 더울 것이
므로 그 생각은 더
하지 않기로 했다.
(5월 말에 홍콩
갔다가 죽을
뻔했던 사람)

171 ✧

8월 30일 서치

한참 기다렸던 영화 <서치>가
개봉해서 얼른 보고 왔다.
이야기의 흐름이 중요한 스릴러 영화라서 스포일러 당하면
재미없을까 봐 개봉하자마자 득달같이 달려가서 보고 왔음.
좋은 판단이었다. 영화관에서 보니 몰입이 잘되어
(감정이입 과하게 잘하는 편) 양손을 부여잡고 덜덜거리며 보았다.
영화는 처음부터 끝까지
컴퓨터 화면 안에서 진행되는데
너무 신박하고 재밌는 방법이었으나
어도비 일러스트레이터 프로그램으로
일일이 만든 거라는 이야기를 들으니
전직 디자이너는 약간
어지럽고 아득해졌습니다…
그래픽 팀의 피땀 어린 장인정신에
박수를 보냅니다 짝짝.
암튼 그래서 컴퓨터 화면으로
보는 것도 재미있을 것
같다는 생각이 들었다.
나중에 꼭 다시 봐야지!

LOTTE C
영수증 겸
롯데시네마 광명아울렛 313-8
www.lottecinema.co.kr. ARS 15

2018-08-30 09:20:23 영화관/P
판매자:GMATMN02 거래순번:0051

서치(디지털)
Searching 12세이상관람가
2018-08-30(목) 1회 09:30~11:21
4관(5층) C열 10번, 11번 (총2명)
성인 7,000원 (2명)

제품명

영화티켓 단가 수량

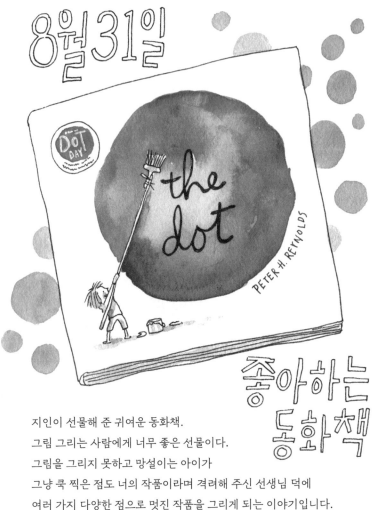

8월 31일

the dot

DOT DAY

PETER H. REYNOLDS

좋아하는 동화책

지인이 선물해 준 귀여운 동화책.
그림 그리는 사람에게 너무 좋은 선물이다.
그림을 그리지 못하고 망설이는 아이가
그냥 쿡 찍은 점도 너의 작품이라며 격려해 주신 선생님 덕에
여러 가지 다양한 점으로 멋진 작품을 그리게 되는 이야기입니다.
가끔 흰 종이를 펴놓고 있으면 막막하고 무서운 느낌이 들 때가 있는데
그럴 때 이 동화책을 펴보면 좋을 것 같다.
여러 권 사서 그림 그리는 친구들에게 선물하고픈 책.

9월

여름엔 아이스 바닐라 라떼

9월 1일

한여름에 시원한 카페에서
아이스 바닐라 라떼를 벌컥벌컥
마시는 것이야말로 인생 최고의
행복… 꼭 시럽이 아닌 바닐라
파우더를 쓰는 곳이어야 합니다.
시럽이면 나중에 더 목이 마르고
더워지니까요. 커피빈은 바닐라 파우더를
쓰는 것도 좋고 얼음도 쪼끄매서
너무 좋다. 최후의 얼음 한 톨까지
와그작와그작 씹어 먹고
오돌오돌 떨면서 나왔다.
여름에게 승리한 기분. 후후.

아빠의 들꽃다발

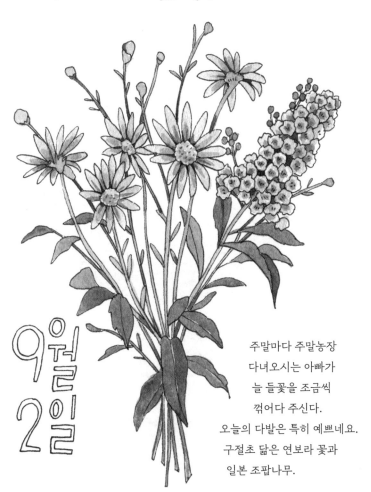

9월
2일

주말마다 주말농장
다녀오시는 아빠가
늘 들꽃을 조금씩
꺾어다 주신다.
오늘의 다발은 특히 예쁘네요.
구절초 닮은 연보라 꽃과
일본 조팝나무.

제주도 놀러 갔다 온
친구가 사다 준 선물.
컵 홀더에 손잡이
끈이 달려 있어서
가방처럼 달랑달랑
들고 다닐 수 있다.
의외로 엄청 편해서
이거 쓰려고 일부러
이틀 연속 카페
갔다 옴. ㅋㅋㅋ
여름이라
컵 바깥에 물
맺히는 것도
컵 홀더가 흡수해
줘서 좋다.
무엇보다도
귀여워서 좋아.
귀여운 것이 최고야!
오늘의 커피는
스타벅스 더블샷
톨 컵에 얼음 많이.

컵홀더백

9월
3일

나의 유리컵들

여름엔
유리컵
최고야

스텔라
맥주컵
스텔라맥주
마실 때 쓰면
만족감 최상.
멋지게 물 마실때
자주 사용.

내가 가진 컵 중
가장 공손한 컵

고맙습니다

프린트가 예쁜 컵.
작업실에 손님 오시면
꼭 이 컵에 드리는데
백이면 백 컵 예쁘다고
해주시는 마성의 컵

듀라렉스 피카디
제일 작은 사이즈
크기가 작아서
진짜 귀엽다
한 샷 라떼에 딱.

9월
4일

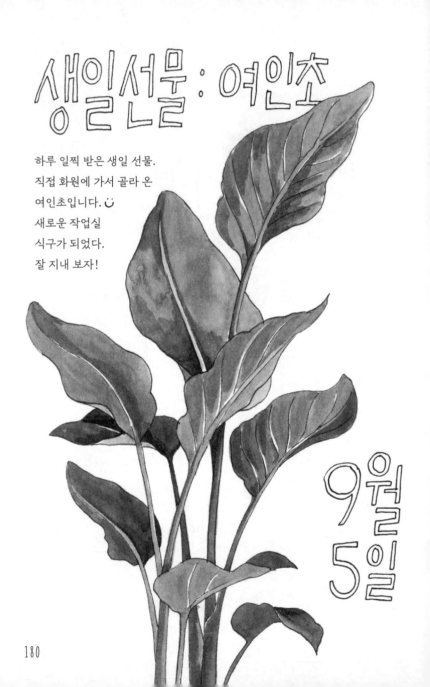

생일선물 : 여인초

하루 일찍 받은 생일 선물.
직접 화원에 가서 골라 온
여인초입니다. ⌣
새로운 작업실
식구가 되었다.
잘 지내 보자!

9월
5일

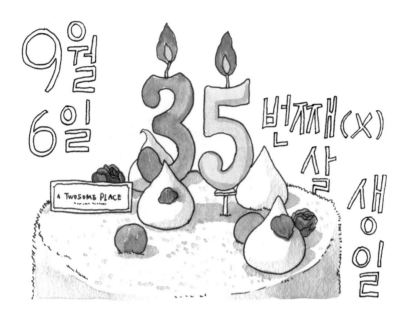

35번째 아니고 34번째(중요) 35살 생일이 바로 오늘.
생일에는 늘 하루 쉬면서 시내에 나가 쓸데없지만 예쁜 물건들을 사고
맛있는 커피를 마셨었는데 올해는 급한 일이 생겨서 취소하고
작업실에만 있었다. 아주 약간 조금 슬펐지만 괜찮아!
다음 주로 미루기로 한다. 말린 장미가 올라가 있고(먹을 수는 없음)
장미 향이 퐁퐁 나는 생크림케이크를 먹고 일도 열심히 한 생일이었습니다.
34살 때는 안 그랬는데 35살부터는 내 나이가 선뜻 생각나지 않는다.
너 몇 살이야? 물어보면 음⋯ 하고 생각해야 함. 35살이 싫은 건 아닌데
왜 그럴까 하고 친구에게 물었더니 무의식 중에 35살인 게
싫어서 그렇단다. 정말인가? 싫은가? 어쩐지 왠지 논리적이야.

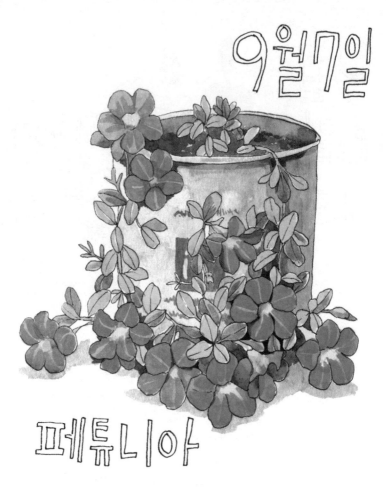

9월 7일

페튜니아

우리 집 옥상정원에 있는 페튜니아. 다 시들어서 죽은 줄 알고
구석에 방치했더니 어느새 하나가 피어나 화분 밖으로 흘러내렸다고
한다. 일부러 심어도 이렇게 예쁜 모양은 안 나올 것 같은데
신통방통 너무 귀엽네.

친구네 강아지 밤이. 친구가 밤이를 데리고
우리 작업실 근처 공원으로 놀러 와서 나도 공원으로 나가 보았다.
늘 만날 때마다 데면데면하던 밤이였는데 무슨 일인지
엄청 반갑게 달려들길래 왜 그럴까 했더니 공원에
놀러 나온 어떤 아기가 밤이를 엄청 귀여워하며
달려드는 중이었던 것. 낯선 아기가
무서웠던 밤이는 상대적으로 잘 아는 사람인
내가 오니까 반가웠던 모양이다. ㅋㅋㅋ
뜻밖의 환대… 아기가 가자마자 우리
사이도 다시 데면데면해졌지만 잠시라도 행복했다.

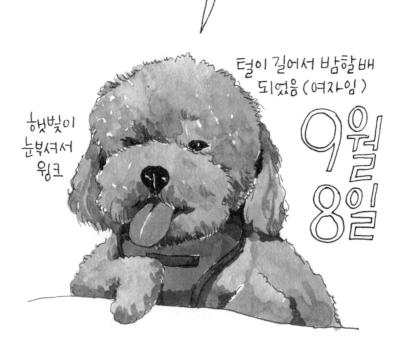

나는 밤이

햇빛이 눈부셔서 윙크

털이 길어서 밤할배 되었음 (여자임)

9월 8일

옆집 고양이 네 컷 만화

집 현관문에서
옆집 창문이
보이는데
늘 고양이들이
옹기종기 앉아
있다. 오늘 집에
잠깐 들어갔다가
나오는 길에 만난
옆집 고양이
이야기.

9월 9일

집에 들어가는 길
옆집 창문.

창문 너머로 빼꼼

조금 더 빼꼼

옆집 인간이 궁금해!
눈까지 올라옴

집에 들어갔다 나오니
고양이가 바뀌어 있다!
(참고: 옆집은 세 마리의
고양이를 키움)

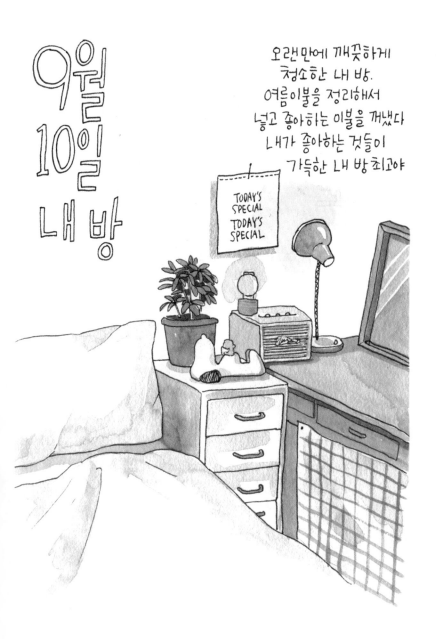

9월
10일
내 방

오랜만에 깨끗하게
청소한 내 방.
여름이불을 정리해서
넣고 좋아하는 이불을 꺼냈다
내가 좋아하는 것들이
가득한 내 방 최고야

TODAY'S
SPECIAL
TODAY'S
SPECIAL

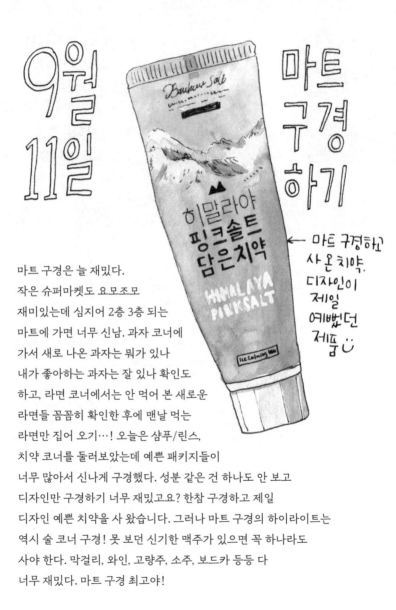

9월 11일

마트 구경하기

← 마트 구경하고 사온 치약. 디자인이 제일 예뻤던 제품 ☺

마트 구경은 늘 재밌다.
작은 슈퍼마켓도 요모조모
재미있는데 심지어 2층 3층 되는
마트에 가면 너무 신남. 과자 코너에
가서 새로 나온 과자는 뭐가 있나
내가 좋아하는 과자는 잘 있나 확인도
하고, 라면 코너에서는 안 먹어 본 새로운
라면들 꼼꼼히 확인한 후에 맨날 먹는
라면만 집어 오기…! 오늘은 샴푸/린스,
치약 코너를 둘러보았는데 예쁜 패키지들이
너무 많아서 신나게 구경했다. 성분 같은 건 하나도 안 보고
디자인만 구경하기 너무 재밌고요? 한참 구경하고 제일
디자인 예쁜 치약을 사 왔습니다. 그러나 마트 구경의 하이라이트는
역시 술 코너 구경! 못 보던 신기한 맥주가 있으면 꼭 하나라도
사야 한다. 막걸리, 와인, 고량주, 소주, 보드카 등등 다
너무 재밌다. 마트 구경 최고야!

노랑고무줄이 포인트

홈메이드
자두쨈
9월12일

선물로 받은 자두 잼!
직접 손수 만든 잼을
커다란 병에 담아
랩으로 꼼꼼하게 감싸고
노랑 고무줄로 꽁꽁 묶어서
택배로 보내 주셨다. 감동적…!
도착하자마자 모닝빵에 척척 발라서
먹어 봤는데 역시 너무 맛있음.
모닝빵 반 갈라서 크림치즈 바르고 자두 잼 발랐더니
또 엄청나게 맛있는 것이었다.
홈메이드 잼은 설탕이 적게 들어가서
덜 달고 맛있는 대신에 금방 상한다고 하니
열심히 부지런히 먹어야겠다.
살은 좀 찌겠지만 괜찮아.
맛있게 먹었으면 그걸로 되었다.

만개소매점 9월13일

동네 구석진 곳, 산 아래에 카페가 생겼다길래
친구들과 한번 가봤다. 텃밭들 사이를 지나 흙길을 건너
도무지 뭐가 있을 것 같지 않은 곳에 정말 카페가 있었다!
커피도 브런치도 있고 예쁜 소품들도 팔고 직접 만드신 도예 제품도 있었다.
마당도 넓고 완전 귀여운 고양이가 세 마리나 있음.
천국은 멀리 있지 않았다… 한참을 구경하고 신중하게
쇼핑해 온 세 가지를 그려 보았습니다.

직접 만드셨다는
꽃병. 술병으로도
쓸 수 있어서 술잔도
같이 파는데 나는
꽃병으로 쓸 거니까
술잔은 사지 않았음

와인색 가방
크로스도 되고 그냥 옆으로
들어도 예쁨

라탄 쟁반.
바구니인 것
같기도?
딱 귀여운 크기
손님 오셨을 때 커피 쟁반
으로 써도 좋을 것 같고 물감을 담아
놔도 귀여울 듯!

188

머리를 짧게 자른 이후로
평소 좋아하던 무늬 있는
원피스들이 모조리
어울리지 않게 되어
무늬 없는 옷을
잔뜩 샀다.
어두운색이 잘
어울리는 편이라
그쪽으로
고르다
보니 배송
온 옷들이
전부 검은색.
저승사자
면접 보러 가는 줄…
그치만 모두 잘
어울려서 만족합니다.
새 옷을 입고
신나게 외출해
보았다.
단 하나의
단점은 목이 너무
졸린다는 것.
수선이 필요하겠어요.

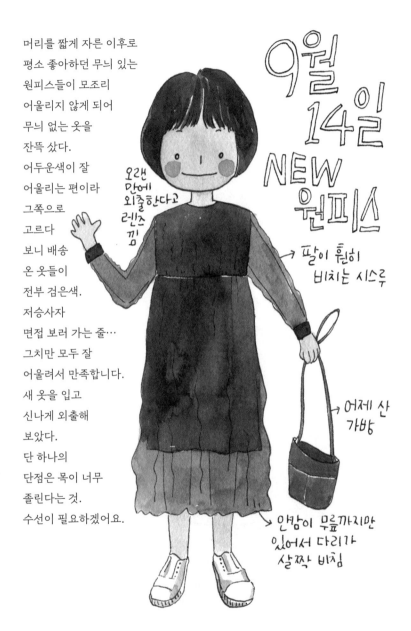

9월
14일
NEW
원피스

오랜
만에
외출한다고
렌즈
낌

→ 팔이 훤히
비치는 시스루

→ 어제 산
가방

→ 안감이 무릎까지만
있어서 다리가
살짝 비침

189 ✧

9월
15일

엊그제 다녀온
만개소매점에서
계산대 뒤로 보이는
탄산수 병이 예뻐
얼마냐고
여쭈었더니
장식용이라고
한 병 그냥
주셨다.
다만 장식용으로
오래 두었던
거라서 김이
빠졌을 수도
있다고 하심.
괜찮아요,
저도 장식용으로
쓸 것이니까요!

SINGHA SODA WATER

PREMIUM QUALITY

NET CONTENT 325ml

싱하소다

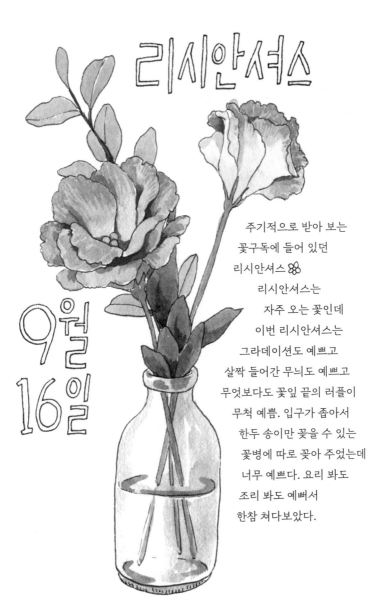

리시안셔스

9월
16일

주기적으로 받아 보는
꽃구독에 들어 있던
리시안셔스 ✽
리시안셔스는
자주 오는 꽃인데
이번 리시안셔스는
그라데이션도 예쁘고
살짝 들어간 무늬도 예쁘고
무엇보다도 꽃잎 끝의 러플이
무척 예쁨. 입구가 좁아서
한두 송이만 꽂을 수 있는
꽃병에 따로 꽂아 주었는데
너무 예쁘다. 요리 봐도
조리 봐도 예뻐서
한참 쳐다보았다.

9월 17일 책 읽는 밤

언젠가부터 책 읽는 것이
너무 힘들다. 그래도 책을
사는 것은 멈출 수가 없다.
이번에 산 책은 영화
<컨택트>의 원작 소설.
제목은 <당신 인생의 이야기>.
유튜브에서 책 소개 영상을
보다가 그길로 서점에
달려가서 샀다.
컨택트는
너무 좋아하는 영화라
서너 번쯤 본 것 같다. 책도 꼭 끝까지 다
읽어야지, 다짐합니다. 밤에 창문을 열어 두고 이 책을
읽고 있는데 창밖으로 이상한 소리가 들려서
내다보니 고양이 한 마리가 앉아 있네.
앉아 있는 뒤태가 정말 치명적… 궁둥이에 있는
무늬도 귀엽다. 흰색 바탕에 노랑 줄무늬와
회색 줄무늬가 드문드문 묻은 것 같은 희한한
무늬의 고양이님이셨다. 낮에 만나면 인사해야지.

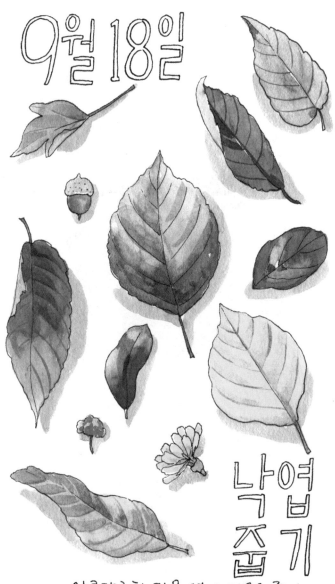

9월 18일

낙엽 줍기

알록달록한 가을. 역시 가을은 좋다.

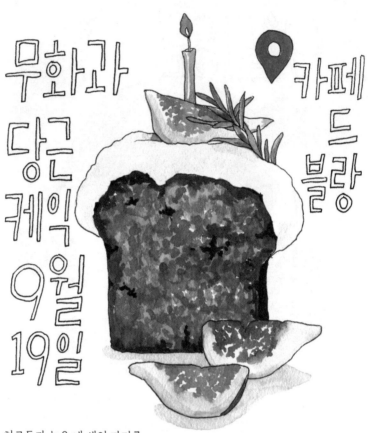

무화과
당근
케익
9월
19일

카페
드
블랑

친구들과 늦은 내 생일 파티를
했다! 친구들이 너무 예쁜 무화과당근케이크를
주문했는데, 꽤 큰 사이즈라서 잘라 달라고 했더니
무화과를 더해 요롷게 예쁘게 세팅해 주셨다. 예쁜 카페에서 예쁜 케이크
먹으며 생일 파티 하는 거 정말 최고야 기분 째짐. 생일 파티를 조금 늦게
하는 것도 좋은 것 같다. 생일날부터 파티 하는 날까지 쭈욱
내 생일인 것 같은 기분이야. ☺

시내 나왔다가 우연히 발견하고 들어간
밀로커피! 많이 들어 봤던 곳이라 얼른 들어갔다.
메뉴판 앞에 서서 한참 고민하다가 그냥
플랫화이트를 주문. 근데 시켜 놓고 인터넷 검색을
해보니 밀로커피는 비엔나커피가 유명하다는 것이
아닌가! 그래서 어쩔 수 없이 비엔나커피도 시켰다.
1인 2커피… 플랫화이트도 진하고 맛있었지만 역시
유명한 건 이유가 있다고 비엔나커피 정말 맛있었다.
크림이 너무 고소하고 달달하고 최고야.
카페인 과다였지만 나는 후회하지 않아.

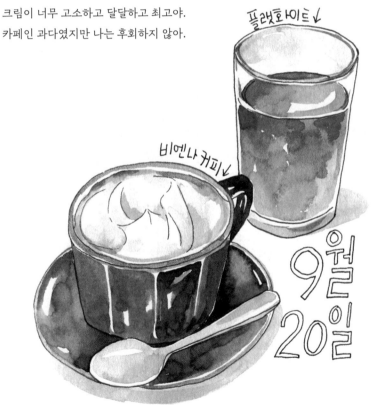

밀로
커피
로스
터스

플랫화이트↓

비엔나 커피↓

9월
20일

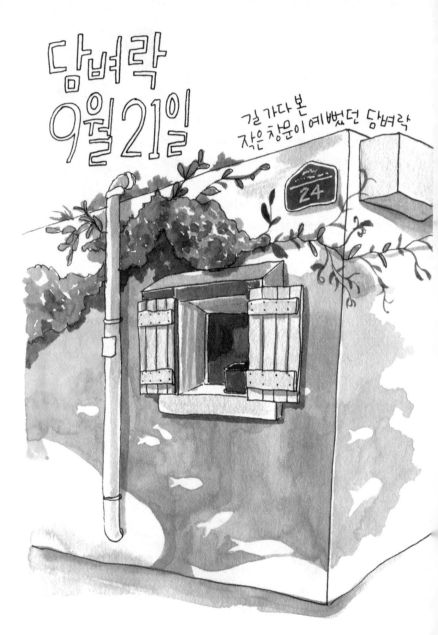

담벼락
9월 21일

길 가다 본
작은 창문이 예뻤던 담벼락

24

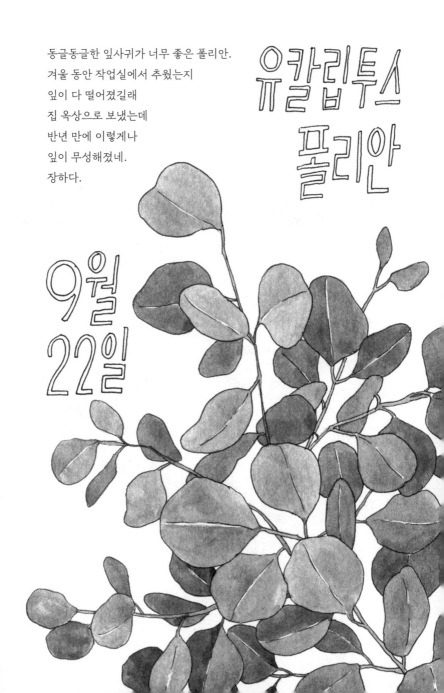

동글동글한 잎사귀가 너무 좋은 폴리안.
겨울 동안 작업실에서 추웠는지
잎이 다 떨어졌길래
집 옥상으로 보냈는데
반년 만에 이렇게나
잎이 무성해졌네.
장하다.

유칼립투스
폴리안

9월
22일

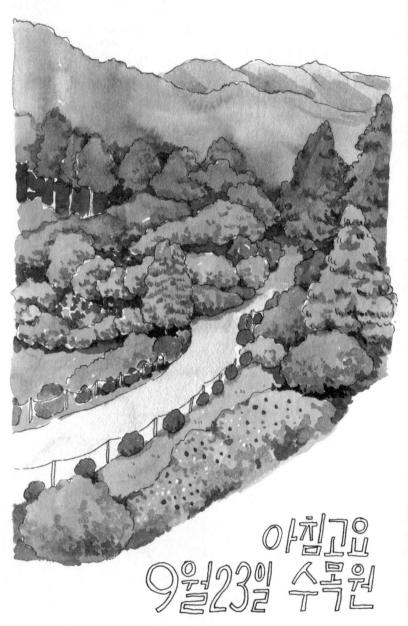

아침고요
9월23일 수목원

9월 24일

깜빡 속을 뻔했어

저녁에 집에서 에어팟 딱 끼고 맥주 한 캔 마시며 영화를 한 편 봤다.
머리도 빗고 손톱도 깎고 치실도 하고 사부작대면서 영화 한 편 다 보고
이제 자야지 하면서 에어팟을 빼 충전 케이스에 넣는데, 왜 안 들어가지?
무슨 일인가 했더니 충전 케이스가 아니고 치실이었던 것.
충전 케이스가 치실과 너무 닮았어… 크기, 무게, 뚜껑 달린 것까지
너무 비슷했던 것이다. 깜빡 속을 뻔했어. 휴.

어깨가 아파서 저주파 마사지기를 붙이고
그림 그리는 중. 생긴 건 허접한데 은근 효과가
좋다. 세 가지 모드가 있는데 지압은 찌잉지잉
하는 느낌, 주무름은 우웅우웅 하는 느낌,
두드림은 툭툭툭 하는 느낌이다.
저는 주무름을 좋아합니다.

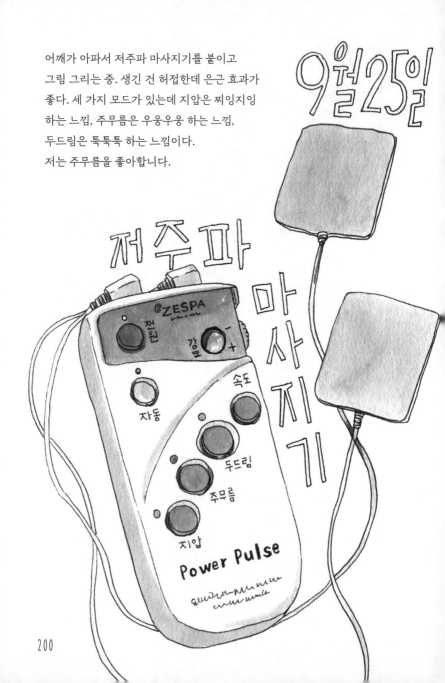

9월25일

저주파

마사지기

ZESPA

전원 강도 - +

자동 속도

두드림

주무름

지압

Power Pulse

궁극의 투샷 커피

캡슐 두 개로 내린
샷 두개

우유 200ml

MILK

MILK

9월 26일

작업실에서는 늘 샷 하나만 넣은 커피를 마시는데
진짜 피곤한 날에는 비장의 무기로 2샷 커피를
목구멍에 때려 붓는다. 정말 피곤한 날에만 쓰는 궁극의 비책.
밖에서는 3샷 커피도 잘 마시는 주제에… 이상하지만…

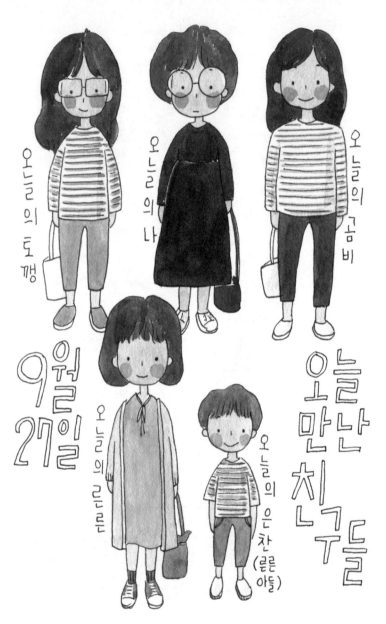

오늘의 도깨

오늘의 나

오늘의 금비

9월 27일

오늘의 르르른

오늘의 은찬
(르르른 아들)

오늘 만난 친구들

5월 10일 일기에 썼던 친구의 커피나무가 거의 5개월 만에
옥상병원에서 퇴원하심. 유난히 더웠던 올여름, 옥상에서
신나게 햇빛 받으며 쑥쑥 컸다. 노란 잎들은 다 잘라 냈는데 그 자리에는
새잎이 빼곡히 자랐고 원래 있던 잎들은 엄청 커졌으며 꼭대기에는
새순도 뾰족 올라왔다. 더불어 잡초 세 그루도 분양해 주었다.
옥상병원장님(우리 엄마)께서 꽤 서운해하셨다는 후문입니다.
커피나무야 집에 가서도 잘 살아야 해!

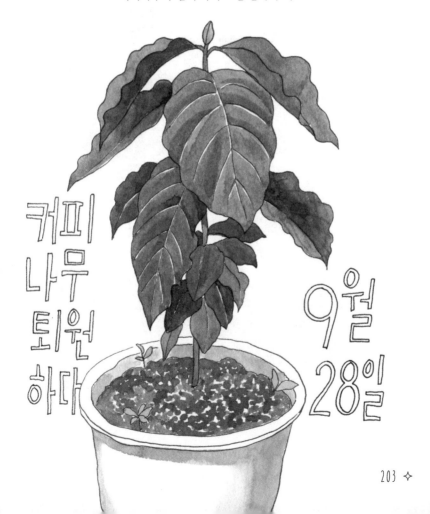

커피
나무
퇴원
하다

9월
28일

거울에 담긴 초록

작업실에 식물이
많아서 거울에도
늘 초록이 가득 담겨
있다. 초록식물이
잔뜩 그려진
그림액자 같기도 하다

9월29일

꿈의 카메라

ROLLEIFLEX

9월
30일

갖고 있는 건 아니고 갖고 싶은 꿈의 카메라.
이름은 롤라이플렉스! 대학생 때부터 진짜
갖고 싶었는데 아직도 못 가졌네…
생긴 것도 진짜 예쁘고 위에서 내려다보는
뷰파인더도 멋짐. 그리고 정사각의 중형 필름을 쓴다.
생각해 보니 인스타그램의 시초인가?
최근에 사볼까 하고 검색해 봤더니
예전 가격의 서너 배쯤 되었다. 진작 사놓을걸 ~~

10월

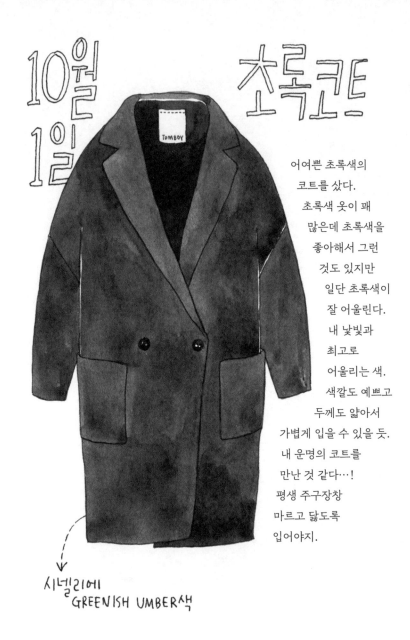

10월
1일

초록코트

어여쁜 초록색의
코트를 샀다.
초록색 옷이 꽤
많은데 초록색을
좋아해서 그런
것도 있지만
일단 초록색이
잘 어울린다.
내 낯빛과
최고로
어울리는 색.
색깔도 예쁘고
두께도 얇아서
가볍게 입을 수 있을 듯.
내 운명의 코트를
만난 것 같다…!
평생 주구장창
마르고 닳도록
입어야지.

시넬리에
GREENISH UMBER색

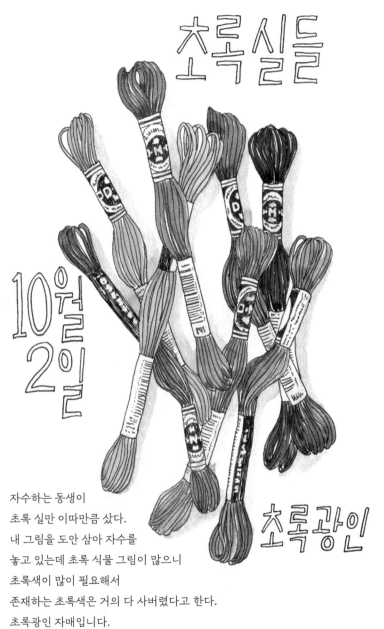

초록실들

10월
2일

초록광인

자수하는 동생이
초록 실만 이따만큼 샀다.
내 그림을 도안 삼아 자수를
놓고 있는데 초록 식물 그림이 많으니
초록색이 많이 필요해서
존재하는 초록색은 거의 다 사버렸다고 한다.
초록광인 자매입니다.

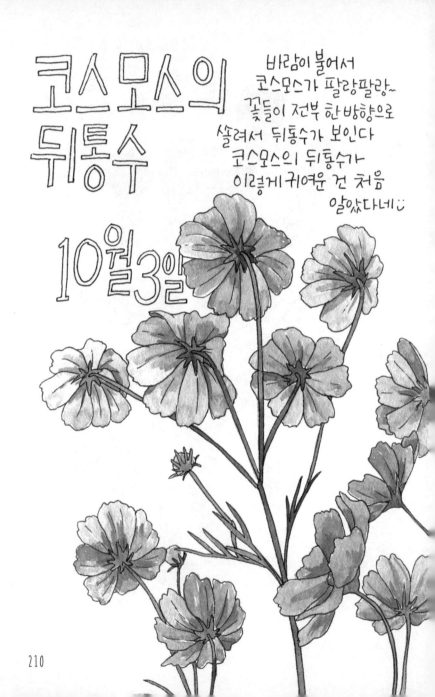

코스모스의
뒤통수

바람이 불어서
코스모스가 팔랑팔랑~
꽃들이 전부 한 방향으로
쏠려서 뒤통수가 보인다
코스모스의 뒤통수가
이렇게 귀여운 건 처음
알았다네ㅠ

10월 3일

만개소매점에 또 갔다 왔다.
(9월 13일 일기 참고)
사장님이 밥을 챙겨 주시는
길고양이가 있는데 이름은
모짜. 사람을 아주 좋아하고
애교가 많아서
나랑도 한참을 놀아 주심.
아, 사랑에 빠진 것 같다.

눈을 감으면
모짜가 보여…

내 다리에
부비적
부비적

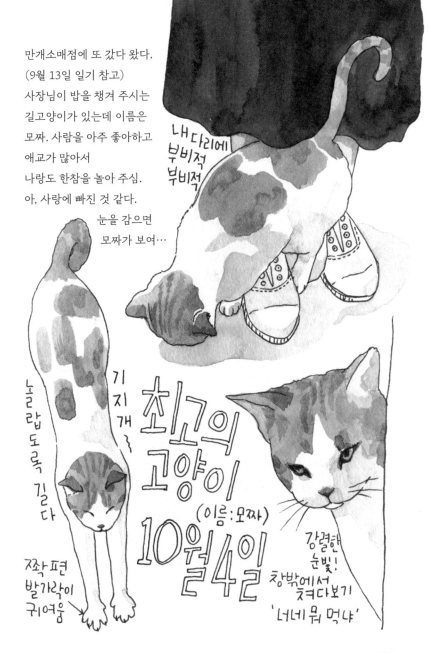

놀랍도록 길다

기지개~

최고의
고양이
(이름:모짜)
10월 4일

좌측편
발가락이
귀여움

강렬한
눈빛!
창밖에서
쳐다보기
'너네 뭐 먹냐'

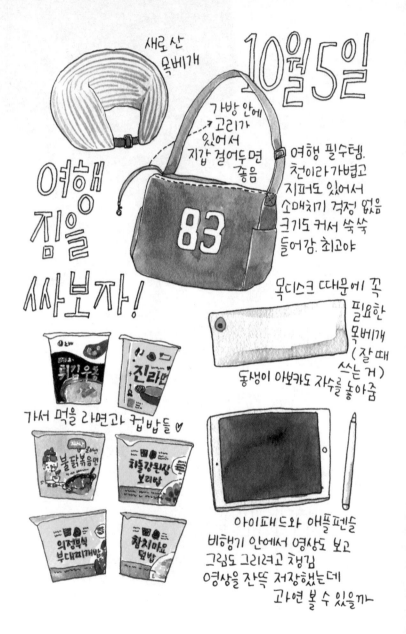

새로 산
목베개

10월 5일

가방 안에
고리가
있어서
지갑 걸어두면
좋음

여행
짐을
사사보자!

여행 필수템.
천이라 가볍고
지퍼도 있어서
소매치기 걱정 없음
크기도 커서 쑥쑥
들어감. 최고야

83

목디스크 때문에 꼭
필요한
목베개
(잘 때
쓰는 거)

동생이 아보카도 자수를 놓아줌

가서 먹을 라면과 컵밥들 ♡

아이패드와 애플펜슬
비행기 안에서 영상도 보고
그림도 그리려고 챙김
영상을 잔뜩 저장했는데
과연 볼 수 있을까

10월 6일 런던으로 출발

드디어 런던으로 출발하는 날!
인천에서 네 시간 비행기를 타고
하노이에 내려서 네 시간 정도 기다렸다가
다시 비행기를 타고 열한 시간을
보내고 나서야 런던에 도착하는 일정.
하노이는 여름이라 꽤 더워서 비행기에서
내리니 이미 꼴이 엉망이었다.
친구가 한참 검색해서
샤워시설을 찾아내 샤워하고
왔더니 너무 시원하고 좋았음.
집에 갈 때도 들러야지!
열한 시간 죽음의 비행 끝에 런던에
도착했고, 입국심사가 까다롭기로 유명한
영국이라 긴장했는데 왜 왔냐는 질문에
"TOUR!" 딱 한마디 하고
통과되었다. (어리둥절)
입국심사 줄이 길어서 힘들었던 것만
빼고는 괜찮았다. 어찌어찌 우여곡절 끝에
꼬박 24시간 만에 목적지에 도착했다.
드디어 런던입니다!

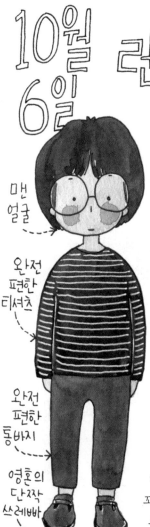

맨
얼굴

완전
편한
티셔츠

완전
편한
통바지

영혼의
단짝
쓰레빠

장거리 비행을
위한 복장

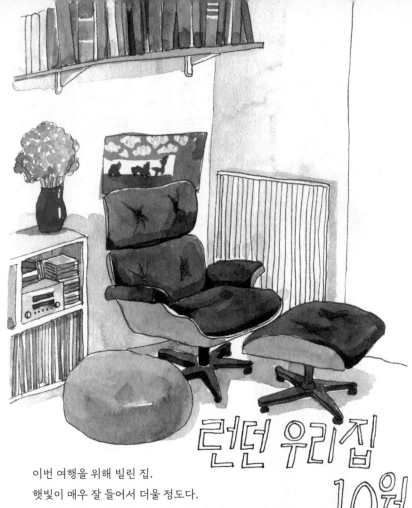

런던 우리집

10월

7일

이번 여행을 위해 빌린 집.
햇빛이 매우 잘 들어서 더울 정도다.
아기자기하고 예뻐서 좋았으나 먼지가 많고 1층 길가에
있어서 사생활이 전혀 보호되지 않는다는 단점이 있다.
그래도 식물이 많아서 좋고,
특히 거실에 있는 안락의자가 참 좋았다.
책도 많고 구석구석 LP도 많고 아기가 그린
그림도 많이 붙어 있는 왠지 따뜻한 집.

본격적인 관광 첫 번째 날은 내셔널갤러리!
거의 십 년 전에 한번 와봤는데, 친구는 처음이기도 하고 나도 다시 보고 싶어서
첫째 날부터 왔다. 베르메르, 마티스, 클림트, 터너, 고흐, 드가 등등
좋아하는 그림들 너무 많았지만 역시 제일 좋았던 건 세잔의 풍경화.
저는 정말로 세잔의 그림을 좋아합니다.
런던 살았음 매일 와서 봤을 거야.
이런 미술관이 심지어 공짜라니
너무 좋잖아!

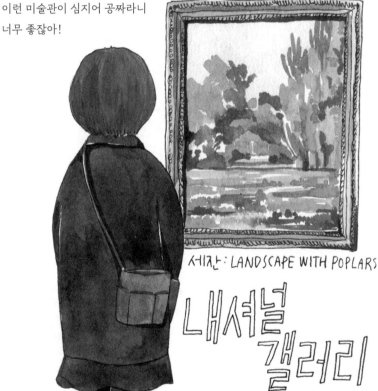

세잔: LANDSCAPE WITH POPLARS

내셔널
갤러리
10월 8일

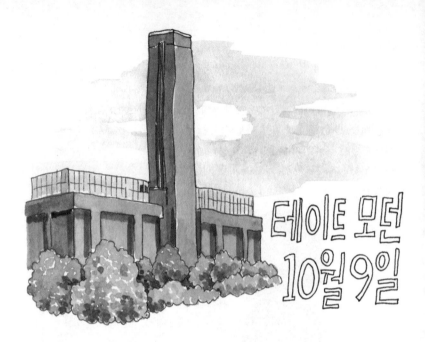

테이트 모던
10월 9일

하늘이 새파랗게 맑은 날!
런던은 늘 흐리고 춥다더니 막상 오니까
날씨가 계속 좋다. 오늘도 어제에 이어 미술관 투어를 합니다.
지난번 여행 때 와보지 못했던 테이트모던에 왔다.
폐공장을 개조해서 만든 곳이라 커다란 굴뚝이 있다.
저 굴뚝 영화에서 봤어! (미션 임파서블)
내셔널갤러리보다 비교적 현대 작품들이
많아서 재밌었다. 미술관 두 개째
구경하려니까 체력의 한계가 느껴졌지만.
기념품샵도 크고 재미있는 게
많아서 신나게 구경했다.
귀여운 뜨개인형도 하나 샀음.
미피 친구인 것 같은데 이름은 모릅니다. →

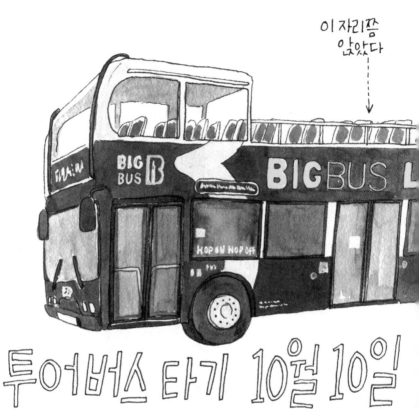

이 자리쯤
앉았다

투어버스 타기 10월 10일

이틀 연속 미술관 구경하고 시차 적응도 안 되고 영 힘들어서
오늘은 투어버스를 타보았다. 세계 어느 나라에서도 투어버스는
타본 적이 없고 가보고 싶은 곳 골라서 직접 가는 걸 더 좋아했는데
이번에는 체력이 너무 달려서 어쩔 수 없었다. 두 시간 정도 타니까
빅벤, 런던아이, 타워브리지 다 보고 의외로 너무 좋았다.
비록 빅벤은 공사 중이었지만. 앉은 자리에서 주요 관광지를 쫙
볼 수 있어서 좋았고, 더 좋았던 건 날씨가 정말 화창했던 것.
바람도 차지 않았고, 지붕 없는 2층 자리에 앉아서 손을 뻗어
가로수 나뭇잎을 스치며 지나가던 순간이 너무 행복했다.
내 인생의 중요 페이지에 기록된 작지만 소중한 한 장면.

217 ✧

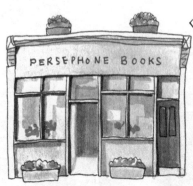

< 페르세포네북스 >
절판된 여성작가들의 책을
재출간하는 서점
서점도 예쁘고 거리도 예쁨
페미니즘책 몇 권과
에코백을 샀다

< 런던리뷰북샵 >

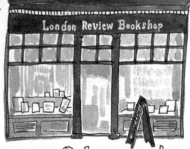

1층에 붙어있는 카페가 예쁨
특별한 책은 없지만 직원들이
책 리뷰를 해놓은 메모가 붙어
있어서 재미있었음
여기서도 에코백 구입

런던서점투어 10월11일

< 포일즈 >
여기는 5층짜리 대형서점.
의외로 책이 다양하게 있어서
한참 구경하고 책도 많이샀다
무엇보다도 에코백이 종류도 많고
퀄리티도 좋아서 여러 개 샀
서점투어가 아니고 에코백투어인 듯...

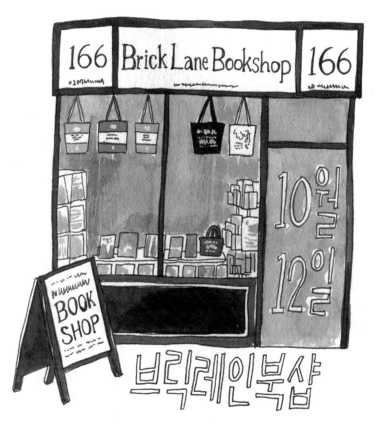

숙소 근처에 있어 슬슬 걸어서 다녀온 서점.
이곳도 에코백이 예쁘기로 유명합니다. 소문대로 정말 예뻤다.
아기자기하게 귀여운 지도들도 판매하고 지역 특성을 살린
런던 동쪽에 대한 책들도 많았다. 작지만 알찬 서점.
브릭레인 지역은 우리나라 이태원이랑 비슷한 느낌.
LP샵도 구경하고 푸드트럭에서 밥도 먹고 맛있는 커피도 마셨다.
그리고 날씨가 좋아서 동네 구경을 하며 천천히 걸었다.
구석구석 오밀조밀 귀여운 동네입니다.

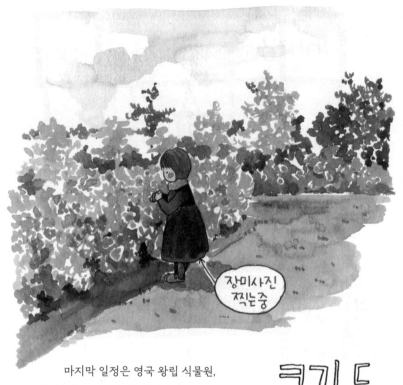

장미사진
찍는중

마지막 일정은 영국 왕립 식물원,
 큐가든(Kew Gardens)입니다.
공항 근처에 있어 공항에 연결된 호텔에 짐을 풀고
갔더니 너무 늦어서 두 시간 정도밖에 못 봤지만
후회 없는 선택이었음. 정말 좋았다. 커다란 야자가 가득한
야자수 온실도 좋았고, 온갖 종의 장미가 가득한 장미정원도
너무 좋았다. 규모가 방대해서 일찍 왔더라도 하루 만에
보기는 힘들었을 것 같다. 다음에는 회원권 끊어서 일주일
내내 들락거리고 싶은 마음… 큐가든 바로 앞에 있는
120년 된 티하우스에서 크림티도 먹었다. 완벽한 하루.

큐가든
KEW GARDENS
10월
13일

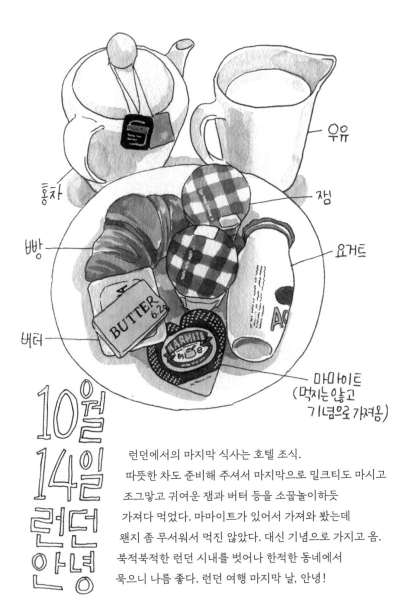

우유

홍차

잼

빵

요거트

BUTTER
6.2g

MARMITE
8g

버터

마마이트
(먹지는 않고
기념으로 가져옴)

10월
14일
런던
안녕

런던에서의 마지막 식사는 호텔 조식.
따뜻한 차도 준비해 주셔서 마지막으로 밀크티도 마시고
조그맣고 귀여운 잼과 버터 등을 소꿉놀이하듯
가져다 먹었다. 마마이트가 있어서 가져와 봤는데
왠지 좀 무서워서 먹진 않았다. 대신 기념으로 가지고 옴.
북적북적한 런던 시내를 벗어나 한적한 동네에서
묵으니 나름 좋다. 런던 여행 마지막 날, 안녕!

여행의 끝

여행이 끝났다! 또 11시간 비행기를
타고 베트남으로 가서 한참을 기다렸다가 비행기를 갈아타고
한국에 도착. 늘 일본이나 홍콩 같은 가까운 나라만
여행하다가 오랜만에 멀리 와봤는데 시차도 있고 체력도
부족해서 힘들었지만 그래도 참 좋았다.
날씨도 좋고 공기도 좋고 모든 것이 좋았던 여행.
그래도 한국에 착륙하는 순간 안도감이 쫙~~
역시 집이 최고야.

10월
15일

이번여행, 최고의 에코백

이번 여행은 서점 투어를 빙자한 에코백 투어였다고 할 수 있다. 이번에 사 온 여러 개의 에코백 중 제일 예쁜 세 가지 에코백.

포일즈의 미니 에코백
쪼끄매서 귀엽다
천도 튼튼하고
박음질도 훌륭함

다운트 북스의
에코백
천이 얇고
허접한데
꽤 비쌈
그치만 프린트가
정말 예쁨!!

브릭레인북샵의 에코백
얘도 쪼그맣고 진짜진짜 귀여움
도시락가방 같다. 앞뒤 프린트
모두 예쁨. 두 개 샀어야 했는데...

앞

뒤

10월
16일

귀여운 카드 10월 17일

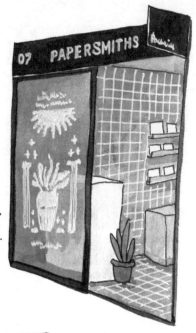

런던 쇼디치에 있는 예쁜 문구점 ——→
페이퍼스미스에서 귀여운 카드를 샀다.
이것저것 구경하다가 그림이 귀여워서
그냥 샀는데 카드에 적힌 문구가 무슨
뜻인지 궁금해서 검색해 봄.

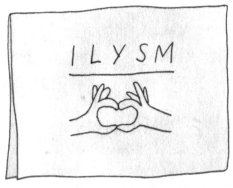

'ILYSM'은
I LOVE YOU SO MUCH
의 줄임말이라고 한다.
진심을 담지 않고
건성으로 하는
'사랑해~~'의 뉘앙스로
쓴다고 하는데,
줄임말이라서
그런가 봅니다.

일반적인 '사랑해'라는 뜻으로도 많이 쓰는 것 같다.
건성으로 하는 '사랑해~~'도 나름 귀여운 듯.
그림도 낙서한 것처럼 대충 그려서 더 웃기고 귀엽다.

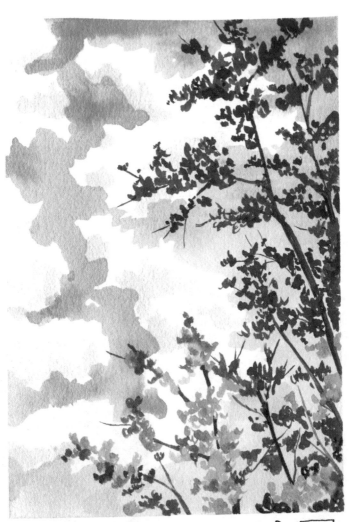

10월 18일　단풍

런던에서 10월 19일
사 온 책들

내셔널갤러리에서
산 세잔화집 ↓

50가지 나무에 관한 책
각 나무에 대한 정보와
그림이 있고 그림 위쪽으로
절취선이 있어서 전부 떼고
책을 세워놓으면 장식품이 됨!
↳펼쳐서

가드너들을 위한
책. 일러스트가
귀여워서 삼
완전 쪼끄매

프리다 칼로에
대한 그림책
일러스트가 진짜
예쁘다!
한국에 번역본도 있음

버지니아 울프
자기만의 방
번역본도 안 읽은 주제에
영문판을 사는 패기...
책이 얇아서 만만해 보여서
샀지만 첫 페이지도
못 넘어가고 있습니다

일어보고 싶었던
페미니즘 책.
페르세포네북스
에서 구입

사오자마자
친구가
빌려 감

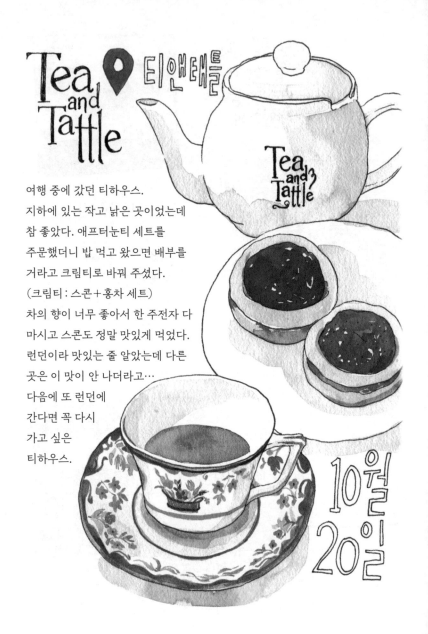

Tea and Tattle 티앤태틀

여행 중에 갔던 티하우스.
지하에 있는 작고 낡은 곳이었는데
참 좋았다. 애프터눈티 세트를
주문했더니 밥 먹고 왔으면 배부를
거라고 크림티로 바꿔 주셨다.
(크림티 : 스콘＋홍차 세트)
차의 향이 너무 좋아서 한 주전자 다
마시고 스콘도 정말 맛있게 먹었다.
런던이라 맛있는 줄 알았는데 다른
곳은 이 맛이 안 나더라고…
다음에 또 런던에
간다면 꼭 다시
가고 싶은
티하우스.

10월
20일

시차적응의 나날들

시차 적응을 전혀 하지 못하고 있다.
하루 종일 잠이 깨지 않아 책상 앞에서
꾸벅꾸벅 졸거나 멍하니 앉아 시간을 보내는 중.
오후 다섯 시쯤 되면 정말 미칠 듯이 졸려서
집에 가서 자고 오는데 낮잠을 막 두세 시간씩 잔다…
어이없는 건 런던에서도 잘 시간이
아닐 때에도 졸리다는 것.
계속 제정신이 아닌
상태로 일하고 있다.
늘 1샷으로 마시는 커피를
2샷으로 말아 들이마시며
일하는 나날들…

2샷
아이스
라떼

런던
여행
다이어리
(뒤늦게 정리 중)

L O N
D O N

10월
21일

229 ✧

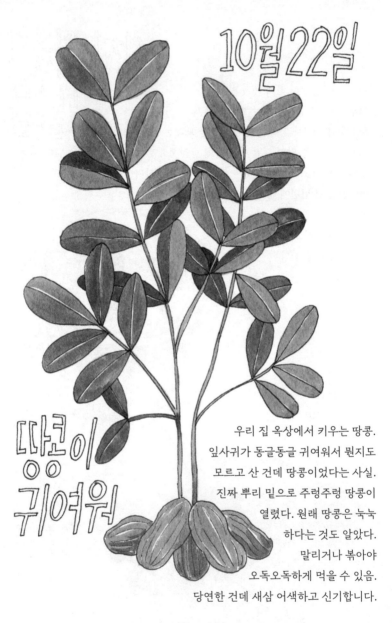

10월 22일

땅콩이
귀여워

우리 집 옥상에서 키우는 땅콩.
잎사귀가 동글동글 귀여워서 뭔지도
모르고 산 건데 땅콩이었다는 사실.
진짜 뿌리 밑으로 주렁주렁 땅콩이
열렸다. 원래 땅콩은 눅눅
하다는 것도 알았다.
말리거나 볶아야
오독오독하게 먹을 수 있음.
당연한 건데 새삼 어색하고 신기합니다.

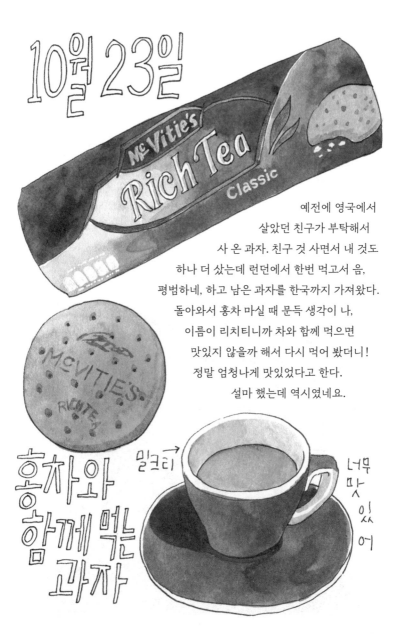

10월 23일

McVitie's
Rich Tea
Classic

예전에 영국에서
살았던 친구가 부탁해서
사 온 과자. 친구 것 사면서 내 것도
하나 더 샀는데 런던에서 한번 먹고서 음,
평범하네, 하고 남은 과자를 한국까지 가져왔다.
돌아와서 홍차 마실 때 문득 생각이 나,
이름이 리치티니까 차와 함께 먹으면
맛있지 않을까 해서 다시 먹어 봤더니!
정말 엄청나게 맛있었다고 한다.
설마 했는데 역시였네요.

McVITIE'S
RICH TEA

홍차와
함께 먹는
과자

밀크티→

너무
맛
있
어

운명의 신발

옛날부터 꼭 갖고 싶었던 모양의 신발을 샀다!
아무 장식 없고 나막신같이 둥그런 모양의 털신발.
펠트천 소재라 포근하고 좋다. 실내화 같아
보여서 사기 전에 물어봤더니 밖에서 신어도
된다길래 런던 가서 신나게 신고 돌아다님.
그런데 여행 중 딱 하루 비가 온 날에 신고 나갔더니
바닥의 빗물이 그대로 올라오는 것이 아닌가…!
그렇습니다. 이 신발은 실내화였습니다.
일단은 작업실에서만 신고 있지만 조만간 밑창을
튼튼히 덧대어 외출용으로 신을 거야!
너는 내 운명의 신발이므로
나는 너를 포기하지 않을 것이야.

10월
24일

흰색
스티치 부분이
귀여움

요즘 좋아하는
네이비
줄무늬 양말

10월 25일

스콘
SCONE

전자레인지에
30초 돌려서

칭!

CLOTTED
CREAM

클로티드 크림을
두껍게 바르고

Bonne Maman

블루베리 잼을
발라서

밀크티와 함께
먹으면
천국의 맛!

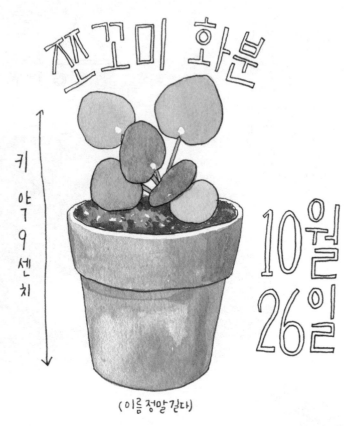

쪼꼬미 화분

키 약 9 센치

10월 26일

(이름 정말 길다)

평소에 늘 갖고 싶었던 식물, 필레아 페페로미오이데스를 샀다. 길 가다가 꽃집에서 우연히 발견했는데 삼천 원밖에 안 해서 얼른 구입함. 한 화분에 큰 것 하나와 작은 것 여러 개가 함께 있어서 분갈이해 네 개로 나누었다. 그중 작은 것이 요것입니다. 전에 동생이 사둔 쪼꼬미한 토분에 옮겨 심으니 귀여워 죽음! 너무 작아서 잘 클지 조금 걱정될 정도… 물을 좋아한다고 하네요, 열심히 커보자!

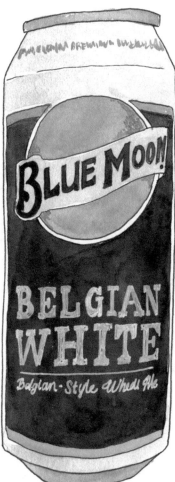

10월
27일

블루문
맥주

오랜만에 맥주 그림.
카페 같은 데서
한 병에 칠팔천 원
주고 마셨던 블루문이
편의점 4캔 만 원
라인에 들어왔다고
하여 마셔 보았다.
맥주는 맑은 것만
좋아하는 강경 라거파
이지만 블루문은
밀맥주인데도
참 맛있다.
오랜만에 맥주
마시니 너무 좋다.

235 ✧

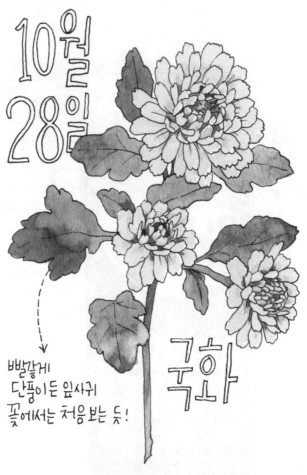

10월
28일

빨갛게
단풍이든 잎사귀
꽃에서는 처음 보는 듯!

국화

아빠가 등산 다녀오시면서 가져다주신 국화 한 송이.
주먹만 한 국화는 아니고 자그마한 소국인데 너무 예쁘다.
가을이라 그런지 잎사귀가 빨갛게 물들었는데
왠지 그 부분이 너무나 좋다.
손바닥같이 생긴 국화잎이 좋아.

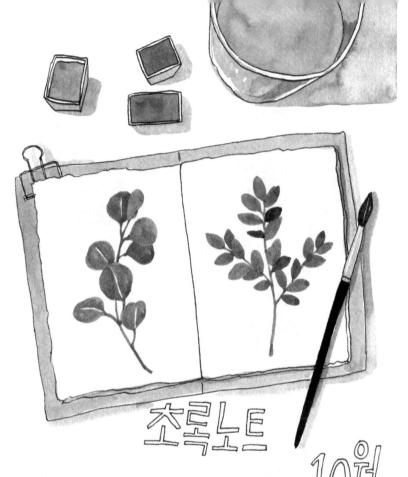

초록노트

일에 집중이 잘 안되고 지지부진할 때가 있는데
그럴 때는 쉬어 주는 게 가장 좋겠지만
그게 어려운 경우가 많다. 그럴 때 나만의 방법은
초록 식물을 그리는 것. 머리가 맑아지고
기분이 좋아져서 리프레시 되는 느낌.
전용 초록노트도 만들어 주었다.
식물 그림이 가득한 노트가 될 예정.

10월
29일

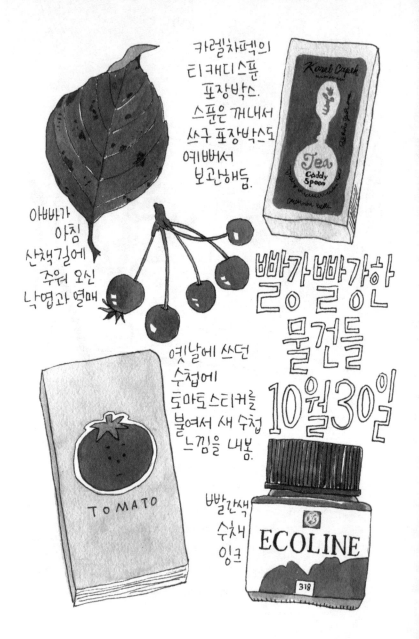

카렐차펙의
티캐디스푼
포장박스.
스푼은 꺼내서
쓰구 포장박스도
예뻐서
보관해둠.

아빠가
아침
산책길에
주워 오신
낙엽과 열매

옛날에 쓰던
수첩에
도마토 스티커를
붙여서 새 수첩
느낌을 내봄.

빨가빨가한
ㄹㅇㄹㅇ안
물건들
10월30일

TOMATO

빨간색
수채
잉크

ECOLINE

318

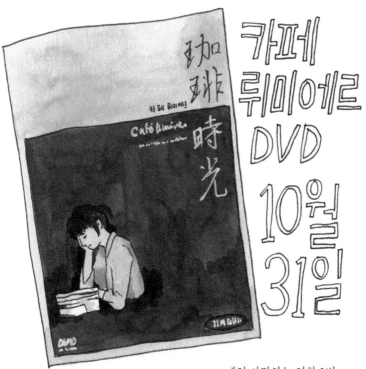

카페
뤼미에르
DVD
10월
31일

제일 사랑하는 영화 1번,

<카페 뤼미에르> DVD를 십 년 정도 찾아 헤매었는데
드디어 구했다. 무려 초판으로! 대학 졸업반 때 대학로에 있는 영화관
하이퍼텍나다(지금은 없어짐)에서 혼자 이 영화를 봤던 게 아직도
기억이 난다. 영화가 끝나고 엔딩 크레딧과 함께 주인공이 부른
노래가 나오는데 아무도 자리를 뜨지 않고 불도 켜지지 않아서
다 같이 노래를 끝까지 들었다. 십 년이 지난 지금도 왠지 잊히지 않는
소중한 순간. 영화감독이 대만 사람이라 동명의 영화관 겸 카페가
타이베이에 있는데 그곳에도 이 영화의 DVD는 없어서 너무 슬펐음.
근데 며칠 전 우연히 검색하다가 중고 제품을 발견해서 구입한 것.
10년의 덕질이 완성되는 기념비적인 순간이었습니다.

11월

잘 때 완전히 어두운 건 싫어서
늘 무드등을 씁니다.
새로 산 둥글둥글한 무드등!
다소곳한 다리와 표정이
특히 마음에 든다. Ü
민머리가 좀 허전한가
싶었는데 동생이
털모자를 떠줘서 씌워
드림. 새로운 친구님
매일 밤 잘 부탁
드려요.
숙면을
도와주소서.

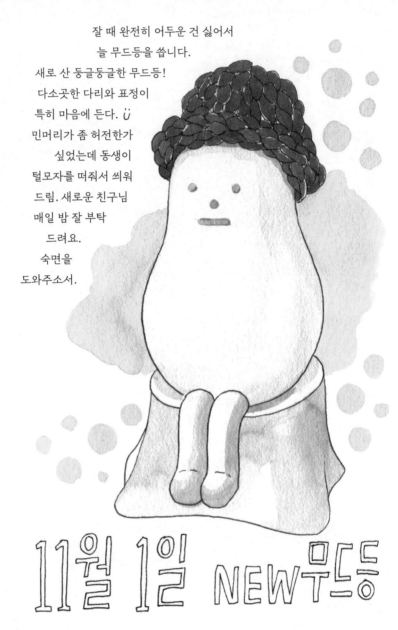

11월 1일 NEW 무드등

완벽한 제비꽃 색의 물감을 발견! 독일에서 왔다는 물감님.
크래머(KREMER)의 Dark Reddish Ultramarine Violet입니다.
와 이름 진짜 길다! 아무 색도 섞지 않고 이 색 하나만으로 제비꽃을 그릴 수가
있다. 가끔 이렇게 완벽히 딱 들어맞는 색을 만나면 기분이 진짜 좋음 히히.
재키(ZECCHI)의 Blue Cobalt Turquoise와 완벽히 맞는 건 뭔지 아십니까.
그건 바로 도라에몽…

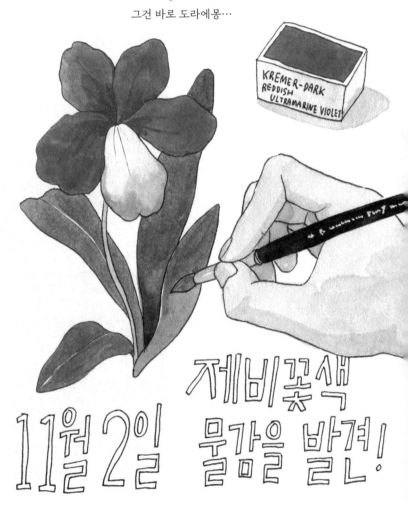

KREMER-DARK
REDDISH
ULTRAMARINE VIOLET

제비꽃색
물감을 발견!

11월 2일

11월3일
보헤미안
랩소디

BOHEMIAN
RHAPSODY

Can anybody find me
somebody to love

	Somebody To Love	
	Queen	04:54
	Who Wants To Li…	
	Queen	05:16
	Another One Bi…	
	Queen	03:35
	I Want To Break…	
	Queen	03:22
	Killer Queen	
	Queen	03:00
	Bohemian Rhapsody	
	Queen	05:56

개봉 전부터 노래 들으면서
예습하며 기다리다가 드디어
보고 왔다, 보헤미안 랩소디!
엄마가 옛날부터 퀸을
좋아해(빽판으로 들었다 함)
어릴 때 퀸 음악을 많이 듣고
자랐음. 아는 노래가 많이
나오니 더 신나고 반가웠다.
마지막 공연 장면이 너무 좋아서
유튜브에서 라이브에이드 검색해
찾아봤는데 영화보다 화질은
나쁘지만 실황이 훨씬 생생하고
좋았다. 영화 보고 와서 음악
재생목록 싹 갈아엎고 퀸 노래로만
가득 채워 듣고 있습니다. 그리고
음향 좋은 영화관에서 한 번 더
볼 예정이라고 합니다.

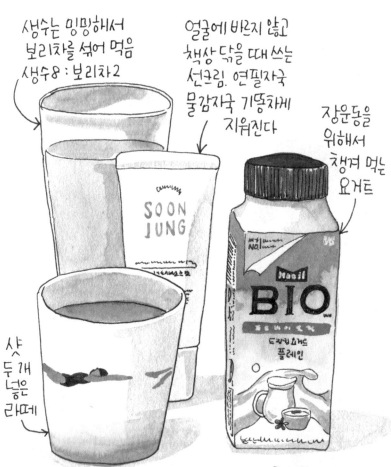

생수는 밍밍해서
보리차를 섞어 먹음
생수8 : 보리차2

얼굴에 바르지 않고
책상닦을 때 쓰는
선크림. 연필자국
물감자국 기똥차게
지워진다

장운동을
위해서
챙겨 먹는
요거트

SOON JUNG

Maeil
BIO
도라지 요거트
플레인

샷
두개
넣은
라떼

매일아침
책상세팅

매일 아침 작업실 출근해서
책상 위에 세팅해놓는 물건들

11월 4일

앞치마와 잠옷을 삼

작업할 때 입을 앞치마가 꼭 하나
갖고 싶었는데 드디어 샀다.
목디스크가 있어서 목에 거는 건
안 되고 어깨에 거는 걸로 샀는데
치마 부분 폭이 넓어서 의도치
않게 고전적임. 나랑 안 어울립니다.
빨강머리 앤에서 본 것 같은 느낌.
몇 년 고민하다가 고른 건데 슬프다.
이제 앞치마 욕심은 안 날 듯.

둥근 칼라가
귀여운 잠옷을 샀다.
겨울용이니 두꺼운
원단으로 골랐는데
입고 자본 후 깨달음. 나는
얇게 입고 전기장판 세게 틀고
자는 것을 좋아하는 사람이었구나.
너무 더워… 어쩌다 보니
쇼핑실패 일기가 되었다.

246

11월 6일
신기한
식물들
꽃구독으로 받은 꽃다발 안의
신기한 식물들

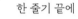

한 줄기 끝에
여러 줄기로 갈라져서
작은 꽃이 달려 있는 것도 신기한데,
그 작은 꽃도 자세히 보면 여러 줄기로
또 갈라진다. 미니어처 버전들이 오종종
달려 있는 느낌. 이름은 모른다.
검색해 보니 당근꽃이나 아미초가
제일 비슷하게 생겼다.

← 얘도 이름 모르는 초록 풀.
그리기 쉽게 잎사귀가 양쪽으로
펼쳐져 있는 게 신기하다.
왼쪽 위에는 또 미니어처같이 작고
똑같이 생긴 가지가 붙어 있는데,
꼭 어깨 위에 아기를 업고 있는 것처럼
보여서 귀엽다.

베지밀

11월 7일

17:25
2019.01.03까지

담백한두유

베지밀
에이

190ml(110kcal)

언젠가부터 작업실
찬장에 있어서
그려 보는 베지밀.
키치한 디자인이
마음에 듭니다.
색 조합도 귀엽다.
연두+주황에
두유 색은 회색에
가까운 베이지색.
그렇지만 콩을
싫어해 두유는
절대 먹지 않는다.
목에 칼이 들어와도
먹지 않는 몇 안 되는
식품입니다.
과일도 안 먹고 콩도
싫어하는 엄청난
편식쟁이 같죠?
맞습니다.

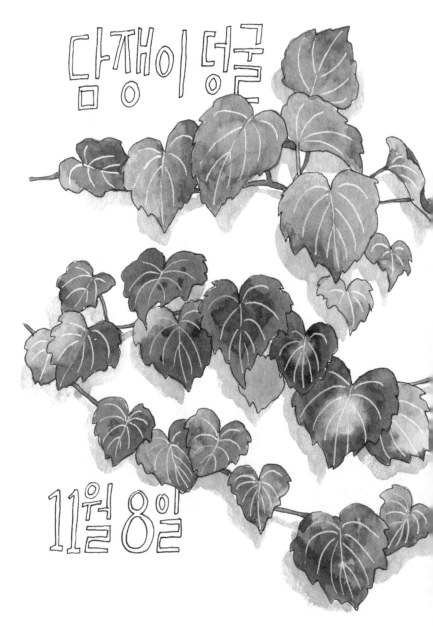

담쟁이 덩굴

11월 8일

노란 길

11일
9일

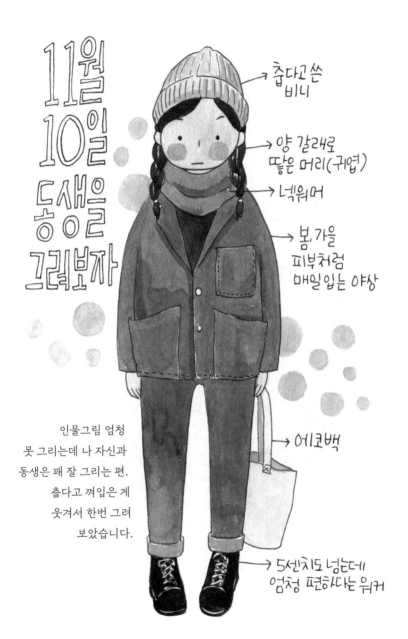

11월
10일
동생을
그려보자

→ 춥다고 쓴
　비니

→ 양 갈래로
　땋은 머리(귀엽)

→ 넥워머

→ 봄, 가을
　피부처럼
　매일입는 야상

인물그림 엄청
못 그리는데 나 자신과
동생은 꽤 잘 그리는 편.
춥다고 껴입은 게
웃겨서 한번 그려
보았습니다.

→ 에코백

→ 5센치도 넘는데
　엄청 편하다는 워커

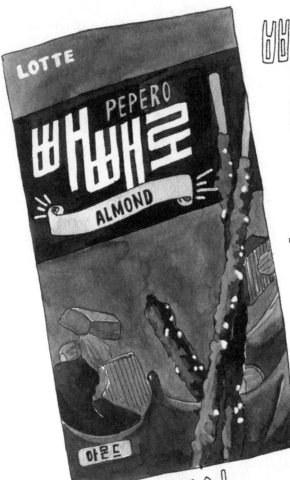

빼빼로
데이

빼빼로데이에는
무조건
아몬드 빼빼로.
다른 빼빼로는
취급하지
않습니다.
오직
아몬드 빼빼로.

11월11일

써보고 싶었던 수채브러시펜

그냥 색감이 예뻐서 산 지우개

런던에서 산 그림도구

11월 12일

처음 보는 물감브랜드에서는 꼭 초록색을 사는 것이 버릇

마스킹액

런던에서 뭘 그렇게
많이 샀는지 아직도
계속되는 쇼핑 리스트.
그림도구를 이제야 꺼내 본다.
한국과 가격 차이도 별로 없고
특별히 새로운 물건도 없어서
그냥 편하게 아무거나 샀다.
마스킹액 같은 건 한국에도
파는 건데 필요해서 그냥 샀음.
그래도 어디에서건 화방
구경은 너무 재밌다.
숙소 근처에 큰 화방이
있어서 참 좋았다.

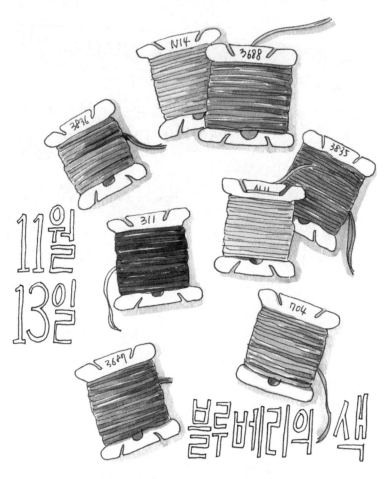

11월
13일

블루베리의 색

지난 여름, 집에서 키우던 블루베리를 보고 그린
그림이 있는데(6월 18일 일기 참고)
그 그림을 도안으로 동생이 자수를 하겠다고 실을 잔뜩 샀다.
모아 놓고 보니 색 조합이 너무 조화롭다. 분홍, 남색, 연두, 보라
등등 보색에 가까운 색들이 막 모인 것 같은데 묘하게 어울린다.
블루베리를 키워 보지 않았으면 평생 몰랐을 색들의 모임.
늘 자연에서 많은 것을 배우고 얻는다.

핸드폰을 바꿨다.
약정은 늘 2년으로 하는데
2년을 채운 적은 거의 없는 듯.
전자제품은 이상하게도
갑자기 사고 싶어질 때
곧바로 사지 않고는
견딜 수가 없다. 이번에는
1년 6개월 만에 바꿨다.
6개월은 기계값을
두 배로 내야 한다는
뜻입니다. 갑자기 사고
싶어지는 건 거의 최신
기종일 확률이 높음.
그래서 저는 늘 핸드폰을
가장 비쌀 때 삽니다.
조금만 기다리면 가격이
어느 정도 내려갈 텐데
한번 사고 싶다는
생각이 들면 조금도
기다릴 수가 없다.
그래도 이왕 산 거
알차게 쓰면 된다고
합리화해 봅니다.
이번에는 꼭 2년
채울 거야 진짜로…

핸드폰을 바꿨다 11월 14일

5:59

Hello

Swipe up to open

새 핸드폰
켤 때
제일 설레는
순간. HELLO!

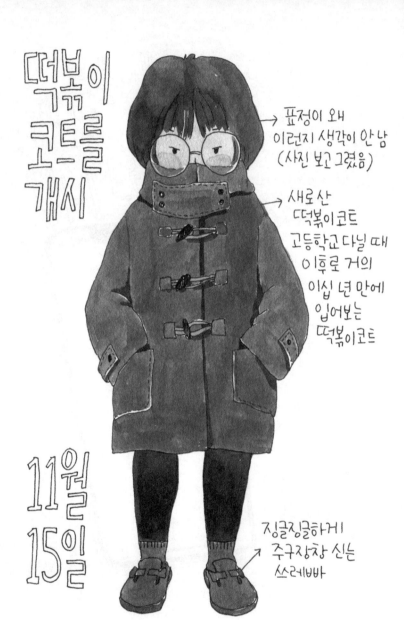

떡볶이
코트를
개시

표정이 왜
이런지 생각이 안남
(사진 보고 그렸음)

새로 산
떡볶이코트
고등학교 다닐 때
이후로 거의
이십 년 만에
입어보는
떡볶이코트

11월
15일

징글징글하게
주구장창 신는
쓰레빠

틈틈이 열심히 하고 있는 게임, 심즈4.

한참 열심히 하다가 정신 차려 보니 현실의 나와 너무 닮아 있는

게임 속의 나⋯ 큰 침대에서 이불을 머리끝까지 뒤집어쓰고 자는 것도,

침대 옆 스탠드는 모양까지 비슷한 걸로 두었고

화분에 러그까지 똑같다. 고양이만 빼고.

나만 고양이 없어. 게임 속에서도

일하고 식물에 물 주고 밥 먹고

자는 것밖에 안 함.

게임 왜 하는 건지 모르겠네.

11월 16일

The SIMS 4™

여기서 자고있음 →

→ 스탠드

화분 →

← 고양이

← 러그

우드합판보드

세상에는 귀여운
물건이 너무 많아!
우드합판보드라는
것을 샀다.
바이냉 작가님의
브랜드 <가까이숲>
에서 구입했다.
나무 합판+금속 집게
의 조합인데 그림을
고정해 놓기 좋을 것
같아서 얼른 구입.
요즘 나무 재질
소품이 너무 좋다.
포장도 너무 예쁘고
아기자기해서
좋았다.
작은 동화책과 모빌도
같이 샀는데 너무 따뜻하고
귀여워서 엄청나게 행복해졌다.
다시 한 번 말하지만,
세상에는 귀여운 물건이 너무 많아!
작고 소중한 나의 것들.

모과가 하나 생겨서 좋아하는 나무접시에 올려놓고 책상 위를
굴러다니는 잎사귀도 얹어 놓고 보니 꼭 정물화 느낌이 난다.
고흐가 그렸을 것 같기도 하고 세잔이 그렸을 것 같기도 한 정물들.
정물화로 입시 준비하던 고등학교 때도 생각났다.
그때는 연필로만 그렸으니 이제는 물감으로
정물화를 그려 봐야지.

모과
(향이 좋음)

좋아하는
나무접시

국화꽃
잎사귀

11월 18일

정물화같은
풍경

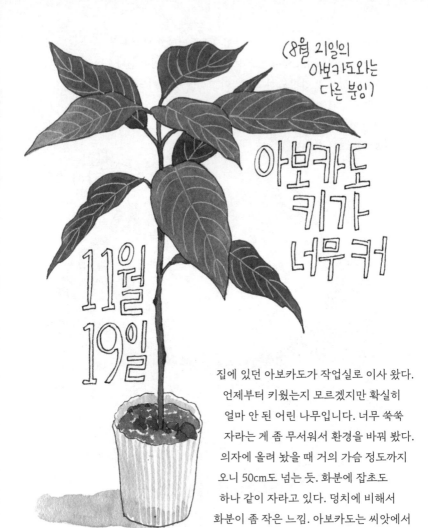

(8월 21일의
아보카도와는
다른 분잉)

아보카도
키가
너무 커

11월
19일

집에 있던 아보카도가 작업실로 이사 왔다.
언제부터 키웠는지 모르겠지만 확실히
얼마 안 된 어린 나무입니다. 너무 쑥쑥
자라는 게 좀 무서워서 환경을 바꿔 봤다.
의자에 올려 놨을 때 거의 가슴 정도까지
오니 50cm도 넘는 듯. 화분에 잡초도
하나 같이 자라고 있다. 덩치에 비해서
화분이 좀 작은 느낌. 아보카도는 씨앗에서
싹이 나기까지는 시간이 좀 걸리는데, 한번 싹이 나면
줄기가 너무 신나게 자라나서 가끔 좀 무서울 때가 있음.
천장 뚫어 버릴 것 같은 패기가 느껴진다.

미드 프렌즈 11월
F·R·I·E·N·D·S 20일

요즘 다시 보고 있는 미드 <프렌즈>.
옛날에는 PMP에 담아 가지고 다니면서 통학할 때 봤었다.
학교까지 왕복 두 시간 반이니 하루에 6~7편은 거뜬히 볼 수 있었다.
이제는 넷플릭스에서 볼 수 있으니 참 좋은 세상입니다.
10시즌쯤 보다 보면 너무 정이 들어서 마지막 회가 다가오면
내 친구들 같고 아쉽고 눈물 나고 그런 것이다.
그래서 저는 아직도 프렌즈 10시즌 마지막 회를
보지 못했습니다. 전 시즌을 다섯 번도 넘게 돌려 봐서
매 에피소드 첫 시작 장면만 봐도 전체 내용을 유추할 수 있지만
마지막 에피소드는 아직도 보지 못했다.
비슷한 맥락으로 <윌 앤 그레이스>라는 미드도 마지막 회를
못 보고 있다가 세 번의 전 시즌 복습 후에 성공했다.
너무 아쉽고 슬펐지만 그래도 참 좋았다.
프렌즈도 곧 시도해 보도록 하겠습니다.
둘 다 뉴욕 배경 드라마라 계속 보다 보면 뉴욕이
내 마음의 고향 같은 느낌. 실제로는 한 번도 못 가봤고
영어는 한마디도 못하지만!
아, 그래도 전생의 고향쯤은 될 거야.

11월
21일

그리기
위해
산

탄산수

예쁜 병을 보면 꼭
그려 보고 싶어서 산다.
예전부터 패키지 디자인
예쁘면 정신을 못 차림.
패키지디자이너가
꿈이었어요, 아주 옛날에.
최근 들어 패키지
디자인을 해봤는데
생각보다 스트레스가
많고 결정적으로
소질이 없음(슬픔).
그림은 훨씬 재밌고
스트레스도 적다.
이렇게 재밌는 일이
내 직업이라니?
꿈이라면 깨지 않게
해주세요.
쓸데없는 말이
길었지만 오로지
디자인이 예뻐서
그려 보려고 산 탄산수.
그리는 동안 내내 신나고
즐거웠다.

런던 큐가든 식물원 앞에서 봤던 아이스크림 트럭.
주차해 놓은 모습이 귀여워서 사진 찍어 왔다.
큐가든이 있던 리치몬드 지역은 북적거리던
런던 중심지와는 다르게 한적해서 참 좋았다.
다음에 또 런던에 오게 된다면 꼭 이쪽에 묵으면서
한량같이 동네를 거닐고 싶구나.

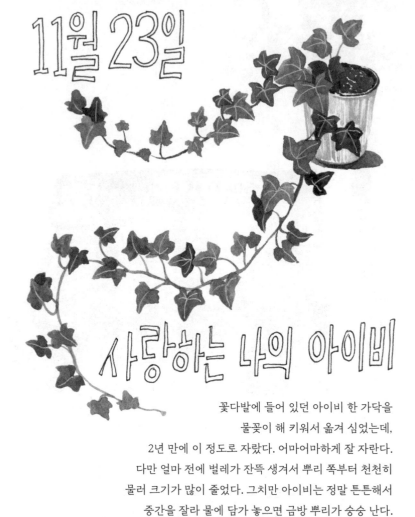

11월 23일

사랑하는 나의 아이비

꽃다발에 들어 있던 아이비 한 가닥을
물꽂이 해 키워서 옮겨 심었는데,
2년 만에 이 정도로 자랐다. 어마어마하게 잘 자란다.
다만 얼마 전에 벌레가 잔뜩 생겨서 뿌리 쪽부터 천천히
물러 크기가 많이 줄었다. 그치만 아이비는 정말 튼튼해서
중간을 잘라 물에 담가 놓으면 금방 뿌리가 숭숭 난다.
딱 한 가닥을 키워 크게 만든 거라 애착도 큼.
식물 키우는 재미를 알게 해준 친구입니다. 오래오래 같이 살자.

운명적 지류보관함을 찾아서

그림을 그리면서 생긴 꿈이 있는데(참 꿈도 많음)
정말 멋들어진 지류 보관함을 갖는 것이다. 사실 그렇게 큰 그림은
잘 안 그리지만 어쨌든 그림 그리는 사람의 로망 아니겠습니까.
위에 그린 것은 런던 테이트모던에서 본 건데, 파는 것도 아니었을뿐더러
삼천오백만 원쯤 될 듯한 완벽한 만듦새라 물어보지도 못했다.
언젠가는 꼭 주문제작을 맡겨서 내 운명의 지류 보관함을
가져 버릴 것이다. 운명은 개척하는 것이니까!(?) 저런 가구의
가장 좋은 점은 그 위에 내가 좋아하는 것들을 잔뜩
올릴 수 있다는 거… 나의 맥시멀리스트적
욕망을 완벽히 충족시킵니다. 11월24일
꿈은 이루어진다 ☆

265 ✧

11월
25일

런던에서
보았던
아주 커다란
나무가
생각나는 날.

자영시
구봄르
주방ㅇ

11일
26일

제일 좋아하는 연두색물감

첫 번째 물감
제일 많이 씀
바닥이 많이 보임
거의 테두리만 남았다

두 번째 물감
바닥구멍이 꽤
큽니다

세 번째 물감
바닥이 아주 조금 보임

네 번째 물감
포장만 미리
뜯어놓은 새 거

다섯 번째 물감
포장도 안 뜯은
완전 새 거
예비용

의외로 찾기 힘든
연두색 물감. 너무 노랗지도
너무 초록색도 아닌
가장 예쁜 연두색이라
여러 개 쟁여 두고 쓴다.
피렌체에서 만들었다는
ZECCHI의 Permanent
Green Light입니다.
어쩌다 보니 다섯 개나
쟁여 두었네. 테두리만
남은 첫 번째 물감도 각 잡고
쓰면 꽤나 오래 쓸 수
있는데 답답하기도 하고
붓도 상하니까 새로운 물감을
뜯게 된다. 많이 쓰는
물감이라 여러 개 뜯어 놓고
손 닿는 대로 쓰면 좋다.
작고 어린 잎을 이 색으로
칠할 때가 제일 좋아.
제일 행복해!

11월 27일

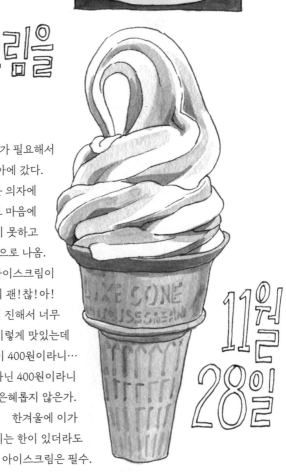

이케아에선
꼭!
아이스크림을
먹어요

의자가 필요해서
급하게 이케아에 갔다.
존재하는 모든 의자에
앉아 보고도 마음에
드는 걸 찾지 못하고
빈손으로 나옴.
슬펐지만 아이스크림이
있으니 괜!찮!아!
우유 맛이 진해서 너무
맛있다. 이렇게 맛있는데
가격이 400원이라니…
500원도 아닌 400원이라니
정말 은혜롭지 않은가.
한겨울에 이가
깨지는 한이 있더라도
아이스크림은 필수.

11월
28일

11월
29일

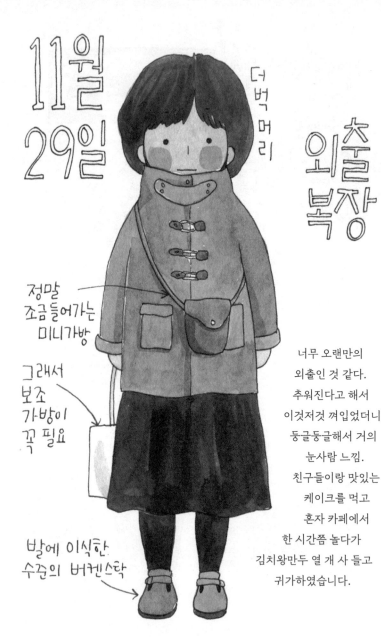

더벅머리

외출복장

정말
조금 들어가는
미니가방

그래서
보조
가방이
꼭 필요

발에 이식한
수준의 버켄스탁

너무 오랜만의
외출인 것 같다.
추워진다고 해서
이것저것 껴입었더니
둥글둥글해서 거의
눈사람 느낌.
친구들이랑 맛있는
케이크를 먹고
혼자 카페에서
한 시간쯤 놀다가
김치왕만두 열 개 사 들고
귀가하였습니다.

270

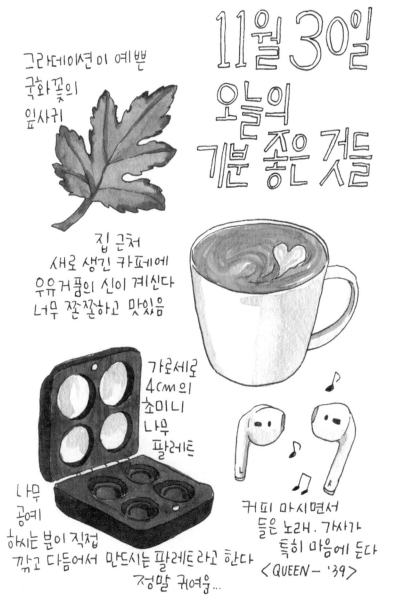

11월 30일
오늘의 기분 좋은 것들

그라데이션이 예쁜
국화꽃의
잎사귀

집 근처
새로 생긴 카페에
우유거품의 신이 계신다
너무 쫀쫀하고 맛있음

가로세로
4cm의
초미니
나무
팔레트

나무
공예
하시는 분이 직접
깎고 다듬어서 만드시는 팔레트라고 한다
정말 귀여움...

커피 마시면서
들은 노래. 가사가
특히 마음에 든다
〈QUEEN — '39〉

271 ✧

12월

작업실 의자가 등받이 없는 간이 의자뿐이라 전부터 조금씩
의자를 알아보고 있었는데, 갑자기 엊그제 손님이 오시기로 해서
그 전에 사놓으려고 며칠간 급하게 이케아 등등 오프라인 매장을 찾아
헤매었으나 결국 마음에 드는 걸 찾지 못했다. 그렇게 손님들은
간이 의자에 앉았다가 가시고,
기회를 잡은 김에 이번에는
꼭 운명의 의자를 찾기로
마음먹음. 그러다 근처
중고가구점에서 만난
운명의 의자! 크기, 색깔,
가격, 내구성까지 전부
마음에 듭니다. 급하게
아무거나 사지 않아서
다행이다. 결국에는
운명의 의자를 만나게
될 운명이었던
것이다.

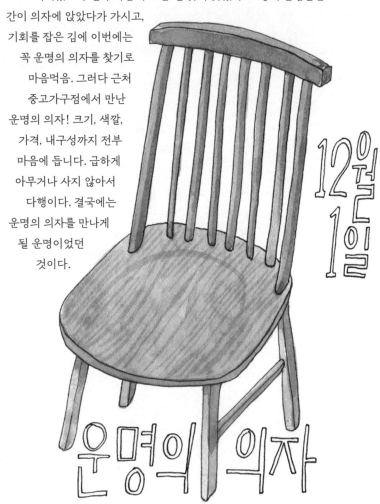

12월
1일

운명의 의자

12월 2일 일기 가방

런던에서 사 온 브릭레인북샵의 쪼꼬미한
에코백은 너무 귀엽고 소중해서 도저히 실사용을 할 수가 없다.
그래서 작업실에 두고 일기장과 일기장 꾸미는 스티커와
여러 가지 문구들을 담아 놓기로 함. 꽉 채워서 잘 보이는 곳에
딱 세워 두니 예쁘기도 하고 쓰기도 편하고 참 좋군요.

볼펜

수정테이프처럼 쓰는
양면테이프. 완전 편함

2018년 12월부터 있어서
개시한 2019 다이어리

???
왜 들어 있는지 모를
사탕들

스티커들을 잔뜩 넣어둔 파우치
압화세트 여러 개.
일기장 압화로 꾸미면 너무 예쁩니다

선물 받은 화구들

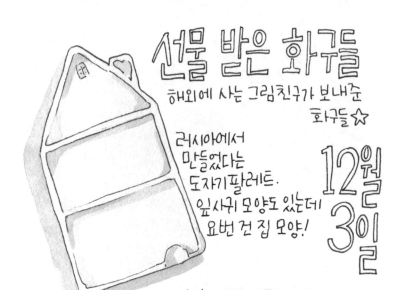

해외에 사는 그림친구가 보내준
화구들☆

러시아에서
만들었다는
도자기팔레트.
잎사귀 모양도 있는데
요번 건 집 모양!

12월
3일

시넬리에
오일파스텔 테스트팩
오일파스텔 처음 써보는 사람을
위한 6색 세트. 써보고 싶었
는데 신난다! 곧 써봐야지

가로세로 5센치 정도 되는
미니 스케치북. 너무 귀엽다
휴대하고 다니면서 작은 그림
가볍게 채우기 좋을 듯 ☺

 # 라쪼콩드

오랜만에 라쪼콩드.
겨울이 아름다운 것은 딸기케이크가 있기 때문이야.
오랜만에 뵙는 딸기케이크가 너무 예뻐서
친구들과 돌아가며 사진 수십 장씩 찍었더니
라쪼콩드 사장님이 조용히 다가와서
영자 신문을 깔아 주고 가셨다.
사진용 영자 신문도 준비되어 있는
라쪼콩드… (사랑합니다)

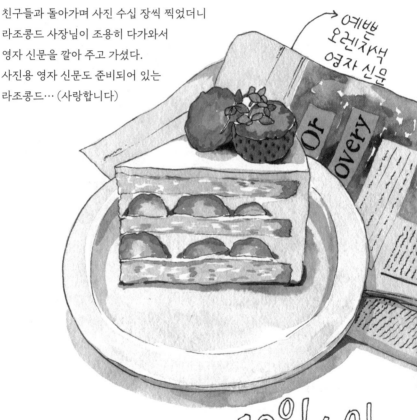

예쁜
오렌지색
영자 신문

12월 4일

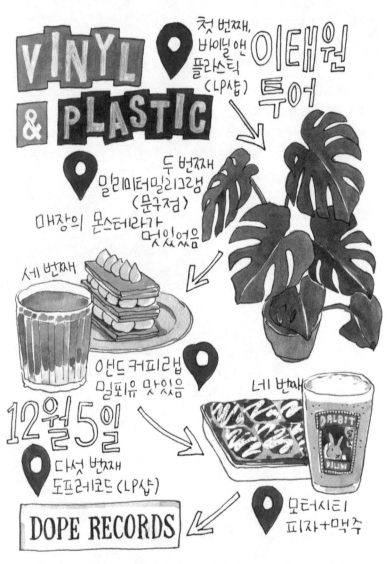

첫 번째,
바이널 앤
플라스틱
(LP샵)

이태원
투어

두 번째
밀리미터밀리그램
(문구점)

매장의 몬스테라가
멋있었음

세 번째

앤드 커피랩
밀푀유 맛있음

12월5일

다섯 번째
도프레코드 (LP샵)

네 번째

모터시티
피자+맥주

VINYL & PLASTIC

DOPE RECORDS

외출을 자주 하지 않으니 한번 나왔을 때 가보고 싶었던 곳
먹고 싶었던 것을 모두 해결해야 한다. 어쩌다 보니 이태원 투어.

어제 이태원에 갔던 건 퀸 LP를 사기 위함이었는데 <보헤미안 랩소디>가
흥하면서(나도 그래서 간 거지만) 퀸 LP가 씨가 말라 버렸다. LP샵 한 군데를
더 찾아갔는데 거기에도 없길래 <러브, 사이먼> LP만 사서 터덜터덜 돌아왔다.
원래 OST가 유명한 영화였나 본데 영화를 못 봐서 LP도 못 사고 있었음.
하지만 런던 가는 비행기에서 드디어 영화를 봤으니 이제 OST 살 수 있어!
너무 풋풋하고 상큼하고 귀여운 영화였다. 노래도 한 곡 버릴 것
없이 다 좋다. 제일 좋은 건 트로이 시반의
<Strawberries & Cigarettes>.

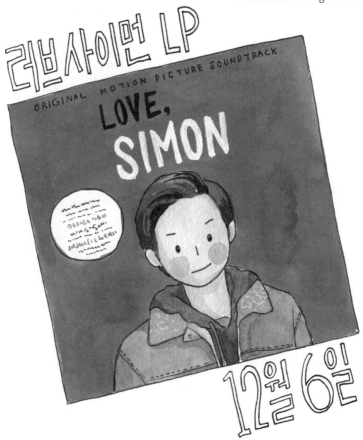

기요미 팔레트 채우기 12월 7일

11월 30일 일기에도 등장했던 초미니 팔레트.
네 칸밖에 안 되니까
신중하게 색을 골라야 한다.
이 색과 저 색을 섞으면
무슨 색이 되고, 기본
삼원색이 무엇이고 등등
머리 빠지게 계산해
보다가 에라 모르겠다 하고
좋아하는 녹색만
네 가지 넣어 버렸다.
이 팔레트만 있으면
그 어떤 풀도 다
그릴 수 있다는
것이에요.

이자로 ISARO
ISARO GREEN
LIGHT
이자로 그린라이트

시넬리에
SENNELIER
SAP GREEN
샙 그린

미젤로 MIJELLO SHADOW GREEN
새도우 그린

미젤로 MIJELLO
VAN DYKE GREEN
반다이크 그린

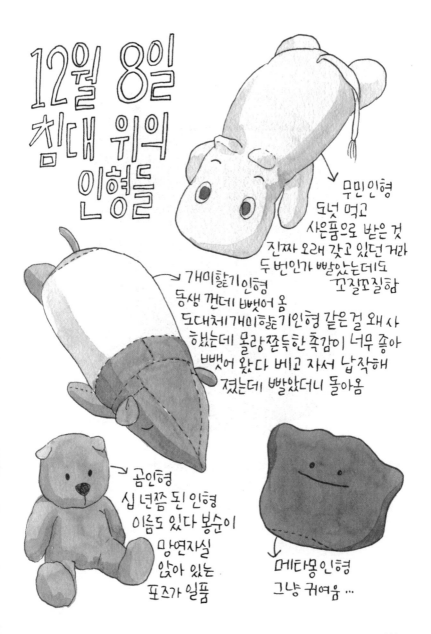

12월 8일
침대 위의 인형들

무민인형
도넛 먹고
사은품으로 받은 것
진짜 오래 갖고 있던 거라
두 번인가 빨았는데도
꼬질꼬질함

개미핥기인형
동생 껀데 뻬앗어 옴
도대체 개미핥기인형 같은 걸 왜 사
했는데 몰랑쫀득한 촉감이 너무 좋아
뻬앗어 왔다 베고 자서 납작해
졌는데 빨았더니 돌아옴

곰인형
십 년쯤 된 인형
이름도 있다 봉순이
망연자실
앉아 있는
포즈가 일품

메타몽인형
그냥 귀여움 …

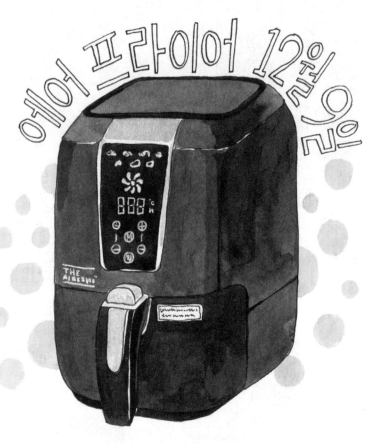

드디어 우리 집에도 에어프라이어가~~

한창 유행할 때 살까 말까 고민만 하다가 이제야 뒷북으로 구입.
뒷북인데도 줄 서서 산 건 비밀. 아침 여덟 시 꼭두새벽(내 기준)
일어나서 삼십 분 줄 서서 사 왔다. 사 오자마자 삼겹살 구워 봤는데
겉은 바삭하고 속은 촉촉하고 난리 남. 왜 이제 산 걸까요.
에어프라이어 없이 살아온 지난날이 원통하다. 이제 모든 것을
여기에 굽기로 합니다. 닭날개, 감자튀김, 돈가스 등등등.

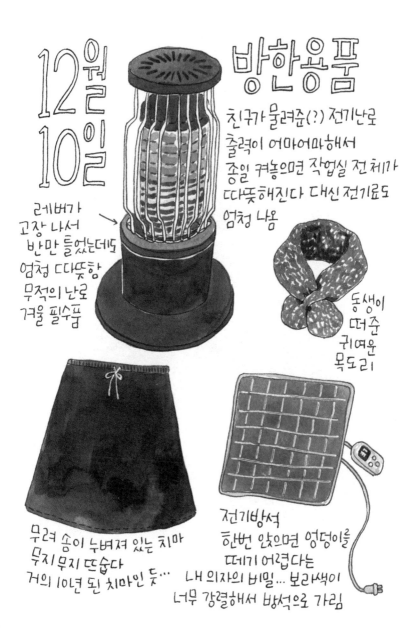

12월 10일

방한용품

레버가
고장 나서
반만 틀었는데도
엄청 따뜻함
무적의 난로
겨울 필수품

친구가 물려준(?) 전기난로
출력이 어마어마해서
종일 켜놓으면 작업실 전체가
따뜻해진다 대신 전기료도
엄청 나옴

동생이
떠준
귀여운
목도리

무려 솜이 누벼져 있는 치마
무지무지 뜨숩다
거의 10년 된 치마인 듯...

전기방석
한번 앉으면 엉덩이를
떼기 어렵다는
내 의자의 비밀... 보라색이
너무 강렬해서 방석으로 가림

귀여운 도넛을 남냠

12월
11일

똥그랗고 노랗고 엄청 귀여운 도넛을 먹었다.
안에는 바나나 맛 크림이 들어 있다.
맛은 그냥 그랬지만 괜찮아. 역시 귀여운 게 최고니까.
좋아하는 하트접시에 담아 줬더니 너무 웃기고 좋다.
하트의 이름은 순이입니다.
사실 샐리의 저 눈빛이 마음에 들어서 이 도넛을 샀다.
새카매서 텅 빈 것 같으면서도 약간 광기 어린 저 눈빛…

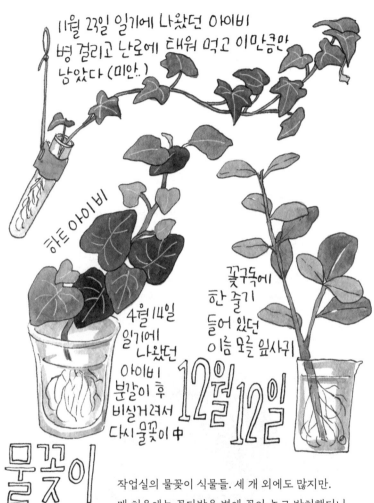

11월 22일 일기에 나왔던 아이비
병 걸리고 난로에 태워 먹고 이만큼만
남았다 (미안..)

하트 아이비

4월 14일
일기에
나왔던
아이비
분갈이 후
비실거려서
다시 물꽂이 中

꽃구독에
한 줄기
들어 있던
이름 모를 잎사귀

12월 12일

물꽂이
식물들

작업실의 물꽂이 식물들. 세 개 외에도 많지만.
맨 처음에는 꽃다발을 병에 꽂아 놓고 방치했더니
뿌리가 생겨서 놀랐었는데 이제는 일부러
물꽂이를 합니다. 실시간으로 자라는 게
보여서 신기하고 기특하다. 너무 재밌는 물꽂이 ☆

285 ✧

슬럼프 입니다

긴 슬럼프에 빠져 있습니다.

일러스트레이션페어가 끝나고 일주일 정도를 쉬었는데

그때 이후로 일하는 패턴이 돌아오지 않고 있다.

코앞에 닥친 일은 꾸역꾸역 하는데 그 외의 시간에는 아무것도 하기 싫고

눕고만 싶고… 새로운 그림을 그리고 이것저것 하고 싶은 게 많은,

생산적이고 창의적인 상태여야 하는데 무기력하기만 하다.

좋아하는 초록색으로 그림도 그려 보고 푹 쉬어도 보았지만

일시적 효과만 있고 금방 또 축 늘어진다.

며칠 이러다 말겠지 했는데 생각보다 길어지고 있어서 걱정입니다.

체력이 떨어져서 그런가, 운동이라도 해봐야겠어!

슬럼프 극복도 혼자 해야 하는 외로운 프리랜서 ~~

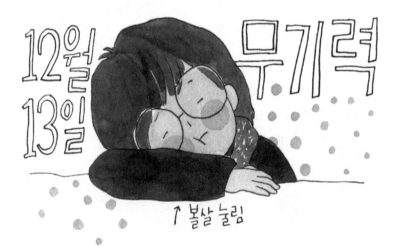

↑ 볼살 늘림

Instagram

사진

좋아요 37개

dang_go 만날 이런거나 그리면서 살고 싶어라~

2014년 4월 13일

12월14일
옛날
그 마음

긴 슬럼프와
안 좋은 일이 겹쳐
매우 좌절하고 있던 요즘.
4년 전 인스타그램 게시물에
댓글 알림이 뾰로롱,
하고 왔다. 옛날 그림이
어땠는지 궁금해서 4년 전
게시물까지 거슬러 오셨다며,
꿈을 이루신 것 같아서 좋아 보인다는
예쁜 댓글까지 달아 주심. (감동의 눈물)
그림이 직업이 되기 전에 어설픈 꽃그림을 그려 놓고
맨날 이런 예쁜 거 그리면서 살고 싶다~~ 했던 건데,
어쩌다 보니 정말 그렇게 되었습니다.
북마크 해두고 지금처럼 또 슬럼프가 왔을 때 다시
이 글을 보며 옛날 그 마음을 생각해야지.

12월 15일 소맥이 좋아

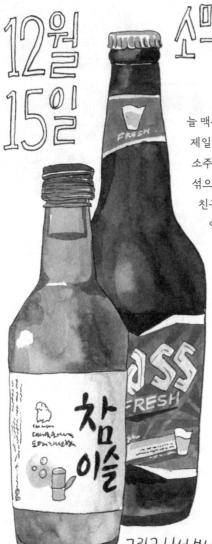

늘 맥주를 그리지만 사실
제일 좋아하는 술은 소맥!
소주도 좋고 맥주도 좋은데
섞으면 더 좋아 버려…
친구들과 소맥을 먹기 위해 만났다.
안주는 곱창 대창입니다.
안주도 중요하지만
오늘의 메인은 소맥입니다.
소맥을 잔뜩 마시기 위해
술 마시기 전에 다 같이
숙취해소제도 먹었다.
소맥의 참맛은
안주가 나오기 전에
한잔 말아서 빈속에 원샷으로
마셔 주는 것입니다.
식도부터 위까지 훑어
내려가는 그 맛.
왜 만성 식도염을 달고
사는지 깨닫는 순간…

그리고 나서 보니
소주는 수채화랑 참 잘 어울리는 술이었다!

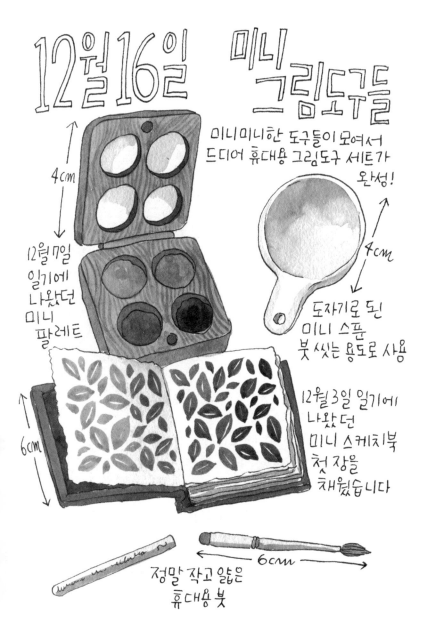

12월16일 미니 그림도구들

미니미니한 도구들이 모여서
드디어 휴대용 그림도구 세트가
완성!

4cm

12월 7일
일기에
나왔던
미니
팔레트

4cm

도자기로 된
미니 스푼
붓 씻는 용도로 사용

6cm

12월 3일 일기에
나왔던
미니 스케치북
첫 장을
채웠습니다

6cm

정말 작고 얇은
휴대용 붓

연말이라 그런지 선물을 많이 받고 있다. 행복한 12월.
내 취향을 잘 아는 사람들이 주는 선물을 받는 건
정말 행복한 일이다. :)

귀여운 선물들 12월 17일

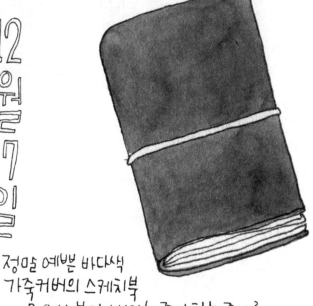

정말 예쁜 바다색
가죽커버의 스케치북
선물 주신 분이 내지는 좋아하는 종이를
직접 바인딩해서 보내주시고
가죽커버는 가죽공방에
주문제작 해주셨다고 한다
손 때 묻을 때까지 오래오래 써야지
〈바다노트〉라고 이름도 붙여줬다

빨대에 감은 마스킹테이프
여행 가서 사 온 마스킹테이프를
나누어 주신 건데 빨대에 쪼르르
감아놓으니 너무 귀엽다.. ♡

복실
복실

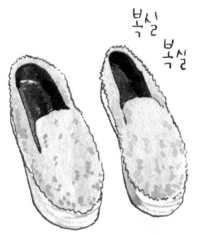

완전 귀여운 털신발
두리뭉수리한 모양의 신발을
좋아하는데 딱임
심지어 따뜻해...!
신고 조금 지나면 발등이 따끈따끈해진다.
굽이 있어서 키 커지는 것도 좋고
무겁지 않아서 좋다. 무엇보다도 귀여워.

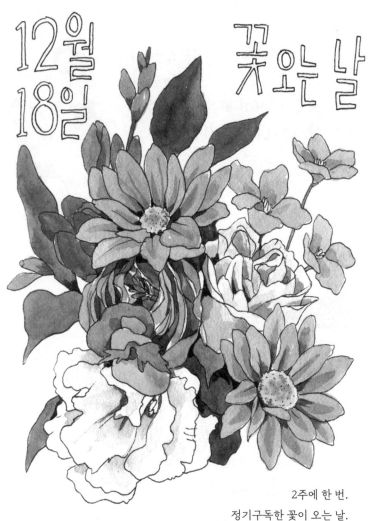

12월
18일

꽃오는 날

2주에 한 번.
정기구독한 꽃이 오는 날.
겨울에는 꽃이 오래가서 좋다.
소국은 특히 오래가는 꽃이라
한 달은 볼 수 있을 듯. ☺

12월 19일

서울우유 리어카

술 한잔하고 들어가는 길에
발견한 귀여운 서울우유 리어카.
얼큰하게 취하니까 별게 다
귀여워 보여.

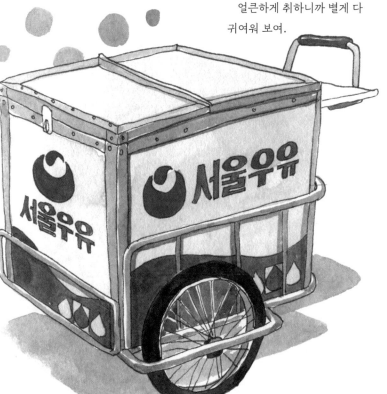

12월 20일

새파란 겨울하늘.
추운 건 싫지만 겨울이 좋은 건
미세먼지 없는 파란 하늘을 볼 수 있기 때문.
꽃봉오리가 하얗게 매달린 저 나무는 분명히
봄여름에 봤던 나무인데 무슨 꽃이 피었던지
기억이 안 난다. 궁금해.

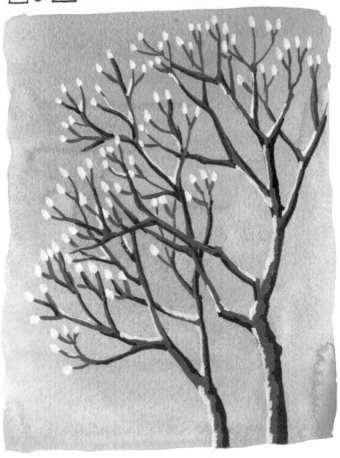

12월 21일 머그컵들

뭘 넣어서 마시기엔 크기가
애매해서 잘 안 쓰지만 디자인이
예뻐서 사게 되는 머그컵.
이렇게 연필꽂이만 늘어가고…

↑ 홍콩 페이지원 서점에서 산
펭귄북스 머그. 서점은 없어
졌다. 사오자마자 이가
나갔음. 이상하게도 이 무늬의
뒤편으로 손잡이가 있다. WHY.

← 인터넷서점 사은품 머그.
소설 마션의 첫 문장이 써 있다

미드 트루디텍티브에
주구장창 나오는 ────→
"빅 허그 머그"
좋아하는 드라마라서
공구로 구입했음

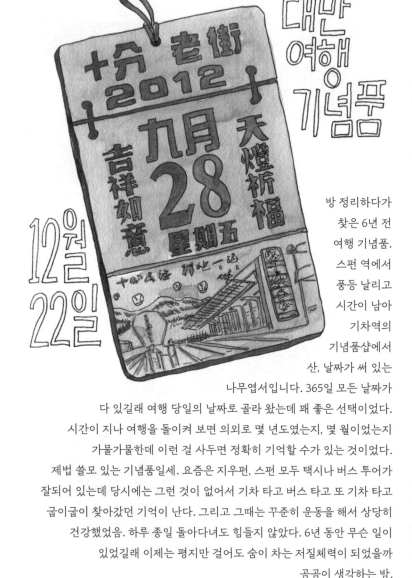

방 정리하다가
찾은 6년 전
여행 기념품.
스펀 역에서
풍등 날리고
시간이 남아
기차역의
기념품샵에서
산, 날짜가 써 있는
나무엽서입니다. 365일 모든 날짜가
다 있길래 여행 당일의 날짜로 골라 왔는데 꽤 좋은 선택이었다.
시간이 지나 여행을 돌이켜 보면 의외로 몇 년도였는지, 몇 월이었는지
가물가물한데 이런 걸 사두면 정확히 기억할 수가 있는 것이었다.
제법 쓸모 있는 기념품일세. 요즘은 지우펀, 스펀 모두 택시나 버스 투어가
잘되어 있는데 당시에는 그런 것이 없어서 기차 타고 버스 타고 또 기차 타고
굽이굽이 찾아갔던 기억이 난다. 그리고 그때는 꾸준히 운동을 해서 상당히
건강했었음. 하루 종일 돌아다녀도 힘들지 않았다. 6년 동안 무슨 일이
있었길래 이제는 평지만 걸어도 숨이 차는 저질체력이 되었을까
곰곰이 생각하는 밤.

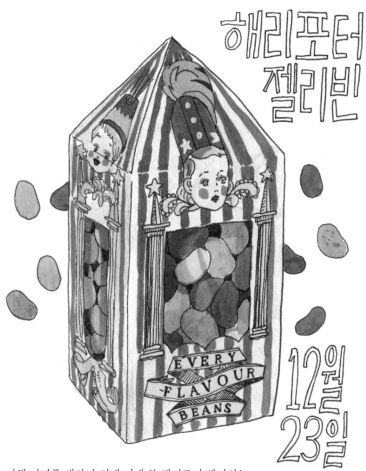

해리포터
젤리빈

12월
23일

여행 기념품 생각난 김에 꺼내 본 해리포터 젤리빈!

사 온 지 3~4년 정도 되어서 유통기한은 진작에 지났겠지만 상관없어.

안 먹을 거니까! 소설에 나오는 대로 귀지 맛, 토 맛,

썩은 계란 맛 같은 것들이 섞여 있다고 한다.

하지만 저는 그저 패키지가 예뻐서 산 것일 뿐.

해리포터 소설도 안 읽었고 영화도 몇 편밖에 안 봤다.

해리포터 별로 안 좋아해도 예쁜 거 사는 건 재밌잖아요.

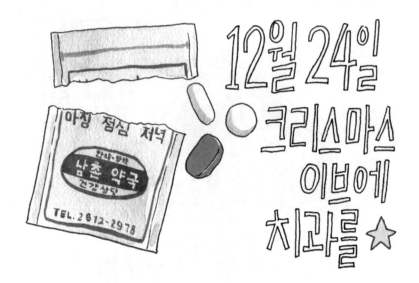

12월 24일 크리스마스 이브에 치과를 ☆

최근에 왼쪽 이가 아파서 그쪽을 피해 음식을 먹었는데
지난밤 치통이 갑자기 너무 심해져서 잠을 다 설치고 일찍 일어나
오픈 시간에 맞추어 치과에 다녀왔다.
너무 아파서 이것은 필시 최소
신경치료다, 임플란트는 아닐까,
호달달 하며 갔는데 다행히
간단한 잇몸병인 듯하다
해서 약 처방만 받고 신나서
영화 보고 옴. 영화 보고 영화관
아래에 있는 카페에서
커피도 마시고 약도 먹으니
치통이 사라졌다. 아아 아름다운
크리스마스 이브입니다.
세상은 아직 살 만해 ☆

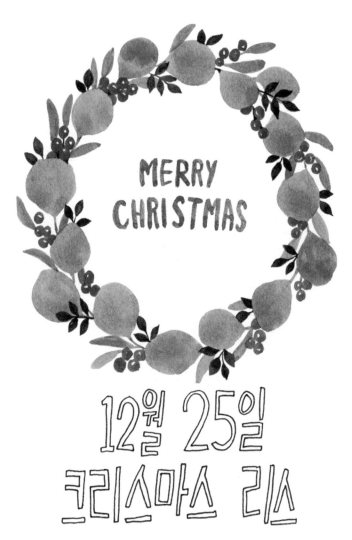

MERRY CHRISTMAS

12월 25일 크리스마스 리스

조용히 크리스마스 리스를 그리며 지나가는 크리스마스.
크리스마스에는 늘 리스를 그립니다.
내년 내후년 그리고 그 후로도 계속 크리스마스마다
리스를 그리고 싶어라.

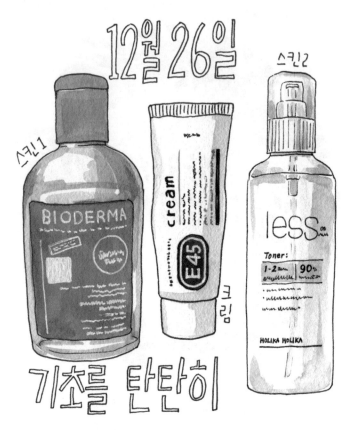

12월 26일

스킨1

스킨2

크림

기초를 탄탄히

평소에 기초 화장품은 로션 하나만 발랐었는데(귀찮아서)
최근 너무 건조하다 못해서 여드름까지 생겼다.
극도로 건조하면 트러블이 생기기도 하는 듯. 그래서 기초를 열심히
해주기로 마음먹었다. 스킨1을 화장솜에 듬뿍 묻혀서 두들겨 줍니다.
화장솜의 스킨이 마를 때까지. 그다음에 스킨2를 바르고 또 두들김.
흡수되면 스킨2 또 바르고 두들김. 이 과정을 서너 번 반복.
그다음에 크림 바르면 끝. 악건성은 매일 이렇게 해야 한다니
믿을 수가 없다. 하지만 많이 좋아졌다. 매번 20분씩 걸린다는 사실.
매일 총 40분씩 낭비되는 악건성의 인생. 그래도 열심히 합시다.

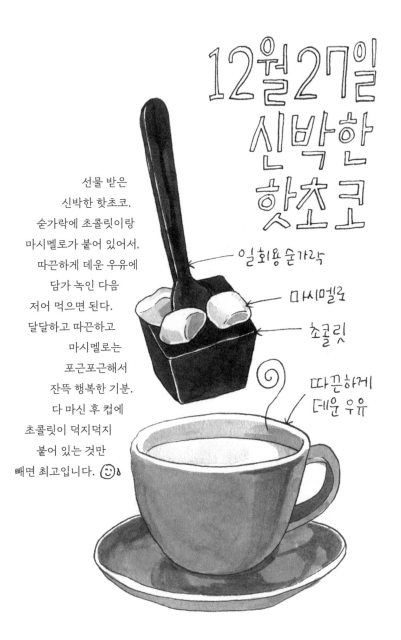

12월 27일
신박한
핫초코

선물 받은
신박한 핫초코.
숟가락에 초콜릿이랑
마시멜로가 붙어 있어서,
따끈하게 데운 우유에
담가 녹인 다음
저어 먹으면 된다.
달달하고 따끈하고
마시멜로는
포근포근해서
잔뜩 행복한 기분.
다 마신 후 컵에
초콜릿이 덕지덕지
붙어 있는 것만
빼면 최고입니다. ☺◖

일회용 숟가락

마시멜로

초콜릿

따끈하게
데운 우유

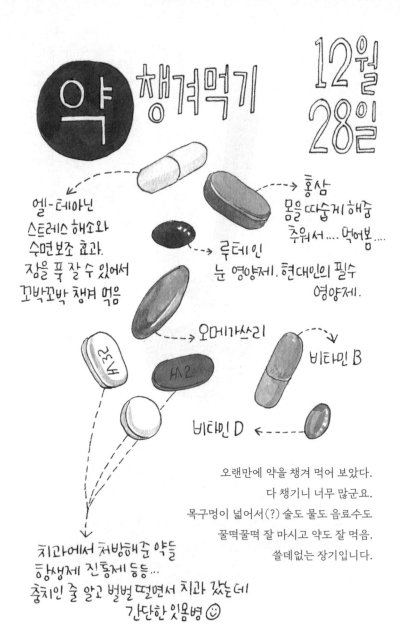

약 챙겨먹기

12월 28일

엘-테아닌
스트레스 해소와
수면보조 효과.
잠을 푹 잘 수 있어서
꼬박꼬박 챙겨 먹음

홍삼
몸을 따습게 해줌
추워서.... 먹어봄....

루테인
눈 영양제. 현대인의 필수
영양제.

오메가쓰리

비타민 B

비타민 D

오랜만에 약을 챙겨 먹어 보았다.
다 챙기니 너무 많군요.
목구멍이 넓어서(?) 술도 물도 음료수도
꿀떡꿀떡 잘 마시고 약도 잘 먹음.
쓸데없는 장기입니다.

치과에서 처방해준 약들
항생제 진통제 등등...
충치인 줄 알고 벌벌 떨면서 치과 갔는데
간단한 잇몸병 ☺

12월 29일 겨울풍경

너무 춥지만 산책은 포기할 수 없어.
여름처럼 예쁘진 않지만
나름의 운치가 있는 겨울풍경.

셀프새해선물
12월30일

지잉

사진 뒷면이
스티커임!

코닥 미니샷 포토 프린터
전부터 갖고 싶었던 포토프린터 드디어 샵
다이어리 쓸 때 잘쓸 듯.
노란색과 흰색 중에 고민하다가
코닥은 역시 노란색이지! 하며
노란색으로 구압.

퀸 LP
사람들이
다 사 가서
씨가 말랐던
퀸 LP가
대거 입고되어

1년 넘게 쓰던 팔찌
고리가 고장 나서 수리하는
김에 같이 산 반지.
꼬임 디테일이 귀여웠.

하나만 사봄
버릴 노래
하나도 없이 다 좋다

QU
NEWS OF TH

VCK | Zooey Deschanel & Joseph Gordon-Levitt | What are You
Doing New Years Eve? | HelloGiggles

12월 31일 매년 마지막날 듣는 노래

날에 맞추어 노래 듣는 것을 좋아해서
(5월 6일 일기 참고)
매년 마지막 날에 꼭 챙겨 듣는 노래.
영화 <500일의 썸머>의 배우 둘이서
기타와 우쿨렐레를 연주하며 부르는 노래인데
너무 귀엽다. 시작하기 전에, 해피 뉴 이어!
인사하는 부분이 제일 좋음.

1월

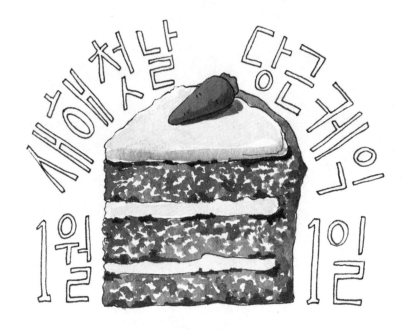

2019년 새해 첫날!
프리랜서는 아무도 챙겨 주지 않으므로
늘 종무식과 시무식을 셀프로 기념하며 케이크를
한 판 사다 먹는다. 올해는 당근케이크로 골라 보았는데요.
어제 맛있게 먹고 오늘도 남은 것을 먹었는데 작업실이
유난히 추워서 그랬는지 급체를 해버리고 말았다.
약간 속이 안 좋고 어지러워서 책상 앞에 계속 앉아 있었는데
하필 그곳이 제일 추운 자리라서 좀 지나니 온몸이 쑤시고 아파
후다닥 퇴근하여 전기장판이 있는 침대로 대피했다.
독감이 유행이라 독감이 아닐까 걱정했는데 다행히 아닌 듯.
아무튼 새해 첫날에 함부로 일하면 큰일 난다는
교훈을 얻었다. 새해 첫날에는 놉시다.

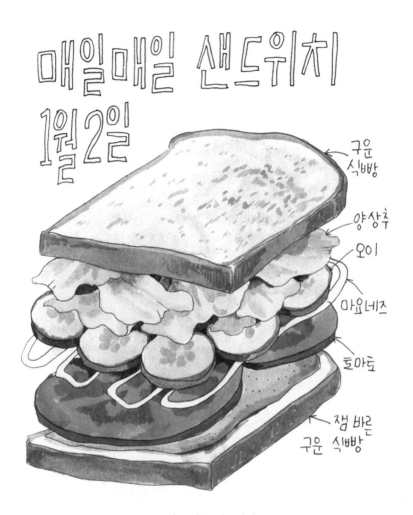

매일매일 샌드위치
1월 2일

구운
식빵

양상추

오이

마요네즈

토마토

잼 바른
구운 식빵

요즘의 주식은 샌드위치.

작업실에 토스터를 갖다 놓고 식빵도 잔뜩 쌓아 두었다.

속재료만 조금씩 가져와서 차곡차곡 쌓아 먹습니다.

중요 포인트는 양상추는 산처럼, 잼은 꼭 넣기.

단짠의 법칙은 중요하니까요.

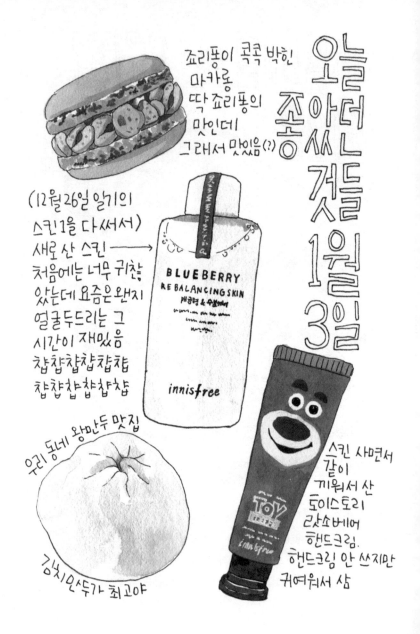

죠리퐁이 콕콕 박힌
마카롱
딱 죠리퐁의
맛인데
그래서 맛있음(?)

오늘 좋아더썼던것들 1월 3일

(12월 26일 일기의
스킨1을 다써서)
새로 산 스킨 →
처음에는 너무 귀찮
았는데 요즘은 왠지
얼굴두드리는 그
시간이 재밌음
챱챱챱챱챱챱
챱챱챱챱챱챱

BLUEBERRY
RE BALANCING SKIN
진정케어 & 수분공급

innisfree

우리 동네 왕만두 맛집

스킨 사면서
같이
끼워서 산
토이스토리
랏쏘베어
핸드크림.
핸드크림 안 쓰지만
귀여워서 삼

김치만두가 최고야

310

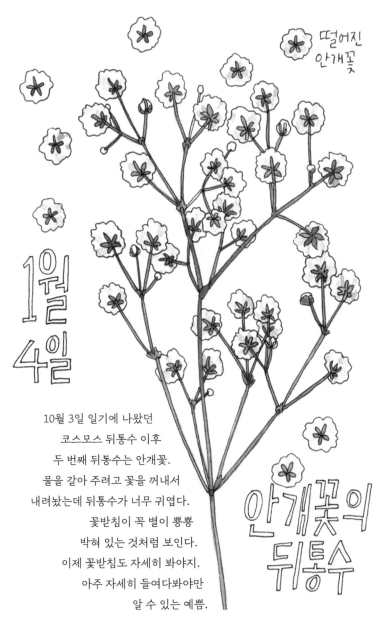

떨어진
안개꽃

1월
4일

안개꽃의
뒤통수

10월 3일 일기에 나왔던
코스모스 뒤통수 이후
두 번째 뒤통수는 안개꽃.
물을 갈아 주려고 꽃을 꺼내서
내려놨는데 뒤통수가 너무 귀엽다.
꽃받침이 꼭 별이 뿅뿅
박혀 있는 것처럼 보인다.
이제 꽃받침도 자세히 봐야지.
아주 자세히 들여다봐야만
알 수 있는 예쁨.

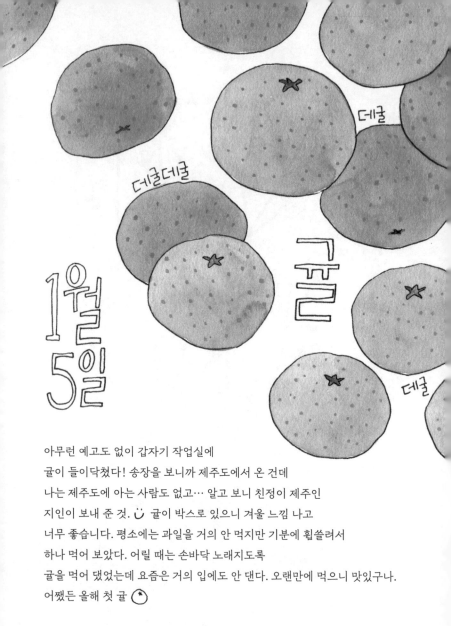

데굴

데굴더굴

1월
5일

귤

데굴

아무런 예고도 없이 갑자기 작업실에
귤이 들이닥쳤다! 송장을 보니까 제주도에서 온 건데
나는 제주도에 아는 사람도 없고… 알고 보니 친정이 제주인
지인이 보내 준 것. 😊 귤이 박스로 있으니 겨울 느낌 나고
너무 좋습니다. 평소에는 과일을 거의 안 먹지만 기분에 휩쓸려서
하나 먹어 보았다. 어릴 때는 손바닥 노래지도록
귤을 먹어 댔었는데 요즘은 거의 입에도 안 댄다. 오랜만에 먹으니 맛있구나.
어쨌든 올해 첫 귤 🍊

1월6일
방청소

진짜 오랜만에 대청소하고
방 구조도 바꾸었다.
마음에 드는 새로운 방 구조!

알파벳 조합해서
문구 설정할 수 있는 조명

DRINK
BEER

무드등

좋아하는 내 그림을
크게 인쇄해서 붙임

기초
화장품

미피
친구
인형

생선뼈 선인장
1월7일

생선뼈 선인장이 갖고 싶다.
인스타그램에서 사진을 보고
너무 갖고 싶어서 많이 찾아봤는데,
파는 곳도 별로 없고
판다고 해도 굉장히 비싼 편.
화훼시장은 작은 식물들이 거의
2~3천 원인데 얘는 2만 원이
넘으니 귀하신 분입니다.
생긴 것도 귀엽지만
이름이 귀여워서 한층 더 귀엽다.
생선뼈 선인장이라니,
소름 돋게 귀엽잖아.
영어 이름도 Fish bone cactus입니다.
언젠가는 꼭 데려와야지!

너무 아름다운 딸기파이…
감동받아서 열심히 그려 보았습니다.
맛도 아름다웠다.
나는 커스터드 크림을 좋아하는구나.
오늘 문득 깨달았다.

딸기
커스터드
파이

1월
8일

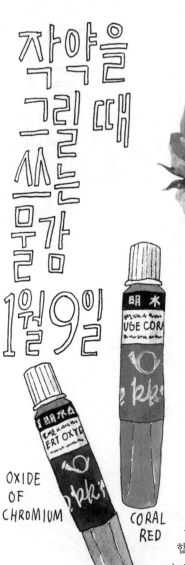

작약을 그릴 때 쓰는 물감 1월 9일

오랜만에 작약 그리기.
작약을 그릴 때 꼭 쓰는 물감은
역시 겟코소. 2년 전쯤 여행 중에
처음 찾아갔던 화방인데 그때 이곳의
아름다운 코랄색 물감을 발견해
버렸다. 그 이후로 여행 갈 때마다
꼭 들른다. 긴자 골목 어드메쯤 있는데
화방 자체가 아주 작고 아기자기함.
그냥 그곳의 분위기가 너무 좋다.
코랄색 물감은 떨어지지 않게
늘 서너 개씩 비축해 두고 있어서
꼭 갈 필요가 없는데도 그냥 가서
요것조것 만지작대다가 사 오곤
합니다. 작약 그릴 때는 평생
이 색을 쓸 것 같다.

OXIDE OF CHROMIUM

CORAL RED

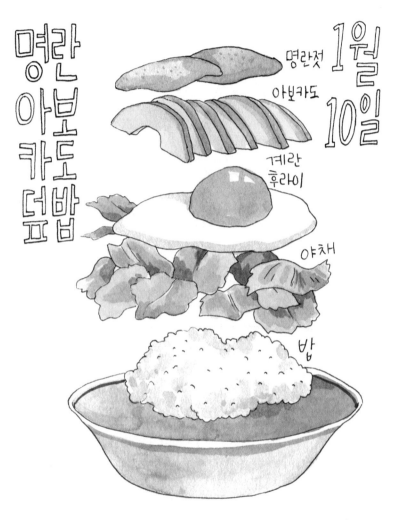

명란젓

아보카도

계란
후라이

야채

밥

명란아보카도덮밥

1월
10일

요즘 음식일기를 너무 자주 쓰는 것 같은데, 기분 탓이겠지. ☺

만들기 쉬워서 자주 해 먹는 명란아보카도덮밥.

아보카도의 느끼한 맛이 명란과 아주 잘 어울립니다.

간장이나 참기름을 둘러도 좋음. 채소는 아주 조금만 넣어도 됩니다.

건강한 음식을 먹고 있다는 착각이 들 만큼만!

317 ✧

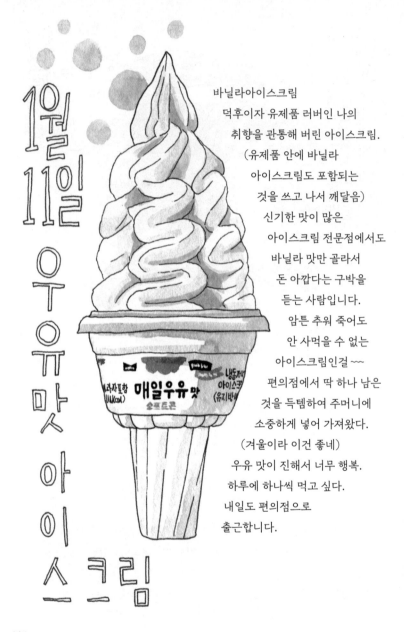

1월
11일
우유맛 아이스크림

바닐라아이스크림
덕후이자 유제품 러버인 나의
취향을 관통해 버린 아이스크림.
(유제품 안에 바닐라
아이스크림도 포함되는
것을 쓰고 나서 깨달음)
신기한 맛이 많은
아이스크림 전문점에서도
바닐라 맛만 골라서
돈 아깝다는 구박을
듣는 사람입니다.
암튼 추워 죽어도
안 사먹을 수 없는
아이스크림인걸 ~~
편의점에서 딱 하나 남은
것을 득템하여 주머니에
소중하게 넣어 가져왔다.
(겨울이라 이건 좋네)
우유 맛이 진해서 너무 행복.
하루에 하나씩 먹고 싶다.
내일도 편의점으로
출근합니다.

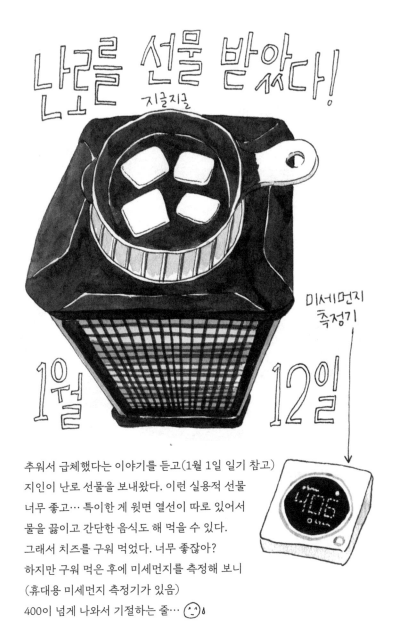

나로를 선물 받았다!

지글지글

1월

12일

미세먼지
측정기

추워서 급체했다는 이야기를 듣고(1월 1일 일기 참고)
지인이 난로 선물을 보내왔다. 이런 실용적 선물
너무 좋고… 특이한 게 윗면 열선이 따로 있어서
물을 끓이고 간단한 음식도 해 먹을 수 있다.
그래서 치즈를 구워 먹었다. 너무 좋잖아?
하지만 구워 먹은 후에 미세먼지를 측정해 보니
(휴대용 미세먼지 측정기가 있음)
400이 넘게 나와서 기절하는 줄… ☺◦

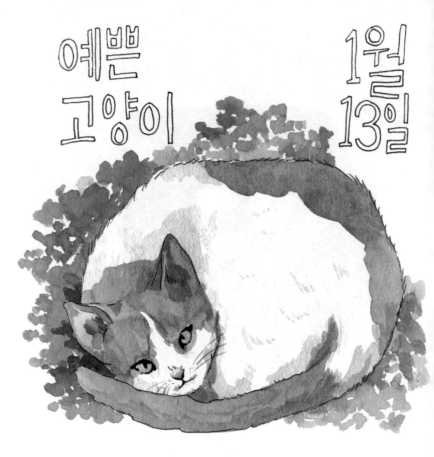

예쁜 고양이

1월 13일

커피 마시러 가는 길에 만난 어여쁜 회색 고양이.
폭신한 낙엽 위에 꼬리를 말고 누워 있었는데, 커피 마시고
돌아오는 길에도 그대로 있었다. 되게 포근해 보인다 너.
이 동네에 길고양이가 정말 많은데
이렇게 예쁜 회색 코트를 입고 계신 분은 처음 본다.
무엇보다도 챡 째려보는 눈빛이 너무 마음에 들어요.
이렇게 또 첫눈에 반해 버린 것인가 ♡

바질
페스토
1월 14일

1+1으로 사서
순식간에 한 병 비우고
두 번째 병을 따면서
쓰는 일기입니다.
바질+올리브유+잣
또는 다른 견과류를
넣고 함께 갈면 되는데
나는 꼭 사 먹음(귀찮으니까).
그냥 간단하게 크래커에 발라
먹어도 맛있고 샌드위치 만들 때
한 겹 발라 주면 엄청 맛있다.
밖에서 사 먹는
샌드위치 맛이 납니다.
그치만 제일 좋아하는
것은 반 통 정도
때려 넣고 만드는
바질페스토 파스타!
따로 더 넣을 것도 없이
페스토에만 비벼도 맛있다.
아, 샐러드 파스타에
한 스푼 정도
넣어도 맛있다.
향긋한 바질이 너무
좋은걸. ∅

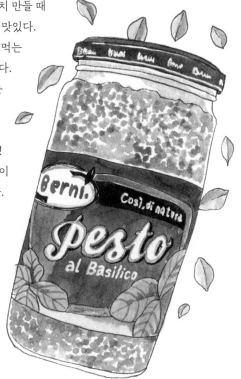

1월 15일

FORTNUM & MASON

Famous Teas
EARL GREY
CLASSIC

Keurl Cooper

Night tea

THE FINEST TEAS OF THE WORLD

1837
TWG
TEA

GRANDS CRUS PRESTIGE

SILVER MOON°
TEA

차 TEA

Rooibos

OOIBOS VANILLA

차를 그렇게 좋아하진
않지만 꾸준히 사 모으는 것은
라벨 그리는 것이 정말
재미있기 때문. :)

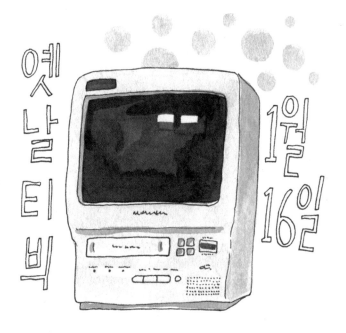

옛날 티브이

1월 16일

인스타그램에서 본 귀여운 옛날 티브이.
갖고 싶어서 그려 보았다. 비디오가게가 하나둘씩 폐점하던 시절,
문 닫기 전 비디오들을 싸게 처분할 때마다 득달같이 달려가서
사두었던 비디오가 침대 밑에 잔뜩 쌓여 있다.
방에 요런 티브이 두고 비디오 하나씩 꺼내 보면 좋을 것 같고…
티브이도 있고 비디오플레이어도 있지만 합체된
귀요미 티브이가 갖고 싶은 욕심. (•‿•)
비디오 열심히 모을 때에는 블루레이 같은 건 생각도 못하고
파일 구입해서 영화 보는 시대가 올 줄은 꿈에도 몰랐는데…
중고등학교 때 장래희망이 무려 비디오가게 주인이었습니다.
지금 생각하니까 너무 어이없다.
그 직업이 없어질 줄은 정말 몰랐단 말이에요.

좋아하는 그린 소재

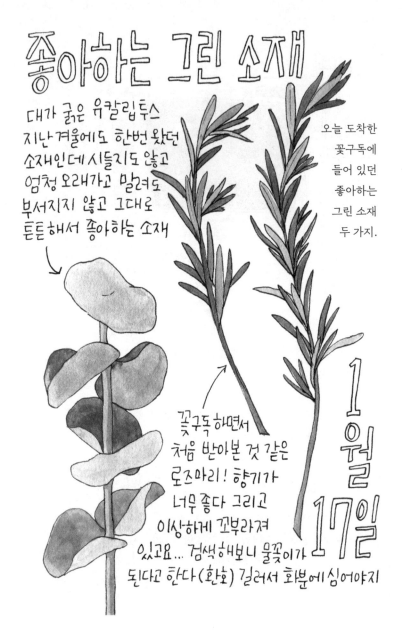

대가 굵은 유칼립투스
지난 겨울에도 한번 왔던
소재인데 시들지도 않고
엄청 오래가고 말려도
부서지지 않고 그대로
튼튼해서 좋아하는 소재

오늘 도착한
꽃구독에
들어 있던
좋아하는
그린 소재
두 가지.

꽃구독 하면서
처음 받아본 것 같은
로즈마리! 향기가
너무 좋다 그리고
이상하게 꼬부라져
있고요... 검색해보니 물꽂이가
된다고 한다 (환호) 길러서 화분에 심어야지

1월 17일

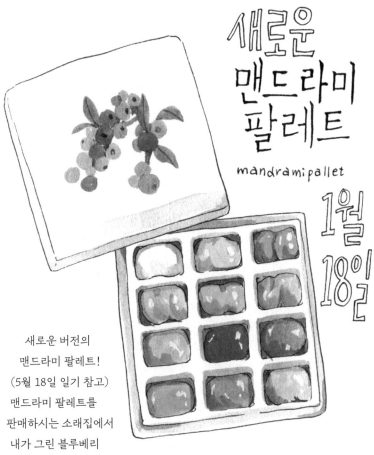

새로운
맨드라미 팔레트!
(5월 18일 일기 참고)
맨드라미 팔레트를
판매하시는 소래집에서
내가 그린 블루베리
그림을 넣어 팔레트를 만들어 주셨다. (감동의 눈물)
원화보다 채도가 살짝 낮게 나왔는데 그래서 더 예쁨.
여기에 무슨 물감을 넣어야 하나 진짜 머리 터지게 고민했는데
그냥 좋아하는 색만 넣기로 결심했다.
어두운색도 그림 그릴 때 꼭 필요하지만 다 빼고
짜놨을 때 예쁜 파스텔 톤으로만 채웠다. 너무 예뻐 대만족.

파스텔 물감들
1월 19일

어제 맨드라미 팔레트에
짜 넣었던 파스텔 톤 물감들.
파스텔 톤 물감은 다루기
힘들어도 보기에는 참 예쁘다.
보송보송해 보이는 색감.
원래 수채화는 맑게 표현하기
위해 파스텔 톤, 흰색, 검은색을
쓰지 않는 것이 좋은데
저는 수채화 독학자라
마음대로 그냥 씁니다.
탁해지면… 뭐 어쩔 수 없지.
(원칙 잘 모르는 무법자)

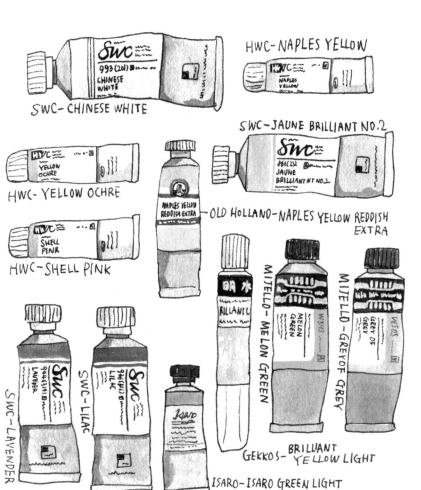

SWC- CHINESE WHITE

HWC- NAPLES YELLOW

HWC- YELLOW OCHRE

HWC- SHELL PINK

SWC- JAUNE BRILLIANT NO.2

OLD HOLLAND- NAPLES YELLOW REDDISH EXTRA

SWC- LAVENDER

SWC- LILAC

ISARO- ISARO GREEN LIGHT

GEKKOS- BRILLIANT YELLOW LIGHT

MIJELLO- MELON GREEN

MIJELLO- GREY OF GREY

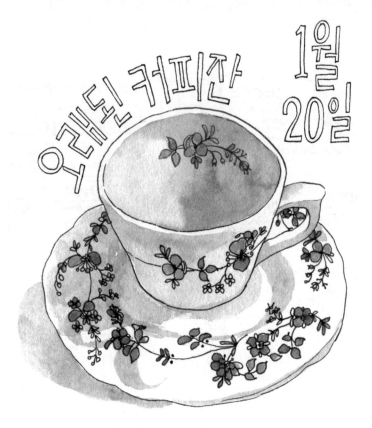

오래된 커피잔 1월 20일

찬장에서 나온 진짜 오래된 커피잔.
나보다도 나이가 많은 귀하신 분입니다.
아빠가 서울에서 취직하고 상사분께 받은 선물이라나.
여섯 세트가 있었는데 하나씩 깨져 없어지고,
사십 년쯤 되어 딱 한 세트만 남았다고 한다.
지금 봐도 예쁘고 튼튼해서 내가 쓰기로 했다.
거품을 퐁퐁 내고 산처럼 쌓아 아름다운 카푸치노를
만들어 먹을 것입니다.
저와도 삼십 년쯤 함께해 주셨으면.

작년 생일 선물로 받은 여인초에 드디어 새잎이 났다.
넉 달쯤 걸린 듯. 길쭉한 뿔 같은 것이 점점 길어지다가
어느 순간 스르르 풀어지면서 잎사귀가 짠☆
지난밤에 작업실 퇴근하면서 뿔을 한번 톡 치고
얘는 언제 열리나 했는데 아침에 와서 보니
열려 있었다. 구박해서 미안해.
새 잎사귀는 색소가 아직
덜 퍼진 것인지
(근거 없는 추측)
색이 3단으로 짠짠짠
나뉘어 있다.
새로 나온 잎은
반질반질하고
말랑말랑해서 자꾸
만져 보고 싶어진다.
말랑말랑.

새로
나온
잎

여인초
새 잎 나옴

1월
21일

329 ✧

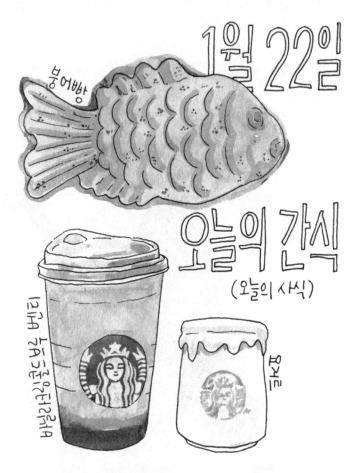

붕어빵

1월 22일

오늘의 간식
(오늘의 사식)

사막을 건너는 낙타처럼

요거트

간식이라고 쓰고 사식이라고 읽는다.

일이 많아서 작업실에 갇혀 일만 하고 있으니 가족들이 간식을
사다가 배달해 준다. 가만히 앉아 있어도 신선한(?)
간식이 입 앞으로 날아온다. 좋은데 왠지 조금 슬프기도…
스타벅스 요거트는 계속 품절이었는데 동생이 발견해서 사다 줬다.
무가당 요거트라 맛은 없다던데 도자기로 만든 그릇이 예쁨.
그림 그릴 때 붓 씻는 물통으로 써야지 ~~

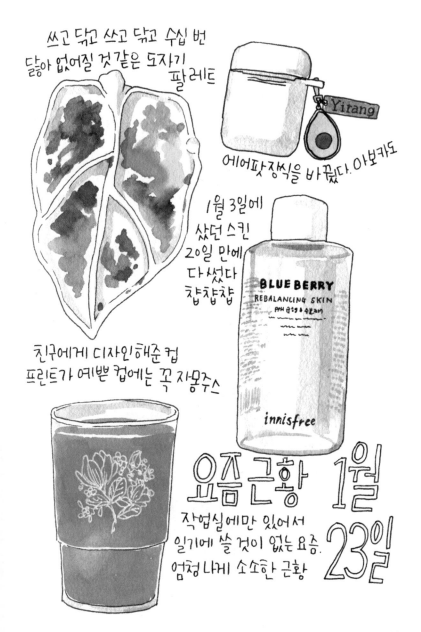

쓰고 닦고 쓰고 닦고 수십 번
닳아 없어질 것같은 도자기
팔레트

에어팟장식을 바꿨다. 아보카도

1월 3일에
샀던 스킨
20일 만에
다 썼다
챱챱챱

친구에게 디자인해준 컵
프린트가 예쁜 컵에는 꼭 자몽주스

BLUE BERRY
REBALANCING SKIN
pH 균형 & 수분케어

innisfree

요즘 근황 1월
23일
작업실에만 있어서
일기에 쓸 것이 없는 요즘.
엄청나게 소소한 근황

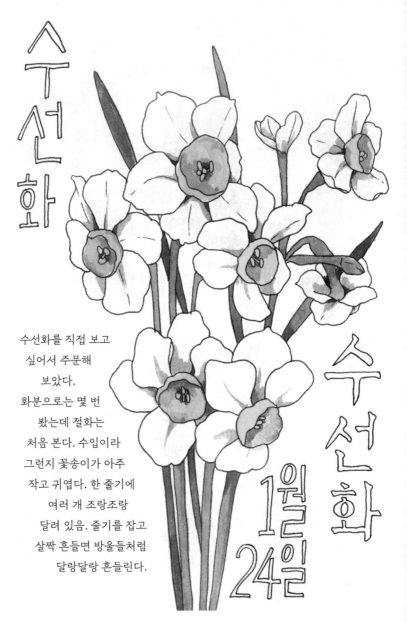

수선화를 직접 보고
싶어서 주문해
보았다.
화분으로는 몇 번
봤는데 절화는
처음 본다. 수입이라
그런지 꽃송이가 아주
작고 귀엽다. 한 줄기에
여러 개 조랑조랑
달려 있음. 줄기를 잡고
살짝 흔들면 방울들처럼
달랑달랑 흔들린다.

수선화

수선화

1월
24일

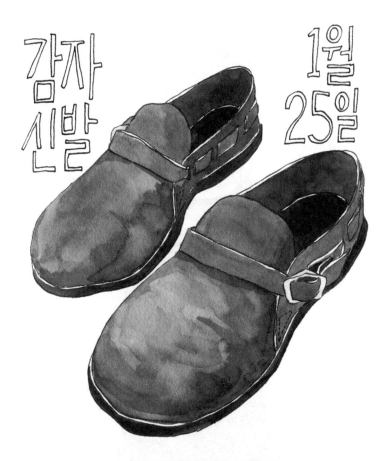

감자
신발

1월
25일

감자 같기도 하고 군고구마 같기도 하고 부시맨빵 같기도 한 나의 새 신발.
주구장창 신는 버켄스탁 쓰레빠의 뒤가 막힌 버전이라고 할 수 있겠다.
유구한 나의 취향… 옛날에는 플랫슈즈나 로퍼 같은 것도
많이 신었던 것 같은데 이제는 절대 신을 수가 없음.
조금이라도 불편한 신발은 신을 수가 없다. 죽을 것 같아.
이 신발은 가죽도 말랑말랑하고 남성용이라 사이즈도 아주 넉넉하다.
걷는 거라곤 집에서 작업실까지 1분도 안 되는 거리뿐인 데다
늘 앉아만 있으면서 항상 편한 신발을 사고 싶어 하는 모순.

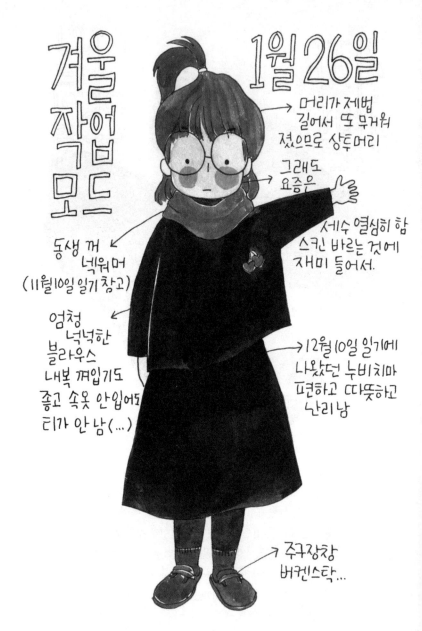

겨울
작업
모드

1월 26일

머리가 제법
길어서 또 무거워
졌으므로 상투머리

그래도
요즘은

세수 열심히 함
스킨 바르는 것에
재미 들어서.

동생 꺼
넥워머
(11월10일 일기 참고)

엄청
넉넉한
블라우스
내복 껴입기도
좋고 속옷 안입어도
티가 안 남(...)

12월10일 일기에
나왔던 누비치마
편하고 따뜻하고
난리남

주구장창
버컨스탁...

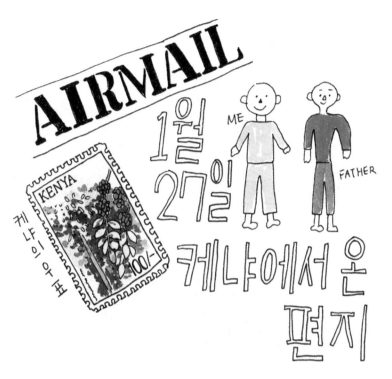

해외에서 편지가 한 통 왔는데 전혀 짐작 가는 곳이 없어서
누굴까 고민하며 뜯어 보았더니 내가 정기후원하는
어린이가 보내온 크리스마스카드였다. 자동결제라 후원하는 걸
잊어버리고 있었고, 단체에서 보내 주시는
안내문도 잘 안 읽어 봐서 케냐에 사는지도 몰랐네.
우표도 예쁜 걸로 붙이고 크리스마스 케이크도 그려서 보내 주었다.
본인과 아빠도 그려서 보냈는데 너무 귀엽고…
사진도 한 장 왔는데 활짝 웃고 있는 모습이 참 예뻤다.
솔직히 후원하고 있는 걸 까먹어서 계속 후원했던 건데
손으로 쓴 편지와 사진을 받으니 마음가짐이
조금은 달라진 것 같다. ☺

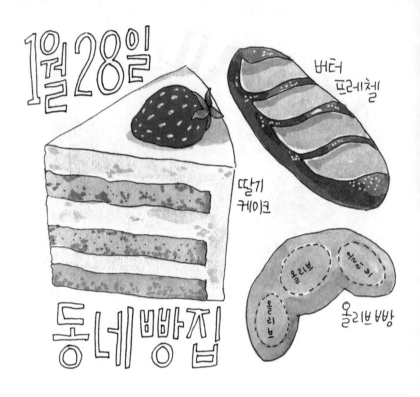

1월 28일

버터
프레첼

딸기
케이크

올리브

올리브

올리브빵

동네빵집

가까운 곳에 빵집이 없어서 슬펐던 나날들 안녕!
드디어 집과 가까운 곳에 빵집이 생겼다.
걸어서 15분 정도 걸리지만 어쨌든 가까운 거라고 치자.
새로 오픈한 데다 맛있다고 소문이 퍼져서 주차하기도 힘든 지경…
빵을 한 아름 사 왔는데 거의 다 맛있었습니다.
특히 딸기케이크가 너무 맛있어서 먹다 말고 함께 디저트 먹으러
다니는 동네 친구들 단톡방에 다급하게 이 소식을 알려
딸기케이크 원정대를 모집했다는 후문.

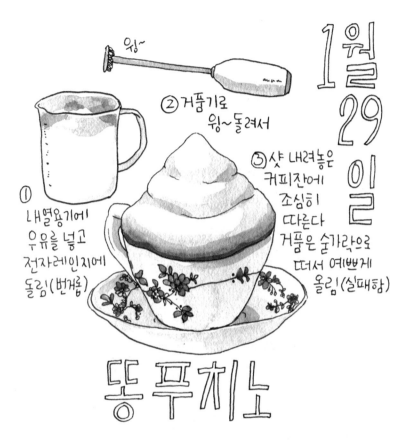

웡~

② 거품기로
웡~돌려서

③ 샷 내려놓은
커피잔에
조심히
따른다
거품은 숟가락으로
떠서 예쁘게
올림(실패함)

①
내열용기에
우유를 넣고
전자레인지에
돌림(1분컵)

똥푸치노

거품이 똥 💩 모양이라 똥푸치노.
거품을 보송보송하고 풍성하게 내서 수북하게 올려 먹는다.
비록 우유 거품이라 아무 맛도 안 나지만 기분이 좋음.
친구한테 배운 건데 친구의 거품은 모양이 참 예쁘다.
근데 내 거품은 언제나 좀 뭔가 허물어지고 있는 듯한 모양…
가끔 주르륵 흘러서 주르륵라떼라고 부르기도 한다.
오랜만의 똥푸치노 만들기, 재밌다!

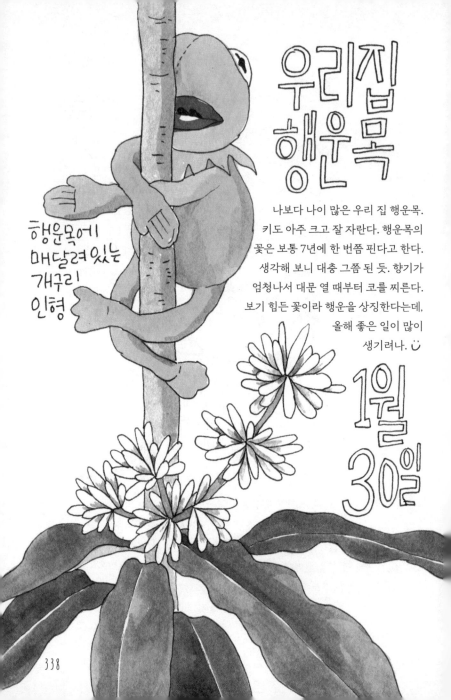

우리집 행운목

나보다 나이 많은 우리 집 행운목.
키도 아주 크고 잘 자란다. 행운목의
꽃은 보통 7년에 한 번쯤 핀다고 한다.
생각해 보니 대충 그쯤 된 듯. 향기가
엄청나서 대문 열 때부터 코를 찌른다.
보기 힘든 꽃이라 행운을 상징한다는데,
올해 좋은 일이 많이
생기려나. ☺

행운목에
매달려 있는
개구리
인형

1월
30일

338

아잉거
맥주

1월
31일

여름에 망원동 갔을 때
(7월 12일 일기 참고)
방문한 맥주집에서
지인이 선물로 사준
아잉거 맥주.
위층은 수입 병맥주를
팔고 아래층에서는
생맥주와 간단한
안주를 파는 곳.
수입 맥주 중에서
한 병 고르면 선물해
주시겠다고 해서
무지 고민하다가
제일 디자인이
예쁜 걸로 골랐다.
그 결과 아까워서
따지도 못하고
반년이 흘러갔다네.
무슨 맛일까
궁금해서 검색해
봤더니 과일 향의
밀맥주라고 한다.
사 온 지 1주년 될 때
마셔 볼까나.

BRÄUWEISSE

Ayinger

BRÄUWEISSE

2월

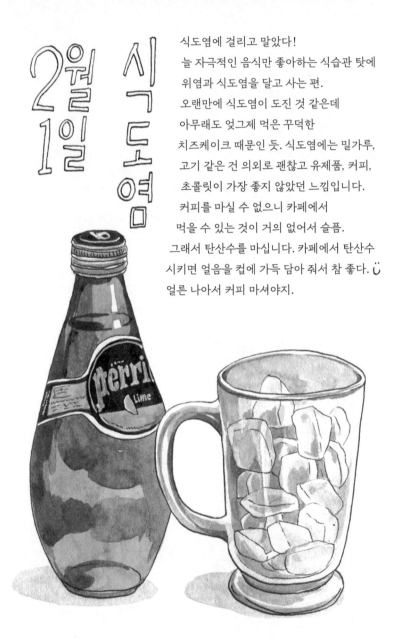

2월 1일 식도염

식도염에 걸리고 말았다!
늘 자극적인 음식만 좋아하는 식습관 탓에
위염과 식도염을 달고 사는 편.
오랜만에 식도염이 도진 것 같은데
아무래도 엊그제 먹은 꾸덕한
치즈케이크 때문인 듯. 식도염에는 밀가루,
고기 같은 건 의외로 괜찮고 유제품, 커피,
초콜릿이 가장 좋지 않았던 느낌입니다.
커피를 마실 수 없으니 카페에서
먹을 수 있는 것이 거의 없어서 슬픔.
그래서 탄산수를 마십니다. 카페에서 탄산수
시키면 얼음을 컵에 가득 담아 줘서 참 좋다. ⌣
얼른 나아서 커피 마셔야지.

텀블벅으로 후원하고 두 달 만에 받은 데스크 박스.
메모지 거치대이기도 하고 뚜껑을 열어 이것저것 넣을 수 있는
수납함이기도 하다. 캔들홀더와 함께 연필 꽂는 구멍도 3개나 있어서
아주 멋들어짐. 달 밝은 밤, 촛불 하나 켜놓고 깃털 달린 펜으로
편지 써야 할 것 같은 느낌적 느낌.

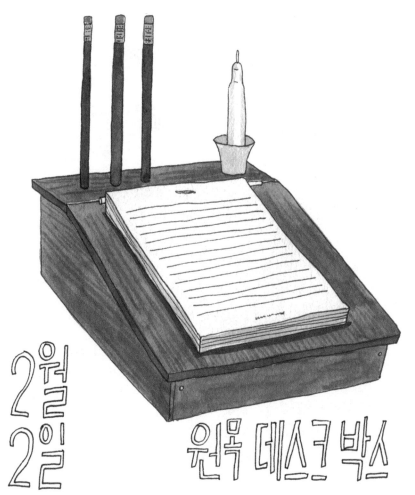

2월
2일

원목 데스크 박스

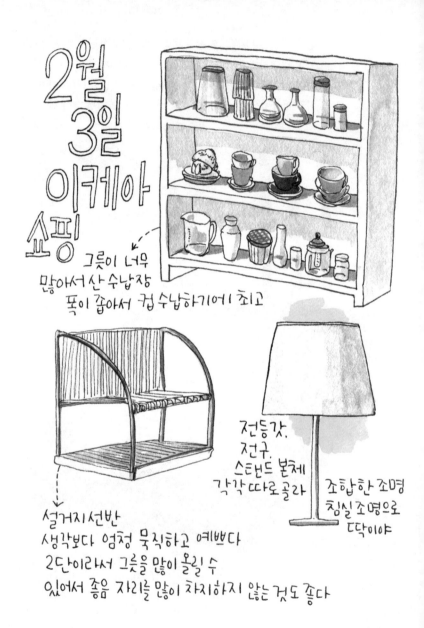

2월
3일
이케아
쇼핑

그릇이 너무
많아서 산 수납장
폭이 좁아서 컵 수납하기에 최고

전등갓,
전구,
스탠드 본체
각각 따로 골라

조합한 조명
침실 조명으로
딱이야

설거지선반
생각보다 엄청 묵직하고 예쁘다
2단이라서 그릇을 많이 올릴 수
있어서 좋음 자리를 많이 차지하지 않는 것도 좋다

여름이 그립다...

2월 4일

여름이 그립다. 더운 건 싫지만 파란 하늘이
너무 보고 싶네요. 겨울은 흐린 날이 많아서 울적하다.
식물도 다들 성장을 멈추고 쭈그러져 있는 것 같다.
하루가 다르게 식물들이 쭉쭉 자라던 싱그러운
여름이 그립습니다 ~~ 겨울이 정말 길다.

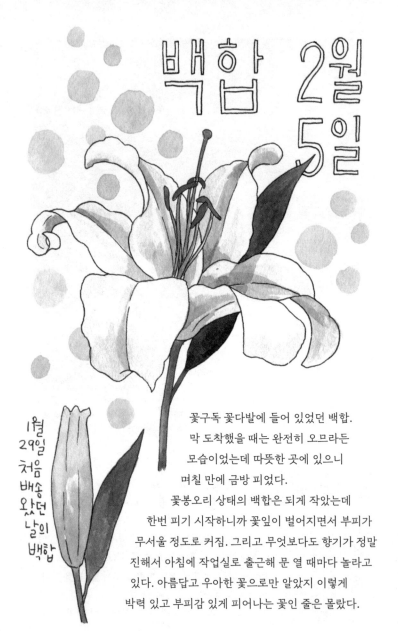

백합 2월 5일

1월 29일 처음 배송 왔던 날의 백합

꽃구독 꽃다발에 들어 있었던 백합.
막 도착했을 때는 완전히 오므라든
모습이었는데 따뜻한 곳에 있으니
며칠 만에 금방 피었다.
꽃봉오리 상태의 백합은 되게 작았는데
한번 피기 시작하니까 꽃잎이 벌어지면서 부피가
무서울 정도로 커짐. 그리고 무엇보다도 향기가 정말
진해서 아침에 작업실로 출근해 문 열 때마다 놀라고
있다. 아름답고 우아한 꽃으로만 알았지 이렇게
박력 있고 부피감 있게 피어나는 꽃인 줄은 몰랐다.

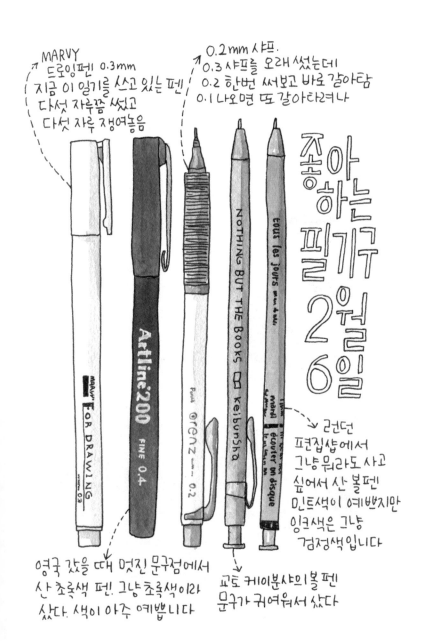

MARVY
드로잉펜 0.3mm
지금 이 일기를 쓰고 있는 펜
다섯 자루쯤 썼고
다섯 자루 쟁여놓음

0.2mm 샤프.
0.3 샤프를 오래 썼는데
0.2 한번 써보고 바로 갈아탐
0.1 나오면 또 갈아타려나

좋아하는 필기구 2월 6일

런던
편집샵에서
그냥 뭐라도 사고
싶어서 산 볼펜
민트색이 예쁘지만
잉크색은 그냥
검정색입니다

영국 갔을 때 멋진 문구점에서
산 초록색 펜. 그냥 초록색이라
샀다. 색이 아주 예쁩니다

교토 케이분샤의 볼펜
문구가 귀여워서 샀다

잠자기 전 루틴

매일매일 똑같은 순서로
자기 전에 하는 일들

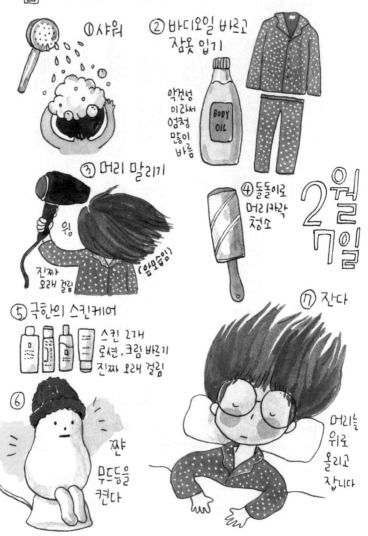

① 샤워

② 바디오일 바르고 잠옷 입기

악건성 이라서 엄청 많이 바름

BODY OIL

③ 머리 말리기

윙

진짜 오래 걸림

(암모음임)

④ 돌돌이로 머리카락 청소

2월 7일

⑤ 극한의 스킨케어

스킨 2가 로션, 크림 바르기 진짜 오래 걸림

⑥ 짠 무드등을 켠다

⑦ 잔다

머리를 위로 올리고 잡니다

348

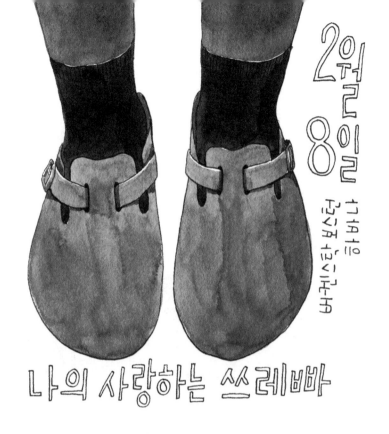

나의 사랑하는 쓰레빠

2년 전 겨울, 홍콩에서 사 온 나의 쓰레빠.
작업실 전용 신발로 신고 있는데 거의 작업실에만 있으니
매일 신는다. 신다 보니 적응이 되어서 다른 신발은 신을 수 없게
되어 버렸다. 그래서 요즘은 웬만한 곳은 다 이 신발을 신고 다니고
런던에도 신고 갔다 왔음. 비행할 때 발이 붓기 때문에
꼭 슬리퍼를 신어야 해! 하며 신고 갔는데 시내 구경할 때도
내내 신은 것이 함정… 하여튼 내 인생의 신발 되시겠습니다.
이미 너무 많이 신어서 신발 뒤축이 다 닳고 걸레같이 너덜너덜.
도저히 신을 수 없게 되면 똑같은 걸로 다시 사야지!
내 영혼의 쓰레빠.

술친구들이랑 술 마시면서
새로운 술에 대해 토론을 하다가 유튜브에서 보았던
'신례명주'라는 술이 생각나 내가 사서 보내 주겠다고 술김에 약속했다.
그래서 주문해 보았습니다. 보통 주류는 인터넷 주문이 안 되는데
전통주는 됩니다. 행복해하며 주문한 것이 오늘 도착했다.
양은 매우 적은데(100ml) 대신 도수가 50도나 되어서
토닉워터에 섞어 먹으면 좋을 듯. 토닉워터는 다른 친구가 한 박스 사서
보내 주기로 했다. 아름다운 물물교환 음주문화 ☆

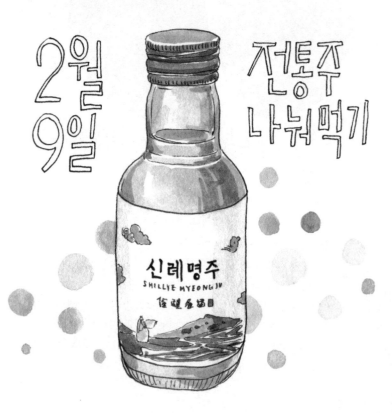

2월
9일

전통주
나눠먹기

신례명주
SHILLYE MYEONGJU

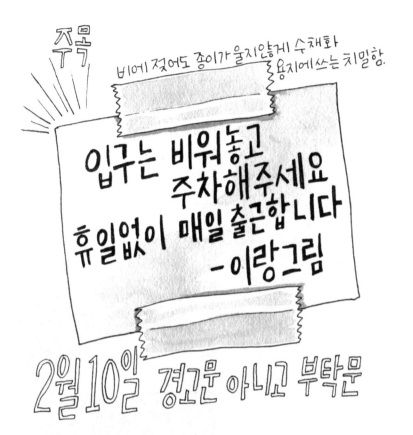

작업실에만 있으니 그릴 것이 없어서 별걸 다 그린다.

며칠 전 작업실 앞에 써 붙여 놓은 부탁문.

전에는 <주차금지> 크게 써 붙여 놓아도 입간판을 치우고 입구를 막아

주차해 놓아서 골치가 아팠는데 요번 부탁문은 꽤 효과가 좋다.

입구만 안 막혀 있으면 되는 거라 만족.

아무래도 '휴일 없이 매일 출근'한다는 부분이 심금을 울린 것일까.

나도 쓰면서 조금 슬펐네…

휴일 없이 매일 출근해 그림을 그리는 사람입니다.

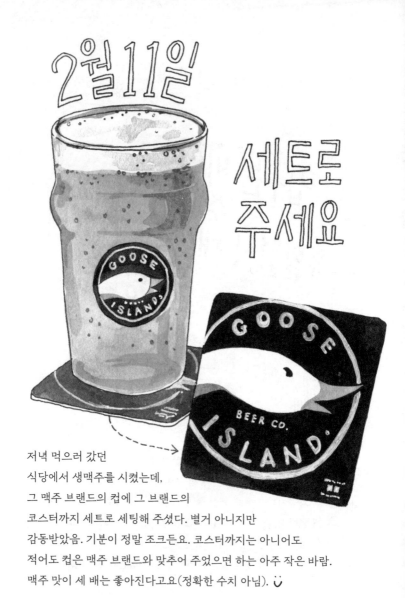

2월 11일

세트로
주세요

저녁 먹으러 갔던
식당에서 생맥주를 시켰는데,
그 맥주 브랜드의 컵에 그 브랜드의
코스터까지 세트로 세팅해 주셨다. 별거 아니지만
감동받았음. 기분이 정말 조크든요. 코스터까지는 아니어도
적어도 컵은 맥주 브랜드와 맞추어 주었으면 하는 아주 작은 바람.
맥주 맛이 세 배는 좋아진다고요(정확한 수치 아님). ‿

유칼립투스

꽃구독에 들어 있던 유칼립투스.
겨울에는 유독 튼튼하고
예쁜 유칼립투스가
온다(꽃구독 4년차).
요번 유칼립투스는 잎이 넓고
나풀나풀해서 너무 예쁨.
잎을 만지고 나면 손에 향기가 남는
것조차 너무 사랑스럽다.
그냥 좋고 좋고 또 좋은
유칼립투스.
널 정말 좋아해!

2월
12일

2월 13일
식도염
환자의
간식

① 두유라떼
우유가 식도염에 좋지
않아서 두유로 변경! 라떼에서
우유를 두유로 바꾸고
원두는 디카페인으로.
콩 비린내가 나니 바닐라
시럽을 조금 추가합니다.

② 인스턴트 스프
컵에 담아 따뜻한 물에
풀어 먹는 인스턴트 스프.
식도염은 핑계고 맛있어서
먹었다. 나름 말린
크루통도 들어 있어서
오독오독하다.

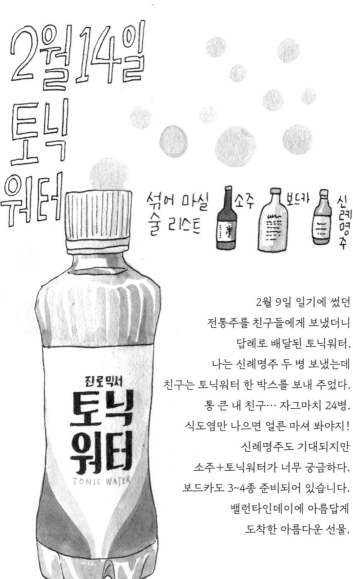

2월 14일 토닉워터

섞어 마실
술 리스트

소주 보드카 신례명주

2월 9일 일기에 썼던
전통주를 친구들에게 보냈더니
답례로 배달된 토닉워터.
나는 신례명주 두 병 보냈는데
친구는 토닉워터 한 박스를 보내 주었다.
통 큰 내 친구⋯ 자그마치 24병.
식도염만 나으면 얼른 마셔 봐야지!
신례명주도 기대되지만
소주+토닉워터가 너무 궁금하다.
보드카도 3~4종 준비되어 있습니다.
밸런타인데이에 아름답게
도착한 아름다운 선물.

Error

 진로믹서
토닉
워터
TONIC WATER

Error

Error

Error

Error

Error

Error

Error

Error

Error

Error

Error

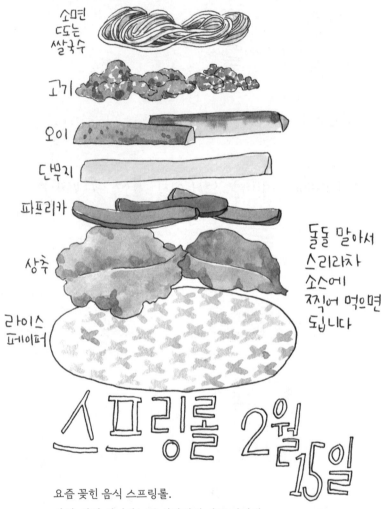

소면 또는 쌀국수

고기

오이

단무지

파프리카

상추

라이스 페이퍼

돌돌 말아서
스리라차
소스에
찍어 먹으면
됩니다

스프링롤 2월 15일

요즘 꽂힌 음식 스프링롤.
야채, 과일 싫어하는 육식파인데 가끔 이렇게
채소가 당기는 주기가 온다. 몸이 견디다 못해서 제발 건강한
음식 좀 먹어 달라고 사정하는 느낌. 하지만 채소를 먹을 때에도
고기와 탄수화물은 뺄 수 없어. 꼭 넣어 먹습니다.
샐러드에도 고기와 치즈를 수북이 올려 먹는 육식주의자.

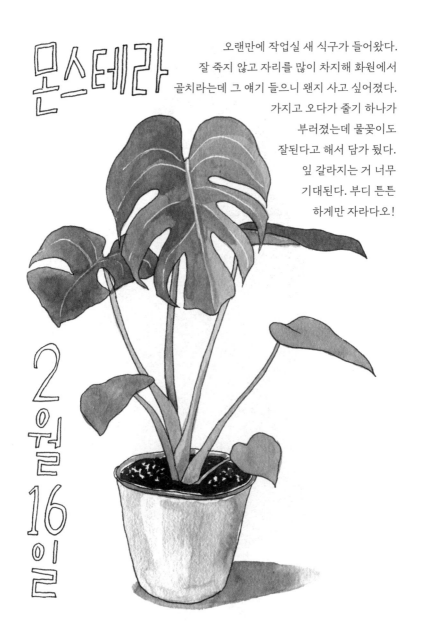

몬스테라

오랜만에 작업실 새 식구가 들어왔다.
잘 죽지 않고 자리를 많이 차지해 화원에서
골치라는데 그 얘기 들으니 왠지 사고 싶어졌다.
가지고 오다가 줄기 하나가
부러졌는데 물꽂이도
잘된다고 해서 담가 뒀다.
잎 갈라지는 거 너무
기대된다. 부디 튼튼
하게만 자라다오!

2월 16일

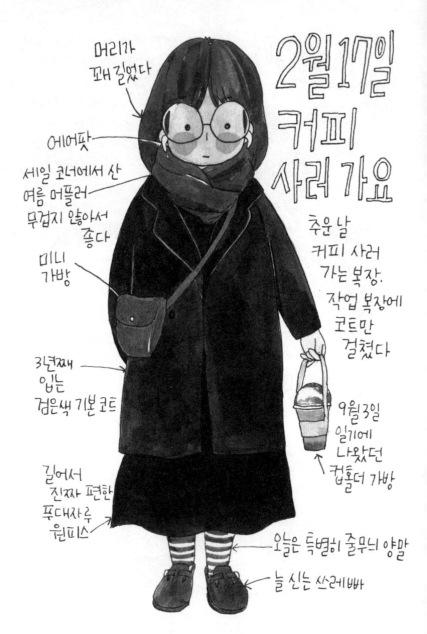

머리가
꽤 길었다

에어팟

세일 코너에서 산
여름 머플러
무겁지 않아서
좋다

미니
가방

3년째
입는
검은색 기본 코트

길에서
진짜 편한
푸대자루
원피스

2월17일
커피
사러 가요

추운 날
커피 사러
가는 복장.
작업 복장에
코트만
걸쳤다

9월3일
일기에
나왔던
컵홀더 가방

오늘은 특별히 줄무늬 양말

늘 신는 쓰레빠

358

친구네 동네 고양이

2월 18일

높이 치켜들고 끝이 꼬부라진 꼬리 반갑다는 표시라고 한다 ㅅㅅ 귀여워

양앞발 다른 무늬 정말 귀여워

제일 귀여운 것 진짜 고양이 모양의 그림자. 정말 너무 귀여워

친구네 집 놀러 갔다가 집에 오는 길에 만난 고양이. 저 멀리에서 눈이 딱 마주치자마자 냥냥냥 하면서 걸어오는데, 초면인데도 반갑게 인사해 주었다. 너무 친근하게 반가워해 줘서 우리가 아는 사이였던가 잠시 고민해 볼 정도. 계속 다리에 몸을 비비고 말도 엄청 많이 했는데 하나도 못 알아들어서 미안해. 발이 안 떨어져서, 우리 집에 갈래? 하니까 바로 뭐라 뭐라 대답했다. 그러나 또 못 알아들었다. 다음에는 꼭 고양이말 배워 올게.

엊그제 몬스테라 사 오면서 같이 데려온 튤립.
꽃은 금방 지기 때문에 꽃 종류는 잘 사지 않는 편인데
화훼시장에 튤립이 너무 많았고… 많이 보니까 사고 싶었고…
정말 어쩔 수 없이 사 온 것입니다(합리화).
튤립은 금방 피었다가 빨리 지고 구근 상태로
거의 1년을 보관해야 하기 때문에 살 때 신중해야 한다.
그래도 튤립이 피는 걸 꼭 직접 보고 싶었으므로
타당한 소비였다고 할 수 있음.
아직 다 피지도 않았는데 벌써 예쁘다.

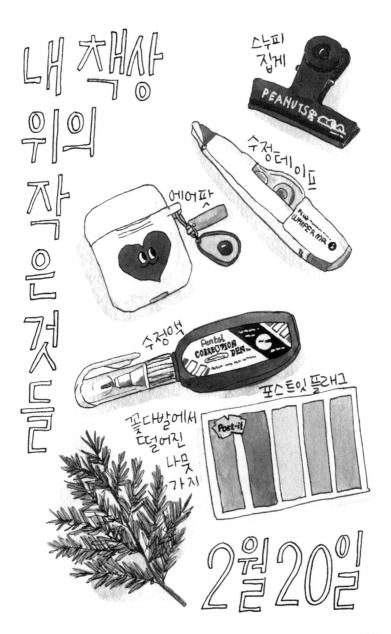

내 책상 위의 작은 것들

스누피 집게
PEANUTS용

수정테이프

에어팟

수정액

포스트잇 플래그

꽃다발에서 떨어진 나뭇가지

2월 20일

빵순이의
하루
2월21일

영화 보러 나와서
하루 종일 빵만
먹은 날.

영화 보기 전
커피 마시려고
들른 카페에서
도넛 하나
먹음(거의 들이마심)
제일 좋아하는
크리스피크림 글레이즈드
도넛입니다

영화 시작 전에
매점에서 칠리치즈
핫도그

영화 끝나고
햄버거를 먹음
베이컨모짜렐라
버거! 한입 먹었더니
치즈가 주르륵...
뜨거워 죽는 줄 ☺

362

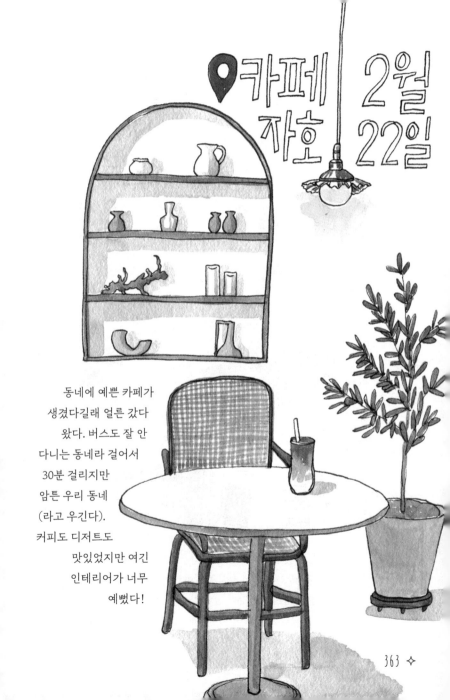

카페 자호

2월 22일

동네에 예쁜 카페가
생겼다길래 얼른 갔다
왔다. 버스도 잘 안
다니는 동네라 걸어서
30분 걸리지만
암튼 우리 동네
(라고 우긴다).
커피도 디저트도
맛있었지만 여긴
인테리어가 너무
예뻤다!

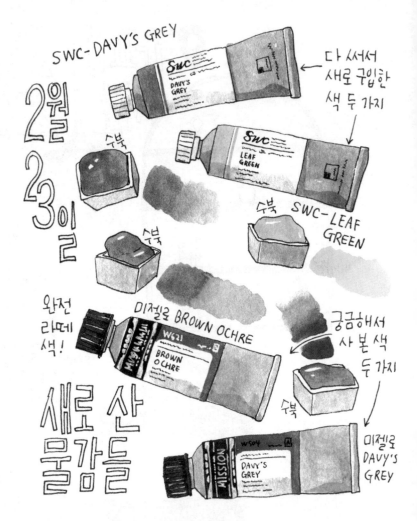

SWC-DAVY'S GREY

2월 23일

다 써서서 새로 구입한 색 두 가지

수북

SWC-LEAF GREEN

수북

수북

완전 라떼 색!

미젤로 BROWN OCHRE

W621

BROWN OCHRE

궁금해서 사 본 색 두 가지

수북

새로 산 물감들

미젤로 DAVY'S GREY

MISSION

W504

DAVY'S GREY

물감을 너무 자주 그리는 것이 아닌가.
하지만 물감 튜브 그리는 건 정말 재밌어! 사도 사도 끝이 없는 물감 〰
아직도 살 물감이 쇠털같이 남아 있는 것이 너무 행복한 색덕후.
↖ (국어사전 찾아보고 쓰는 단어)

취미생활 2월24일

오랜만에 일찍 퇴근해
집에서 취미생활 하는 날!
직업도 그림, 취미도 그림입니다.

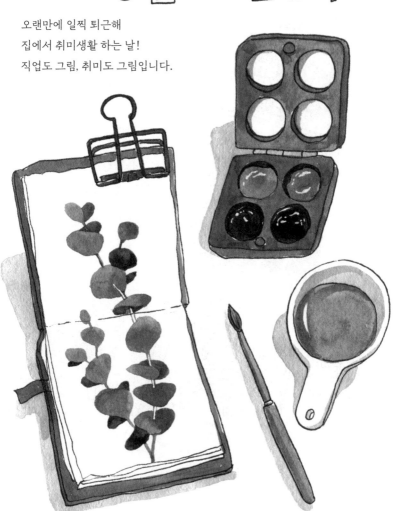

웹서핑 하다가 패키지가 예쁜 제품이
있으면 저장해 두곤 한다.
요건 프랑스의 밤 스프레드라고 합니다.
물감 튜브 같기도 하고 핸드크림 같기도
하고 암튼 너무 귀엽다.
맨 아래쪽 그림은 밤인간 같은데
약간 무섭지만 귀여워.
밤 잼은 다른 브랜드 제품을 몇 번 먹어
봤는데 특유의 들척지근함이 있다.
저는 무척이나 좋아합니다.
바게트 같은 약간 짭짤한 빵을
바삭하게 구워서
발라 먹으면 최고의 조합.

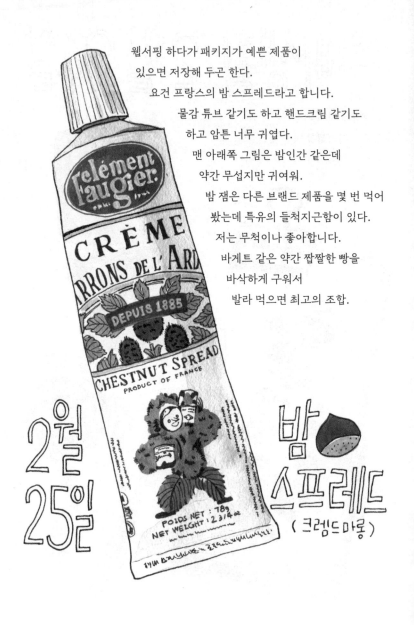

2월
25일

밤
스프레드
(크렘드마롱)

옷 사러 가서 탈의실에서 찍어 놓은 사진을 보니
어이없고 웃겨서 그려 본다.
입고 간 옷, 입어 본 옷 전부 검은색.
집에도 저런 옷 한 무더기인데
왜 새로 사는 것인지 의문입니다.
하지만 한번 검은색 옷의 편함을 알아 버린 이상
벗어날 수가 없다고…

입고 간 옷

입어본 옷 1

입어본 옷2 (이거 삼)

트리안

(뮤렌베키아)

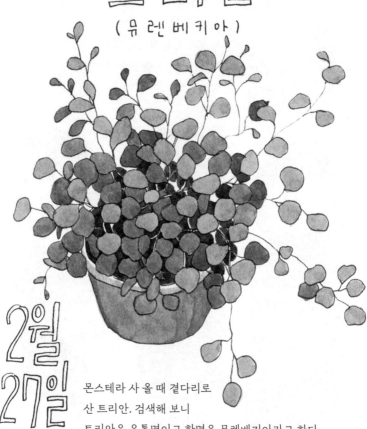

2월
27일

몬스테라 사 올 때 곁다리로
산 트리안. 검색해 보니
트리안은 유통명이고 학명은 뮤렌베키아라고 한다.
동그란 잎사귀 모양을 좋아해서 샀습니다!
늘 마구잡이 소비를 하는 것 같아 보이지만 그렇지 않다.
나에게는 항상 소비를 하는 나만의 이유가 있음.
줄에 매달아서 키우면 아래로 쭈욱 늘어지며
자란다고 해서 기대 중. ☺

무인도에 가져갈 단 하나의 붓

→ 윈저앤뉴튼 시리즈7 미니어처 4호

무인도에
가져갈 단
한 자루의 붓을
고르라고 하면
이 붓을 고르겠습니다.
무인도에 붓을 왜
가져가냐고 하면
할 말은 없지만. ^_^ ð
천연모라서 물감을 많이 머금는
것도 좋고, 끝이 뾰족하게 잘
모여서 세필붓이 거의 필요 없다.
모의 길이도 길지 않아서
컨트롤이 쉬운 편.
나에게 정말 딱 맞는 붓!
지금까지 6~7자루 정도 쓴 것 같다.
외국에서 구입하면 한국보다 저렴해서
지인이 정기적으로 보내 주고 있다.
이 붓을 처음 소개해 주고 매번 붓이
닳기 전에 귀신같이 새 붓을
보내 주는 화구친구님.

2월
28일

3월

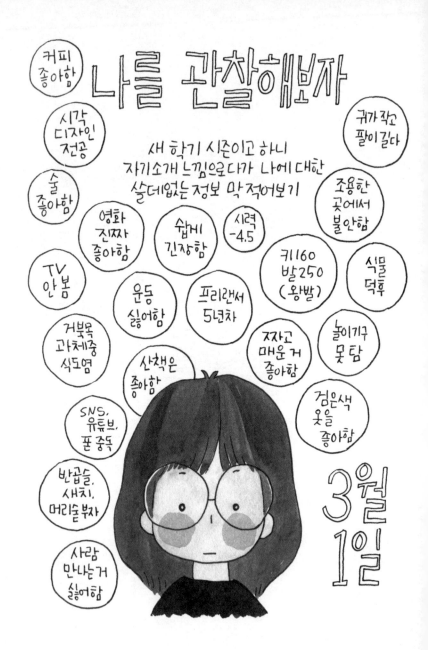

나를 관찰해보자

커피 좋아함

시각 디자인 전공

귀가 작고 팔이 길다

새 학기 시즌이고 하니 자기소개 느낌으로다가 나에 대한 쓸데없는 정보 막 적어보기

술 좋아함

조용한 곳에서 불안함

영화 진짜 좋아함

쉽게 긴장함

시력 -4.5

키160 발250 (왕발)

식물 덕후

TV 안 봄

운동 싫어함

프리랜서 5년차

짜장고 매운거 좋아함

놀이기구 못 탐

거북목 과체중 식도염

산책은 좋아함

검은색 옷을 좋아함

SNS, 유튜브, 폰 중독

반곱슬, 새치, 머리숱 부자

3월 1일

사람 만나는거 싫어함

외삼촌 댁 베란다에 방치되어 있던 고무나무
한 그루가 우리 집으로 왔다. 베란다가 꽤나 추웠을 텐데
얼어 죽지 않은 것이 신기… 화분 한구석에 치우쳐서
심어져 있고 한쪽으로 기울어 있지만 그래도 꽤 건강해
보입니다. 잎 색은 채도가 매우 낮아 검은색에
가까워 아주
멋스러운 녹색.
따뜻한 작업실로
왔으니 우리 한번
잘 지내 보자.

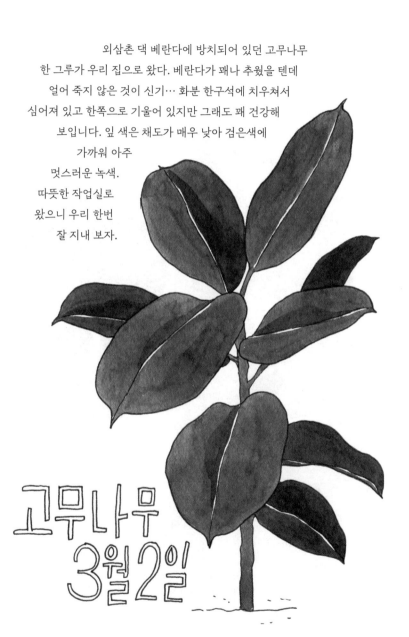

고무나무
3월2일

뚜껑은 분실함

초록색 물건들
3월3일

고무장화 모양 연필꽂이
귀엽고 말랑말랑함

하니앤손스 민트티 틴케이스
차의 맛은 상관없어 케이스가 너무
예쁘니까!

스타벅스
컵 모양 오너먼트
하와이 버전
귀여운 그림이
잔뜩 그려져 있다

서양배
모양
캔들
아까워서
사용 불가함

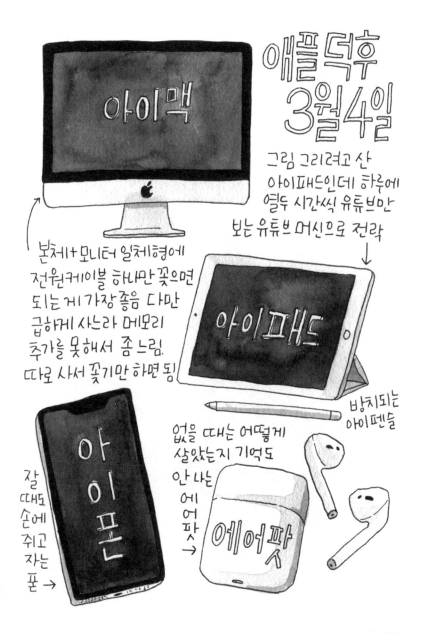

애플 덕후
3월 4일

아이맥

그림 그리려고 산
아이패드인데 하루에
열두 시간씩 유튜브만
보는 유튜브 머신으로 전락

본체+모니터 일체형에
전원케이블 하나만 꽂으면
되는 게 가장 좋음. 다만
급하게 사느라 메모리
추가를 못해서 좀 느림.
따로 사서 꽂기만 하면 됨.

아이패드

방치되는
아이펜슬

아이폰

없을 때는 어떻게
살았는지 기억도
안 나는
에
어
팟
→

에어팟

잘
때도
손에
쥐고
자는
폰 →

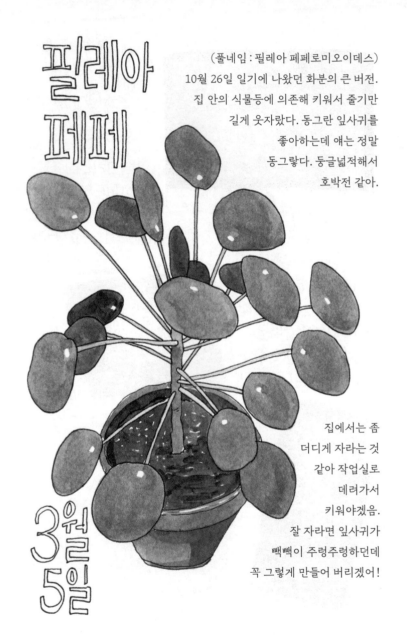

필레아 페페

(풀네임 : 필레아 페페로미오이데스)
10월 26일 일기에 나왔던 화분의 큰 버전.
집 안의 식물등에 의존해 키워서 줄기만
길게 웃자랐다. 동그란 잎사귀를
좋아하는데 얘는 정말
동그랗다. 둥글넓적해서
호박전 같아.

집에서는 좀
더디게 자라는 것
같아 작업실로
데려가서
키워야겠음.
잘 자라면 잎사귀가
빽빽이 주렁주렁하던데
꼭 그렇게 만들어 버리겠어!

3월 5일

작업실에 떨어지지 않게 구비해 두는 후루트링.
식사는 아니고 식사 사이사이 간식으로 먹는다.
우유에 말아 먹어도 되고 요거트에 말아 먹어도 맛있다.
우유에 말아 먹을 땐 남은 우유도 상큼하고 맛있으니
꼭 원샷 해줘야 합니다. 과일은 안 먹지만
후루트링은 좋아하는 모순…
그나저나 이름이 '후루트링'이라니!
늘 '후르츠링'으로 불렀는데 아니었군요.
후르츠도 아니고 후루츠도 아니고
후르트도 아닌 후.루.트.링.

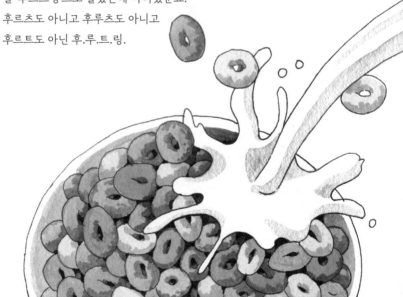

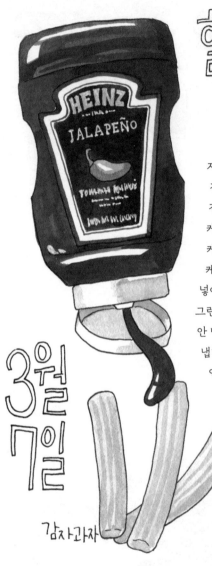

할라피뇨
케첩

저는 엄청난 케첩덕후입니다.
감자튀김은 당연하고
감자과자, 새우과자 다
케첩에 찍어 먹으며 계란밥에도
케첩, 부침개도 케첩, 호박전도
케첩에 찍어 먹고 카레에도
넣어 먹음(그만해…).
그런데 할라피뇨 케첩이라니
안 먹어 봐도 느껴지는 맛있음의 기운.
냅다 사 와서 먹어 봤는데
역시 맛있다. 감자튀김을 영원히
무한대로 먹을 수 있는 맛…
많이 맵진 않고
약간 따끔한 정도?
오늘은 감자과자 사
와서 먹었는데 한 봉지
논스톱으로 비웠습니다.
이거 무서운 케첩이네…

3월
7일

감자과자

HEINZ

JALAPEÑO

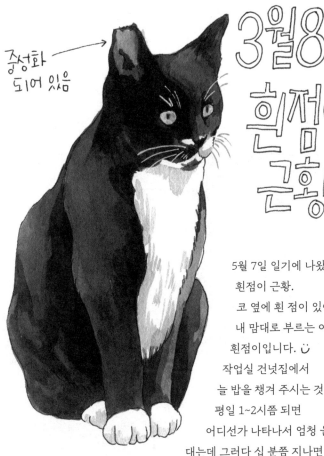

중성화
되어 있음

3월 8일
흰점이
근황

5월 7일 일기에 나왔던
흰점이 근황.
코 옆에 흰 점이 있어서
내 맘대로 부르는 이름이
흰점이입니다. ͜ʊ
작업실 건넛집에서
늘 밥을 챙겨 주시는 것 같다.
평일 1~2시쯤 되면
어디선가 나타나서 엄청 울어
대는데 그러다 십 분쯤 지나면
건넛집 아저씨가 출근하신다. 어떻게 알고 시간 맞춰 오는 건지…
개인적으로 연락하고 만나는 걸까. 항상 같은 자리에 누워서 뒹굴거리는데
매일 가서 구경한다. 가서 '흰점아' 부르면 와아앙 하는데
뭐라고 하는지 모르지만 표정으로 추측해 보자면
'저리 가' 정도의 말인 것 같다.

내일은 여행을 떠나기 때문에～

3박 4일 동안 비어 있을 작업실을 정리해 주었다.

밀린 설거지도 다하고 냉장고도 정리하고

책상 위도 깨끗하게 치우고 식물들도 물을 충분히 주었다.

쉬는 날도 없이 매일 출근하던 작업실을 4일이나

비운다니 왠지 짠하고…（왜?）

1년 반 동안 써서 이곳저곳 낡고 짐이 너무 많아서

터질 것 같은 작업실이지만 그래도 우리 작업실이 최고야.

여행 잘 갔다 올게 잘 있어.

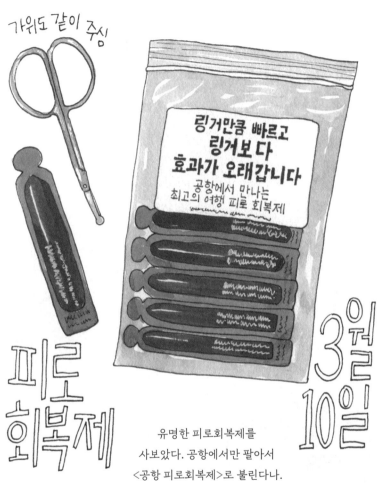

가위도 같이 주심

링거만큼 빠르고
링거보다
효과가 오래갑니다
공항에서 만나는
최고의 여행 피로 회복제

피로
회복제

3월
10일

유명한 피로회복제를
사보았다. 공항에서만 팔아서
<공항 피로회복제>로 불린다나.
약국에 가서 '피로…'까지만 얘기했는데도 바로 내주시는 정도.
링거보다 효과가 오래간다는 스티커가 붙어 있길래 정말일까 반신반의하며
먹어 보았는데 정말 효과가 좋았다! 새벽 3시에 일어나서 너무 피곤했는데
피로감을 크게 못 느끼고 돌아다닐 수 있었음. 물론 저는 귀가 매우 얇아
플라시보 효과일 가능성도 매우 높습니다.

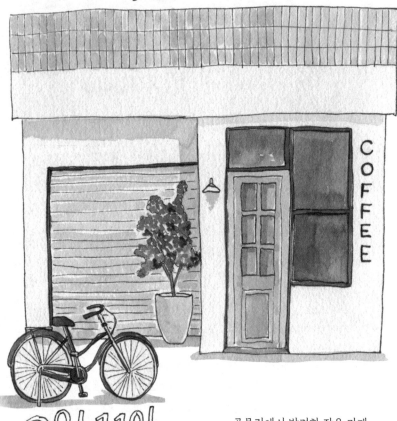

골목길에서 발견한 작은 카페.
자전거, 화분, 하늘색 문까지
한 폭의 그림 같았다.

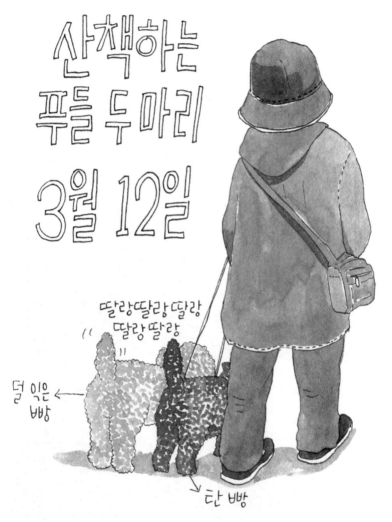

산책하는
푸들 두 마리
3월 12일

딸랑딸랑딸랑
딸랑딸랑

덜 익은
빵 ←

탄 빵 →

공원에서 본 푸들 두 마리.
한 마리는 털이 베이지색이라 덜 익은 빵 같고 한 마리는 갈색이라 탄 빵 같다.
후라이드치킨 같기도 하고… 두 꼬리가 정말 빠른 속도로 딸랑딸랑딸랑
움직이던 게 제일 귀여웠음. 딸랑딸랑딸랑.

이번 여행은 엄마와 동생과 나, 셋이 하는 여행.

늘 동생과 둘이 미친 듯이 쇼핑만 했었는데 이번엔 엄마도 모시고 와보았다.

대중교통과 걷기만으로 다니는 여행이라 걱정했는데 엄마가 나보다

더 잘 다니셨다는 거… 부끄러운 나의 체력. 단체사진 하나 없지만 괜찮아,

그러면 되니까! 다음번엔 꼭 아빠도 같이. ☺

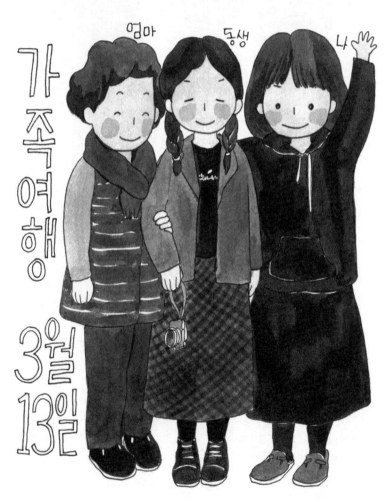

엄마 동생 나

가족여행

3월
13일

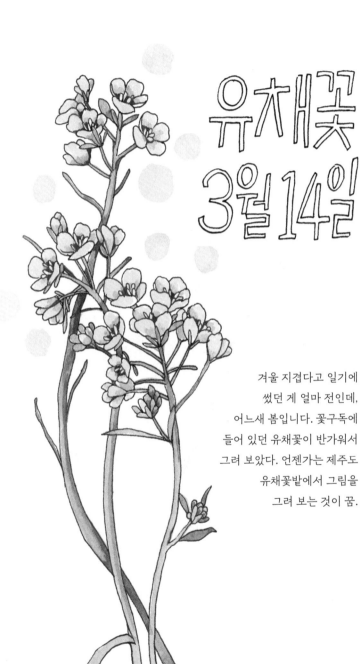

유채꽃
3월 14일

겨울 지겹다고 일기에
썼던 게 얼마 전인데,
어느새 봄입니다. 꽃구독에
들어 있던 유채꽃이 반가워서
그려 보았다. 언젠가는 제주도
유채꽃밭에서 그림을
그려 보는 것이 꿈.

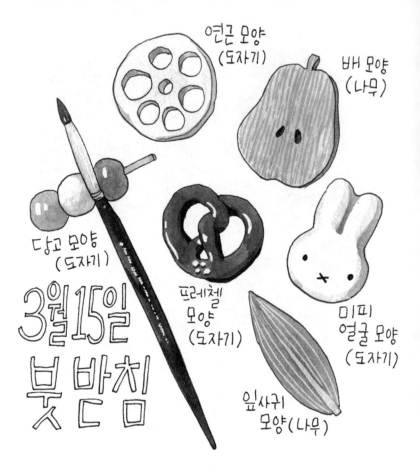

연근 모양
(도자기)

배 모양
(나무)

당고 모양
(도자기)

3월 15일
붓받침

프레첼
모양
(도자기)

미피
얼굴 모양
(도자기)

잎사귀
모양(나무)

인스타그램 친구님이 젓가락받침을 붓받침으로
쓰시는 것을 보고 젓가락받침을 잔뜩 사보았습니다.
도자기 소재도 있고 나무 소재도 있는데
모두 각각의 매력이 있다.
잎사귀 모양은 너무 무난하지 않을까 고민했던 건데
의외로 사진에 아주 예쁘게 나와서 만족!

어릴 적 꿈 3월 16일

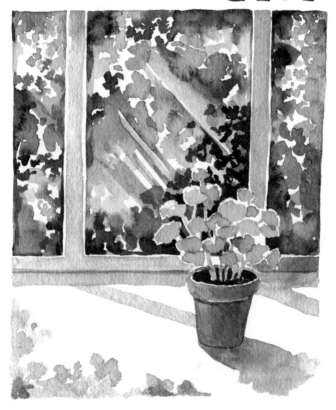

어렸을 때 유명한 화가들의 명화를 보면서
아, 나도 저렇게 빛을 그리는 화가가 되고 싶다라고 막연히 생각했다.
내 실력으로는 힘들겠지, 하고 그냥 잊었는데 이 그림을 그리면서
갑자기 번뜩, 그때 그리고 싶었던 그림이 이런 거였구나 싶었다.
아직도 잘하진 못하지만, 어쨌든 나는 빛을 그릴 수 있는 사람이 되었어요.

초록그림 그리기

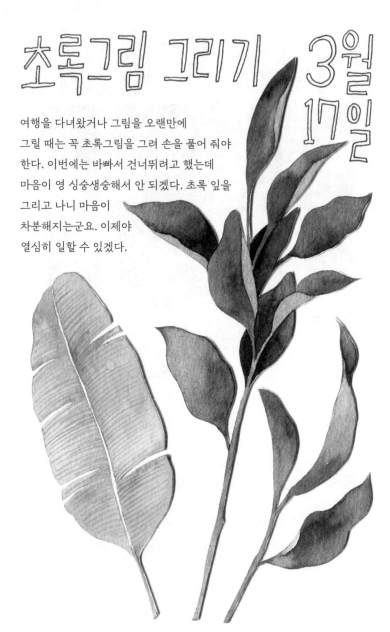

3월 17일

여행을 다녀왔거나 그림을 오랜만에
그릴 때는 꼭 초록그림을 그려 손을 풀어 줘야
한다. 이번에는 바빠서 건너뛰려고 했는데
마음이 영 싱숭생숭해서 안 되겠다. 초록 잎을
그리고 나니 마음이
차분해지는군요. 이제야
열심히 일할 수 있겠다.

동생이 찍어준 사진

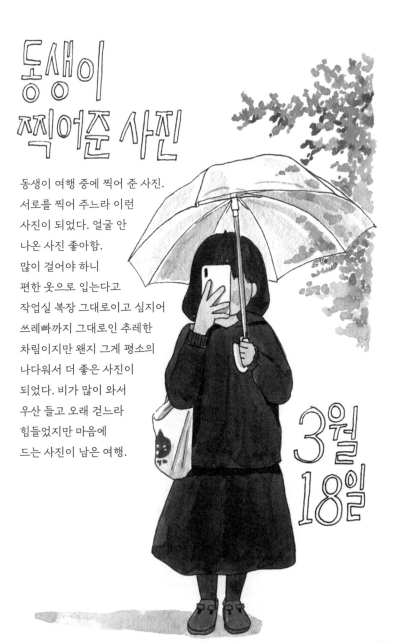

동생이 여행 중에 찍어 준 사진.
서로를 찍어 주느라 이런
사진이 되었다. 얼굴 안
나온 사진 좋아함.
많이 걸어야 하니
편한 옷으로 입는다고
작업실 복장 그대로이고 심지어
쓰레빠까지 그대로인 추레한
차림이지만 왠지 그게 평소의
나다워서 더 좋은 사진이
되었다. 비가 많이 와서
우산 들고 오래 걷느라
힘들었지만 마음에
드는 사진이 남은 여행.

3월
18일

예쁜 마카롱
3월 19일

동네 산책하다가 우연히 발견한 마카롱가게에서 사 온 마카롱.
너무 화려하게 생겨서 어떻게 먹나 걱정했는데 쓸데없는
걱정이었다. 먹고자 하는 마음이 있으면 어떻게든
먹을 수 있습니다. (위아래 따로 먹음) 생각 외로 아주 맛있었다.
과일 안 좋아하지만 한입 먹자마자 달콤한 과즙이 주르륵 흐르면서
잠깐 눈앞에 별이 보인 것 같기도 한데… 아름다운 맛이었다.
오늘의 행복했던 짧은 순간.

이쁜 게
맛도 좋아
최
고
야

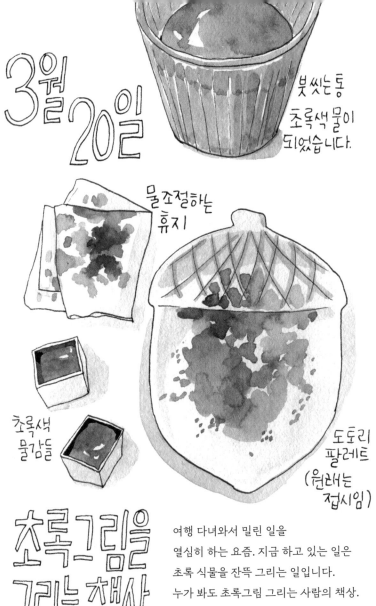

3월 20일

붓 씻는 통
초록색 물이
되었습니다.

물 조절하는
휴지

초록색
물감들

도토리
팔레트
(원래는
접시임)

초록그림을
그리는 책상

여행 다녀와서 밀린 일을
열심히 하는 요즘. 지금 하고 있는 일은
초록 식물을 잔뜩 그리는 일입니다.
누가 봐도 초록그림 그리는 사람의 책상.
일이지만 너무 신나고 재밌어!

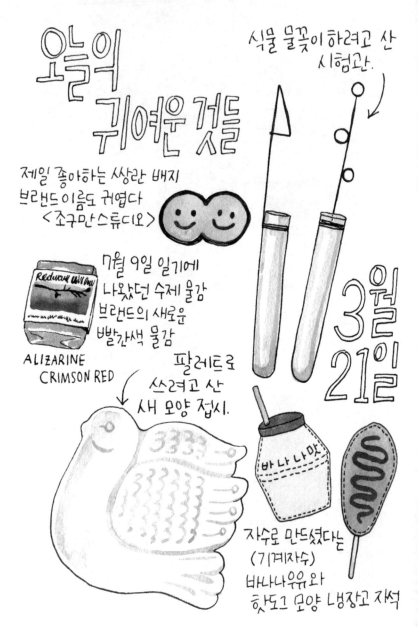

오늘의
귀여운 것들

식물 물꽂이 하려고 산
시험관.

제일 좋아하는 쌍란 배지
브랜드 이름도 귀엽다
〈조구만스튜디오〉

7월 9일 일기에
나왔던 수제 물감
브랜드의 새로운
빨간색 물감

ALIZARINE
CRIMSON RED

팔레트로
쓰려고 산
새 모양 접시.

3월
21일

바나나맛

자수로 만드셨다는
(기계자수)
바나나우유와
핫도그 모양 냉장고 자석

아이스크림! 3월 22일

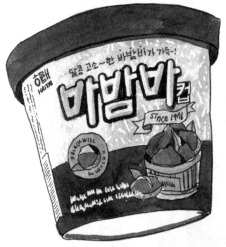

마트 갔다가 신기한
아이스크림이 있어서 사 왔다.
바밤바와 누가바가
귀여운 컵으로 나온 것.
쪼끄매!
근데 컵이면 더 이상 '바'가
아니지 않나요.

그치만 누가컵은 괜찮지만
바밤컵은 정말 이상하기
때문에 이해해 주도록
합니다. 바밤바를 진짜
좋아하는데 의외로
바밤바컵은 그냥 그랬고
누가바컵이 고소해서
맛있었다. 하지만 왠지
다음번에도 바밤바를
고를 것 같다. 바밤바에
충성했던 30년 의리로…
(헛소리)

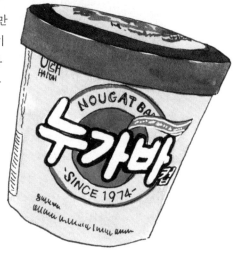

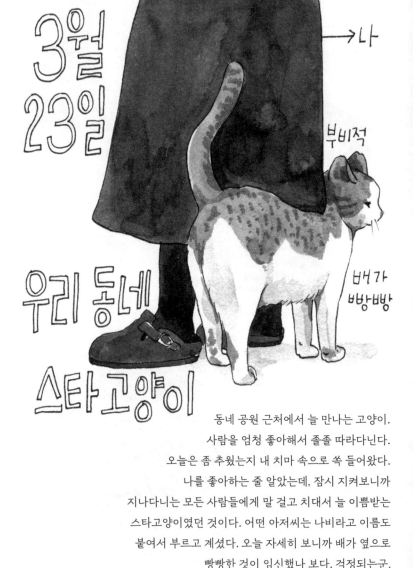

3월
23일

→나

부비적

우리 동네

배가
빵빵

스타고양이

동네 공원 근처에서 늘 만나는 고양이.
사람을 엄청 좋아해서 졸졸 따라다닌다.
오늘은 좀 추웠는지 내 치마 속으로 쏙 들어왔다.
나를 좋아하는 줄 알았는데, 잠시 지켜보니까
지나다니는 모든 사람들에게 말 걸고 치대서 늘 이쁨받는
스타고양이였던 것이다. 어떤 아저씨는 나비라고 이름도
붙여서 부르고 계셨다. 오늘 자세히 보니까 배가 옆으로
빵빵한 것이 임신했나 보다. 걱정되는군.

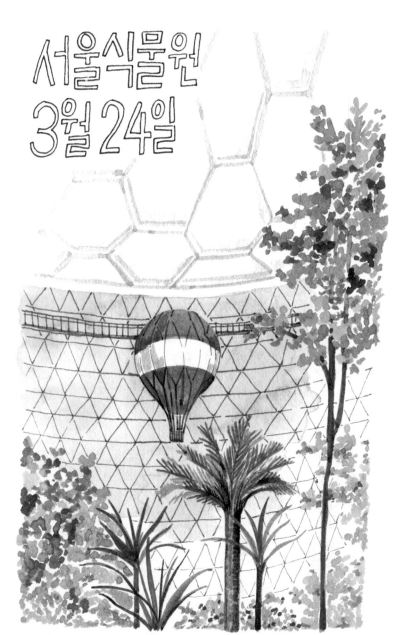

서울식물원
3월 24일

골드세피아

3월 25일

서울식물원 다녀오는 길에
화훼시장 들러서 사 온 골드세피아.
블로그 이웃님이 추천해 주셔서 찾아다닌 끝에 사 왔다.
파는 곳이 별로 없어서 온 시장을 다 뒤져서 찾아냈음.
햇빛이 방울방울 떨어져 있는 것 같은
무늬가 너무 아름답다.

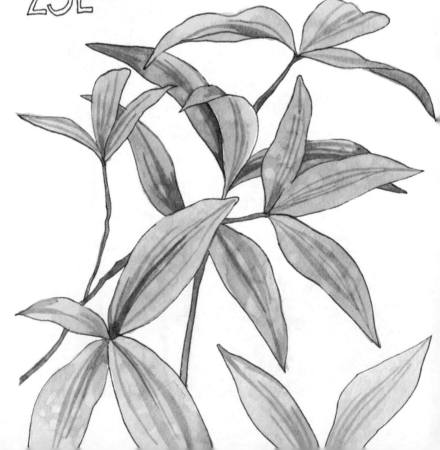

그림을 그릴 때 눈은 계속 그림을 보고 있어야 해서 주로 음악을 틀어 놓는데
음악도 듣다 보면 지루해지는 때가 온다. 그럴 때는 팟캐스트를 듣습니다.
팟캐스트를 듣는다고 하지만 사실 <김혜리의 필름클럽> 딱 한 채널만 듣는다.
영화를 좋아해서 영화에 대한 해석을 듣는 것도 좋아하고 영화음악도
좋아하는데 이 모든 것을 다 다루는 채널입니다. 새로운 에피소드가 올라오면
꼭꼭 챙겨 듣고, 그다음 주에 이야기할 영화를 미리 찾아보고 기다리는
열정적 청취자! 영화음악 이야기를 특히 좋아하는데 가장 좋아하는
에피소드는 바흐의 골드베르크 변주곡 에피소드. 왠지 여러 번 들어도
질리지 않는 이야기입니다. 최근 에피소드까지 다 듣고 나서 들을 것이
없을 때면 꼭 이 에피소드를 다시 재생하게 된다.

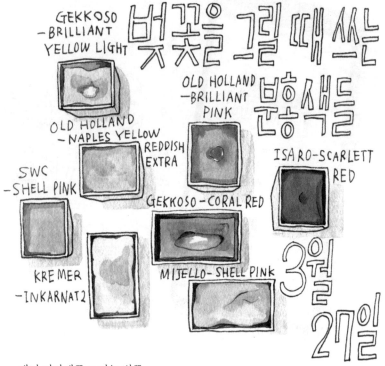

GEKKOSO
-BRILLIANT
YELLOW LIGHT

벚꽃을 그릴 때 쓰는

OLD HOLLAND
-BRILLIANT
PINK

분홍색들

OLD HOLLAND
-NAPLES YELLOW

REDDISH
EXTRA

ISARO-SCARLETT
RED

SWC
-SHELL PINK

GEKKOSO-CORAL RED

KREMER
-INKARNAT2

MIJELLO-SHELL PINK

3월
27일

매년 이맘때쯤 그리는 벚꽃.
아직 날씨가 쌀쌀해서 맘 놓고 있었는데 아래쪽 지방에는
벌써 꽃이 피었다고 해서 급하게 그림을 시작!
벚꽃이 피었을 때 그림과 꽃을 같이 찍으려면 서둘러
그림을 완성해야 합니다(SNS 중독자).
벚꽃을 채색하려고 가지고 있는 분홍색을 총동원해 보았다.
흰 벚꽃을 그릴까 분홍 벚꽃을 그릴까 고민하다가
연분홍, 분홍, 진분홍, 노란빛 도는 분홍, 붉은빛 도는 분홍 등등
섞어서 마음대로 그리기로 했다.

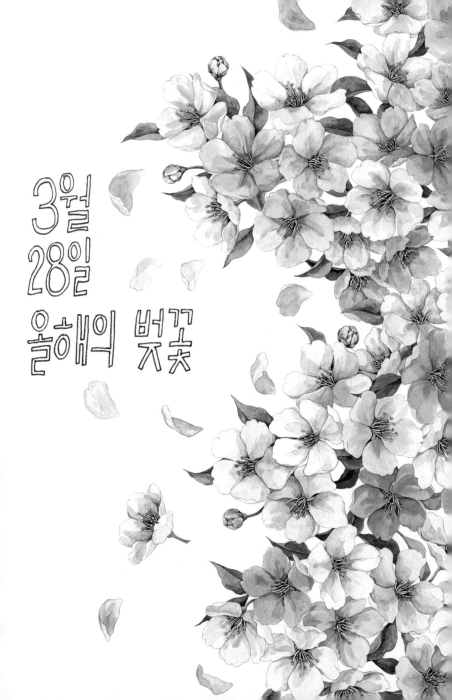

3월
28일
올해의 벚꽃

3월29일
목련

12월 20일 일기에 나왔던
이름 모를 나무는 목련나무였다.
분명 작년 봄에도 봤을 텐데
왜 기억이 안 났을까. 내년 봄에도
또 까먹고 올해처럼 신기해하려나.
팝콘 터지듯 톡톡 피어나고 있는
하얀 목련들. 🌷

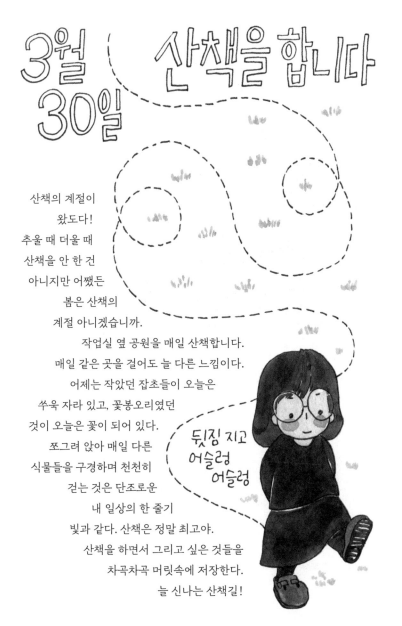

3월 30일 산책을 합니다

산책의 계절이
왔도다!
추울 때 더울 때
산책을 안 한 건
아니지만 어쨌든
봄은 산책의
계절 아니겠습니까.
작업실 옆 공원을 매일 산책합니다.
매일 같은 곳을 걸어도 늘 다른 느낌이다.
어제는 작았던 잡초들이 오늘은
쑤욱 자라 있고, 꽃봉오리였던
것이 오늘은 꽃이 되어 있다.
쪼그려 앉아 매일 다른
식물들을 구경하며 천천히
걷는 것은 단조로운
내 일상의 한 줄기
빛과 같다. 산책은 정말 최고야.
산책을 하면서 그리고 싶은 것들을
차곡차곡 머릿속에 저장한다.
늘 신나는 산책길!

뒷짐 지고
어슬렁
어슬렁

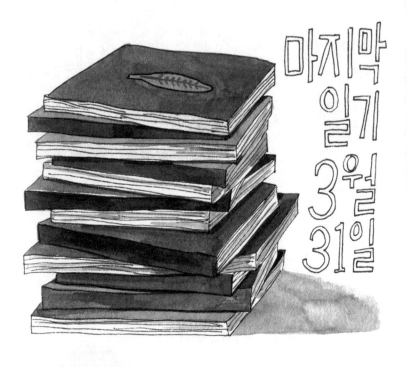

마지막
일기
3월
31일

1년 동안 365개의 일기를 다 썼다.

드디어 마지막 일기! 열두 권의 스케치북이 나왔다.

내가 이걸 다 채웠다니 믿을 수가 없음입니다.

2018년 봄에 시작해서 여름을 지나고 가을을 지나고 긴- 겨울을 지나

다시 봄에 끝이 났다. 힘들기도 했지만 좋은 경험이었어(상투적인 멘트).

내 인생의 한가운데를 툭 잘라서 만든 것 같은 일기입니다.

좋아하는 것들, 작고 소중한 것들을 그리고 썼다. 쪼끄만 것들을

모으고 모아서 꽉꽉 눌러 만든 주먹밥 같다고나 할까.

1년 동안 수고가 많았다, 고생했어 나 자신!

그리고 참 괜찮은 한 해였다. ☺